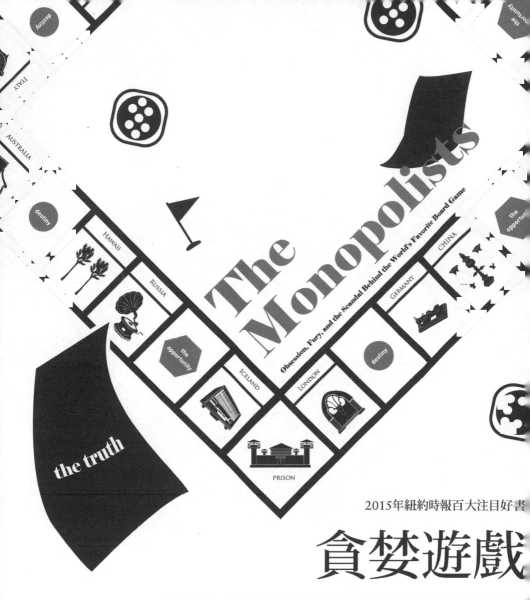

The Monopolists

Obsession, Fury, and the Scandal Behind the World's Favorite Board Game

2015年紐約時報百大注目好書

貪婪遊戲

隱藏在大富翁背後的壟斷、陰謀、謊言與真相

[著]——瑪麗·皮隆　[譯]——威治

作者介紹

瑪麗‧皮隆（Mary Pilon）是《紐約時報》得獎記者，目前負責體育新聞。她過去曾任職於《華爾街日報》，當時曾以多種角度撰寫經濟與金融方面的評論。她也曾任職於網路媒體《高科》（Gawker）、《今日美國》以及《紐約雜誌》。她以優異成績畢業於紐約大學，並被《富比世》首次舉辦「三十歲以下三十名人」榜，便被選入媒體領域名單之中。她的報導曾被選入《美國最佳體育寫作》（The Best American Sports Writing）文選之中，並曾獲得美國體育編輯協會（Associated Press Sports Editors）、傑洛德‧羅布（Gerald Loeb）以及自由論壇（Freedom Forum）等獎項。土生土長的奧瑞岡人（Oregonian），馬拉松新手，目前定居於紐約市，她非常享受偶而舉行的桌遊之夜。

其他資訊，請拜訪她的網站：marypilon.com，以及她的推特：@marypilon

獻給母親與賴瑞叔叔

「最後留在遊戲中的玩家獲勝。」

——一九三五年大富翁桌遊規則

目錄 |Content

第一章　教授與打擊托拉斯遊戲

「眾朝臣皆聚集在桌旁，經過一天一夜的深思後，其中一名大臣布祖爾米哈爾，破解了其奧祕，並從其愉悅的主君處得到了豐厚的獎賞。」

——波斯古代傳奇作品《卡爾納馬克》（Karnamak-I-Ataknshatr-I-Papakan），西元前六百年

在經濟大蕭條（Great Depression）影響社會最劇烈那段時期的某一天，有位名叫查爾斯‧達洛（Charles Darrow）的失業業務員，隱居在自家地下室。他沒有錢、沒有前途，並近乎絕望地試圖要支應妻子和兩個小孩的生活所需。

達洛枯坐在陰濕的地下室，腦中突然閃過一個點子。他取出一片油布，畫起一張上有大西洋城（Atlantic City）街道與地產的桌遊。若是無法支應家人的生活，至少也得用一個能拾回過去一家人在紐澤西海岸度假時那段美好時光的遊戲，娛樂一下他們。

很快的，達洛製作好這個遊戲並介紹給他的家人。他們很快就愛上這個遊戲。他們很喜歡用達洛創造出來的紙錢買下遊戲裡的地產以及小房子，並按照擲骰子得到的數字不斷沿著遊戲地圖移動他們的棋子，而棋子可能是一個頂針、迴紋針或鈕扣。

達洛決定試著兜售這款遊戲。他將自己的創作寄給遊戲大廠帕克兄弟（Parker Brothers）以及彌爾頓‧布萊德里（Milton Bradley），兩間公司都回絕。但達洛不屈不撓，慢慢地，靠著大量的口碑傳播，遊戲開始販售出去。這時帕克兄弟正瀕臨破產邊緣，重新考慮後買下了達洛的「大富翁」（monopoly game）[1]。遊戲以閃電般的速度成功大賣，也將帕克兄弟與達洛從悲慘境地中救了回來。

在一九三〇年中期以及其後的數十年，帕克兄弟將這個遊戲如何創造的完整故事，印在售出的每盒大富翁遊戲上。

其中只有一個問題，即：這個故事並非完全真實。

＊　＊　＊　＊　＊

舊金山州立大學（San Francisco State University）經濟學教授勞夫‧安斯帕赫（Ralph Anspach），大力將車門甩上。他終於到家了。又是另一個從舊金山的教室回到他與家人居住

處柏克萊（Berkeley）這段折磨人的通勤時光。

他咚咚地踏進他那搖搖欲墜且帶著怪異華麗氣質的維多利亞式房屋中一邊碎念著。舊金山到柏克萊之間的交通在尖峰時刻總是糟糕無比，但此刻他和其他通勤者為了尋找汽油，得要與堆在出口，延伸一英里長的車陣對抗。當時是一九七三年，國際石油危機剛剛爆發。由阿拉伯國協領導的石油輸出國組織（The Organization of the Petroleum Exporting Countries, OPEC）不斷堆高世界原油價格，終結了數十年來低價能源的局面。美國政府價格控管已然失能，同時採取了定量供應制。某些日子，汽油只限銷售給車牌末碼為奇數的車輛，其他日子則是限定銷售給車牌末碼為偶數的車輛。勞夫猛力踩了下地板。他心想，這就是壟斷掌控社會時會發生的狀況。

勞夫這名外表骯髒不整，年約四十出頭男人，身高約五呎九吋，有雙銳利的藍眼睛。他是猶太銀行家與家庭主婦生下來的孩子，一九二六年出生於德國的但澤（Danzig）自由市，此城市由波蘭政府治理，但同時也處於希特勒的納粹帝國庇護之下。長大後，勞夫便習慣了反猶太的標語、從小到大不斷受到的辱罵，並長於躲近巷弄中以避免潛在的衝突。然而，幸運的是他和其家人得以在一九三八年離開但澤，移居紐約市，勞夫在那裡求學，並打零工幫助家裡維持

1　譯注：大富翁（Monopoly）原意為壟斷，由於書中會穿插使用遊戲名與原意，特此說明。

最起碼的生活，最後成為美國公民。高中畢業後，他進入美國陸軍服役，並於第二次世界大戰時駐紮於菲律賓。

一九四八年，勞夫參與以阿戰爭（Arab-Israeli War）。他偽裝成農夫潛入此區域，不過事實上他卻是拿起武器幫以色列打仗，無視美國當時正採取中立態度，且禁止其公民參與這場戰爭的事實。勞夫並不是一個被動坐著眼睜睜看他人行動的人。只要他確信某事，便會起而為之奮戰。

勞夫推開大門，跟他的妻子蘆絲（Ruth）以及兩個孩子，分別是十二歲的馬克與七歲的威廉打了聲招呼。他期待能和家人一起吃一份簡單的晚餐，吃完後或許還能一起玩場桌遊。

勞夫與知名經濟學家李奧·羅金（Leo Rogin）之女蘆絲初遇，是在兩人同為柏克萊大學學生時。當時她正在攻讀大學學位，而他則是希望能拿到博士。蘆絲是個嬌小、聰明且跟他一樣對社會與政治事件相當感興趣的人。在一起後，他們兩人攜手前進，一個參加越戰（Vietnam War），一個則是參與世界和平婦女會（Women for Peace）。她是此一組織的柏克萊支會創辦人，並擔任過數不盡的會議與電話聯絡人。多年後，到了一九八八年，勞夫得知當時他和幾名政治活動參與者成了聯邦調查局（Federal Bureau of Investigation）關注的對象，開始針對他的背景展開調查來檢測他的「忠誠」，並監控他的行蹤。

那天用完晚餐後，勞夫的兒子們提議來玩大富翁，並熱切地將那個熟悉的長型白盒子從櫃

卡（Community Chest cards）。最終，由安斯帕赫家最年幼的小孩威廉贏得勝利。

（Go），可得到兩百元；他們直接進了監獄（Jail）、他們抽了機會卡（Chance）與公眾福利箱

繁忙的聖查爾斯廣場（St. Charles Place）以及精華的海濱道（Boardwalk）。他們經過了起點

地操縱著自己的棋子在桌遊的地圖上繞行，經過了最便宜的波羅的海大街（Baltic Avenue）、

這個傍晚滿是笑聲、大呼小叫以及一連串激烈的交易締結。勞夫、蘆絲、馬克與威廉開心

之處。

象的其中一環，不過仍舊是一個只存在地圖與地球儀上的遠方地界，距離歐洲黑幕有光年遠

他只知道，這個遊戲才剛問世沒幾年而已。大富翁這個遊戲帶給了勞夫對初探美國眾多模糊印

（Czecholovakia）第一次玩大富翁時的情境。他的大哥格里（Gerry）招喚他過去玩遊戲，那時

當小孩們擺好遊戲並數好各家的錢後，勞夫回想起一九三七年，他在捷克斯洛伐克

高房屋租金，從而清空對手金庫裡的錢。

換取地產。接著，玩家要試圖得到所有同色的土地，並在他們壟斷的區域搭建房屋或旅館來墊

金，來讓其他玩家倒閉，成為最後一名存續的玩家。當玩家在地圖上繞行時，要獲取或協商以

產、小小的房屋、遊戲鈔，以及與眾不同的棋子。遊戲的目的在於藉由獲取房地產並收取租

意識，還是十足的大富翁玩家。他們熱愛這個遊戲的每個細節——那具有代表性的大西洋城地

子中拿出來。這兩個跟他父母一樣聰明且活力充沛的男孩，比同年齡的小孩擁有更高的政治

勞夫不知道的是，這個一如往常的平凡傍晚，即將改變他的人生。

* * * * *

隔天早上，蘆絲準備早餐時，勞夫對《舊金山紀事報》（*San Francisco Chronicle*）上的頭條新聞滿腹牢騷，上面全寫著關於石油危機的壞消息。他的小孩們坐在他身旁，仔細將他每句牢騷聽進去，他開始強力抨擊 OPEC 石油卡特爾以及壟斷事業的邪惡之處。過往那些「價格戰是好事」，他咆嘯道，因為它們會拉低價格，可是一旦有間公司或組織對某項產品取得了壟斷的地位，消費者就得受苦了。

熱身完畢後，勞夫接著抱怨起促進目前石油危機的經濟文化，比起一八〇〇年代晚期以及一九〇〇年代早期的存在於美國那種反壟斷的風氣，現在實在差太多了，他說。當時，「擊垮托拉斯」（trust-busting）或是打破大型壟斷企業與托拉斯，一直是全國主要政治論述的一部分，且強力的反壟斷法也付諸實行。此法律的制定是因應洛克斐勒（John D. Rockefeller）以及卡內基（Andrew Carnegie）在石油與鋼鐵產業所建立的堅實堡壘而生的，他們分別將價格調為天價，而評論家們指出，此作為摧毀了許多中小企業，並嚴重侵害了美國人的生活水準。

突然間，威廉打斷父親。他提醒父親，前晚自己可是才剛贏得了大富翁遊戲的勝利呢！這

個遊戲這麼好玩，如此一來，那些壟斷企業怎麼可能真這麼壞？他是不是做了什麼不好的事情，才會贏得那場遊戲的勝利？

勞夫就兒子的疑問思索了好一陣子。他承認兒子的觀點很棒，令他印象深刻。這款桌遊在遊戲中鼓勵玩家進行的動作，在現實中卻是傷害他人的行為。賺錢並非罪惡，但壟斷一項產品或產業並毀滅對手則是。勞夫在他早上通勤至舊金山的漫漫長路上，仍舊持續在思考他兒子剛說的事情。

＊　＊　＊　＊　＊　＊

在舊金山州立大學，勞夫以他那件滿是皺摺，手肘上還有皮補丁的燈心絨夾克、那頭看起來「就好像用叉子梳就的」頭髮、慣常出現在政治性抗議活動，以及他在大教室開設的經濟學一○一講座課程為學生所熟知。他的辦公室則是一片被他如同密碼般的手寫稿淹沒的文件海。

七○年代是一個油門全開的進程：藥物氾濫、多采多姿的自由戀愛，以及大學中那些更加激進的學生，與管理階層那些老古板之間逐漸升高的緊張情勢。近期更發生一件事，是一名研究生捨棄其慣常穿的西裝與領帶，穿著全套女裝進入教室——網罩、寬沿遮陽帽、露出肩膀的連身裙，以及毛皮大衣。他說，這樣做是為了讓大家重新評估自己的思考方式。

勞夫試圖將他的觀點注入廣大民眾皆視為喬治・華盛頓經濟理論圭臬的亞當・史密斯（Adam Smith）這個萬花筒之中。在一堂研究所學程中，勞夫教授史密斯於一七五九年發表的作品《道德情操論》（The Theory of Moral Sentiments），之中史密斯的論點為，人們藉由自利而產生動機，但假使時機對了，也樂於慷慨對待他人。勞夫在此提出了一個例子：在一個家庭或小團體中，往往盛行利他主義，不過一個距離其他團體較偏遠的個體，對那些團體的利他主義傾向便較低。這就是史密斯在《道德情操論》一書中，講述其知名的「看不見的手」譬喻時，來描述自我規範（self-regulating）行為的例子。勞夫的學生也學到了自利的企業為了增加利潤，是如何樂於藉由修正定價以增加對產業的控制，並壓制其競爭對手。勞夫的點睛之筆為：互相競爭的資本主義是為世界上最佳經濟體系，但它始終不斷遭受貪婪壟斷者的侵蝕。此後亞當・史密斯也對壟斷者提出抗論，其理論精確的說明了一九七〇年代發生了什麼問題，至少就勞夫而言，他是這樣認為的。

那天早上他要前往課堂授課前，聽到他兒子那關於大富翁遊戲的疑問後，他的腦袋就一直繞著那個遊戲打轉。儘管這個遊戲強調的是將別人踩在腳下的競爭方式，他有沒有什麼方法可以利用它來揭示自己的反壟斷論據呢？或者更好的是，這類遊戲有沒有其他更加達觀愉快的版本可供他利用呢？之後幾天，他走訪了幾間玩具店，不過都是空手而回。

過了不久，他在某堂課談論亞當・史密斯時，勞夫提及了他對於這個世界上最受歡迎的桌

遊之一，對於「壟斷」一字給予了大眾一種溫暖且模糊不清的感受感到十分沮喪，畢竟玩這個遊戲是大家共同的童年回憶。勞夫說，一個較佳的資本主義桌遊，應當是在政府規範或革除壟斷的情況下，讓玩家以生產品質更好、價格更低的商品來互相競爭。簡而言之，這個遊戲應能傳授些帕克兄弟推出的這款遊戲沒能教授我們的事情。

他想到了！他可以創造一款自己的反大富翁（反壟斷遊戲）。

＊　＊　＊　＊　＊

在他兒子的協助下，勞夫很快便著手進行這個計畫。馬克繪製卡片，而勞夫則是複製他在一九四〇年代取得的日本佔領區流通券，製作出遊戲鈔。他在遊戲地圖的邊緣畫上了代表金屬、鋼鐵、石油、輪胎與鐵道聯合企業的資產。遊戲的目的是要打破聯合企業，每個玩家皆為「托拉斯打擊者」（trustbuster）。玩家可透過破除壟斷以及其他好的行為來賺取分數。獲得最高分的人即為贏家。

當玩家在反壟斷桌遊上走到某個格子，他便能對壟斷企業提出訴訟。提出越多訴訟，分數就越高。玩家可購買控訴幣來對那些用滑稽的方式化名的企業，像是艾蛋森石油（Egson Oil）、佛特汽車（Fort Auto）以及那砸銳斯鋼鐵（Nazareth Steel）提出控訴。這個遊戲也配備

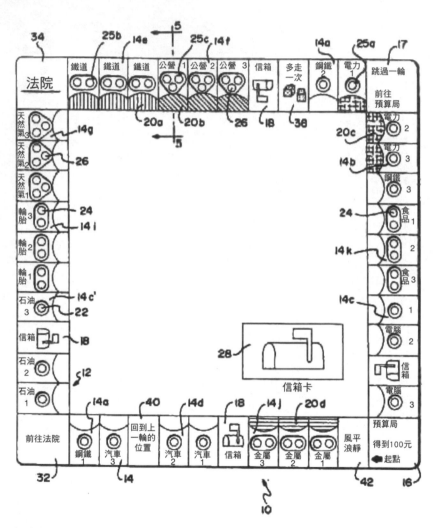

經濟學家勞夫‧安斯帕赫「擊垮托拉斯，反壟斷遊戲」初期草圖
（美國專利商標局提供）

了信箱卡，那是司法部反壟斷局寄出的信件縮小版。而原本大富翁之中的銀行，這裡則以預算總監取代之。

身為一名教授，勞夫還是忍不住將他的經濟學理念放進這個遊戲的規則手冊之中⋯⋯「壟斷主義對於壟斷者是為好事。對於絕大多數的生意人則是壞事，更糟的是會影響整個總體經濟。」這是其中一例，但並非唯一。他這款遊戲或許也是唯一在規則手冊中援引雪曼反托拉斯法（Sherman Antitrust Act of 1890，宣告特定反競爭活動為非法，並允許政府調查托拉斯企業的劃時代法案）、聯邦貿易委員會法（Federal Trade Commission Act of 1914，建立了聯邦貿易委員會，並允許政府提出終止壟斷性交易的「消除與制止」命令），以及克萊頓反托拉斯法（Clayton Antitrust Act of 1914，為雪曼法案的擴張條例）的桌遊。

起初，勞夫將它此一創作稱為「打擊托拉斯——反壟斷遊戲」。但他們朋友與家人玩過遊戲後都覺得這個名字讓他們有些困惑。「打擊托拉斯」這個術語在一八九〇年代西奧多·羅斯福（Theodore Roosevelt）時期是相當廣為人知的字眼，不過到了一九七〇年代，大部分的人都不知道這個名詞代表什麼意義。

為了找出更能讓大眾理解的名字，勞夫決定在他舊金山州立大學的課堂上作些市場調查。

「你們之中，有多少人知道反托拉斯是什麼呢？」他對課堂上的三十名學生提問道，大部分的學生都是非主修經濟的大三大四學生。

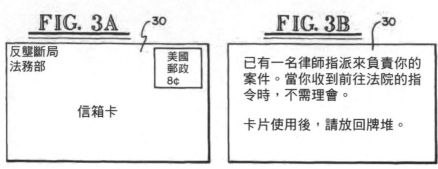

勞夫·安斯帕赫的反大富翁中出現的卡片。這個遊戲的目標是終止「獨佔性的複數公司組合實現」。（美國專利商標局提供）

三名同學舉手。

「對於『反大富翁（反壟斷）』意味著什麼，你們之中有多少人了解，或者有些概念呢？」他問道。

十八名同學舉手。

事情就此定案：勞夫會將他的遊戲命名為「反大富翁」。不過在公開推廣前，他先跟兩個商標法律師確認有沒有問題。兩名律師都告知了同一件事：根據過往的規範，產品命名若以前綴詞「反」為開頭，並不會很容易讓人混淆為某項產品的反面商品。然而這樣的說法無法保證勞夫不會被告，但他充分理解法律上的慣例是站在他這邊的。

現在勞夫需要找到一間肯生產這個遊戲的公司──對這個明顯充滿政治與學術理論的遊戲來說，並不是一件簡單的課題。他沒有費心跟帕克兄弟提案，他們不太可能支持一個與大富翁概念完全相反的遊戲。反之，他把火力集中在許多中小型的遊戲公司。

信箱不斷收到一封又一封的拒絕信。

接著勞夫將目標轉向專門發明與收購記憶卡牌遊戲的公司，西蒙斯發明（Simons Inventions）。勞夫先預付給西蒙斯一千美金，但最終還是只得到跟之前試圖接洽過的其他公司相同結果。他的一千美金就如同丟到了水裡。

在幾乎不可能得到廠商支持的情況下，勞夫別無選擇。他決定自行製造這款遊戲。

一九七三年整個夏天與秋天，《舊金山紀事報》上的頭條一直都是關於OPEC的消息，整份報紙也持續在報導著情勢日漸惡化的石油危機，並討論未來的汽油配量管制、共乘制度以及降低聖誕節燈光亮度等解決方案。加州部分地區車輛限速，也從時速七十到六十五英里，降到五十英里。航空公司減班、合併班次並降低飛航速度。消費者對小型車的偏好開始大過於高油耗的大車，顛覆了早先的行為模式。舊金山渡輪大廈（San Francisco Ferry Building）自從第二次世界大戰後首度熄燈。

石油危機與OPEC在某種程度上，為勞夫在尋找志趣相投，能一起努力推廣他反大富翁的夥伴上幫了些忙。他寫信給另一個同為創業者與遊戲創造者，有著古銅色肌膚、頂著蓬鬆頭髮的艾蓮妮・馬丁（Arlene Martin），並跟她交上了朋友。馬丁是灣區（Bay Area）最成功的遊戲經銷商，她對反大富翁發明的緣起很有興趣，並同意協助販售這款遊戲。透過她，勞夫得以跟她的生意夥伴傑・松頓（Jay Thornton）會面，他也發誓這件事他要管到底。勞夫很喜

歡松頓的南部腔以及原本是漆船工人的藍領背景。另外，原本是記者，後來轉職為公關的吉尼・唐納（Gene Donner）也加入了草創時期的反大富翁遊戲團隊。

要讓這個遊戲事業正式開始營運，勞夫需要大約五千美金。為了掙到這筆錢，他去暑期學校教書，此外，他也用「反大富翁公司」的股份作為給松頓、馬丁與唐納的報酬。漸漸的，反大富翁開始變得像是真正的公司了。

最終，到了一九七三年秋天，勞夫找到了一個名叫艾・迪・諾拉（Al De Nola）的印刷商，他同意以五千美金的代價印製兩千份反大富翁的遊戲地圖與外盒。後來，他用信用卡買了骰子跟玉米造型的模版繫材（一種用於建築的夾子）權充遊戲配件。前兩千套遊戲中有一些因為印刷錯誤，導致遊戲上覆滿了汙點，但勞夫一點也不介意。反之，他將這些上面有汙點的遊戲視為有潛力讓大家亟欲收藏的初版版本，並花了好幾個小時為它們拍照。令人驚訝的是，他如此大肆宣傳這些「特別版」遊戲，事實證明的確有效，有些店家老闆特地打電話給勞夫，說有顧客特地指名要購買初版的版本。

透過家人的共同朋友，勞夫和他兒子成功的將反大富翁的廣告傳單張貼在華盛頓特區聯邦貿易委員會（Federal Trade Commission）的公告欄上。安斯帕赫家認為這個舉動能讓他們的遊戲更加廣為人知。不過卻造成了反效果，這份傳單最終激起了郵政督察員的興趣，他擔心這間公司不會真的將其廣告的商品寄出。於是一名督察員來到安斯帕赫家檢查反大富翁的帳目。事

實證明安斯帕赫家是清白的。

反大富翁在市場上熱銷的時間點，大約落在水門案剛爆發之時。接下來幾個星期，這項醜聞的種種細節，隨著現任總統理察‧尼克森（Richard Nixon）與白宮方面不斷的否認，日復一日的陸續遭到揭露。同一時間，OPEC宣布了一項將石油減產二五％的計畫。勞夫認為所有壞消息對他這個敵視現有社會體制的娛樂消遣的銷售有正向助益。

勞夫寄出了一份早先印製的反大富翁，給知名消費者權益人士拉爾夫‧納德（Ralph Nader），並寫說納德的作為便是「這個遊戲的縮影」。在反壟斷事務上，類似納德這樣的辯護律師在對抗美國的公司團體時，便扮演著英雄的角色。勞夫並沒收到這名高挑、瘦長律師的回信，但他後來得知報業大王的繼承人佩蒂‧赫茲（Patty Hearst）遭到共生解放軍（Symbionese Liberation Army）綁架後，解放軍寄了一份這個遊戲給她的父親藍道夫‧赫茲（Randolph Hearst）當作玩笑。

另一方面，反大富翁遊戲團隊大量寄出廣告信來介紹這個遊戲，建議零售價為七點九五元。在唐納的指導下，勞夫也在《舊金山紀事報》以及《柏克萊公報》（Berkeley Gazette）買了廣告。

到了十月，他們收到了第一份反大富翁的訂單，是位於賓夕法尼亞州（Pennsylvania）的滑石大學（Slippery Rock State College）圖書館。勞夫、他的家人與夥伴全都歡欣鼓舞。他們

的事業即將起飛！

勞夫與蘆絲過去曾經負責過政治集會、會議，多方對話等事宜，現在就跟過去一樣，只是現在負責的是銷售反大富翁。蘆絲過去曾擔任世界和平婦女會祕書學得的技能，現在便可善加利用，而唐納起草了一篇新聞稿，標題為**「教授勇抗壟斷企業：『一則大衛與哥利亞的故事』」**。「這樣做使我能夠非常開心的理解到，我正將我的理念傳達給遠比之前在課堂上授課時還要多上許多的人們，」勞夫說道，「且假使這樣做讓我賺到了一些錢，我只能說，老師總是多少會收到一些束脩吧。」

勞夫、蘆絲以及其餘反大富翁團隊成員，都在安斯帕赫家中努力著，這間如同年長女士般的房屋，座落於柏克萊丘地層較穩定的部份，以及約以每年一英吋的速度朝舊金山灣下滑的斜坡之間的斷層帶。這棟房子建在一個斜坡上，在屋內從窗戶往外望會赫然發現起重機與相關的建築裝備，這些裝備自始至終不斷提醒著勞夫要將這間房子的地基調整到正常的狀態。屋內裝潢總是不斷的在施工。電動工具與一片又一片的厚石膏板即是這家人日常生活中的一部分，讓他們看起來就像是不斷輪替的嬉皮建築工人。

因為專家早已宣告過這間位於斷層帶的房屋有問題，勞夫得以用折扣價買下它。後來他才醒悟到，他們全家人不應該繼續冒著滑進港灣的風險在此長住。不過多年後，他和他的家人仍然居住在這棟符合小孩們古怪童話想像的半傾斜房屋，而非遷居至他最初設想的古色古香灣區

莊園。

勞夫的兒子樂於看到他們的房屋成為了反大富翁公司總部。玩具店來下訂單時，馬克與威廉便會熱切地拿起電話並問道：「要幾套？」勞夫和兩個小孩在灣區丘陵地形街道上上下下不斷來回，親自將反大富翁送至當地的店家。

關於這個遊戲的負面報導也出現在《舊金山紀事報》。「假使這個遊戲無法持續地對玩家強調其經典的模版，我忍不住思考這個遊戲會有什麼進步空間。」紀事報的記者這樣寫道。

「這有一點點像是妳跟第二任丈夫一起住在第一任丈夫的家中。」起初勞夫對於這則報導感到沮喪，但他很快便理解到所有報導都是有益的，反大富翁的銷售量呈現戲劇化的成長。遊戲公開銷售十天後，首批兩千份遊戲已銷售一空。

到了十二月，隨著反大富翁的訂單量以成千上萬的數字不斷浮出，艾・迪・諾拉製作波浪型遊戲盒的印刷排程已明顯無法滿足銷售需求。此款遊戲已在全國鋪貨，也登上了各式各樣的媒體版面，包括了知名雜誌以及許許多多的區域性報紙。

其他遊戲的發明者也紛紛開始與這家人聯繫，以尋求如何複製其成功模式的建議。勞夫宣布計畫將此遊戲獻給密西根州出身的民主黨參議員菲利浦・哈特（Philip Hart），他是美國參議院的反托拉斯與反壟斷小組委員會領導者。

勞夫也為遊戲申請了專利。他之前諮詢的律師預先告知他，首次專利申請文件通常會遭到

駁回，因為第一層審核員喜歡採取保守的態度以防有任何「旁敲側擊」的行為。在律師的建議下，勞夫發信給經銷商，強調反大富翁是由反大富翁公司所生產，與帕克兄弟並無任何關連。

一九七四年九月二十五日，勞夫申請反大富翁商標一案遭到駁回。這個名字被視為「可能會造成混淆、造成誤解，或有欺騙行為」。美國商務部商標局（U.S. Department of Commerce's Patent Office）的回信這樣寫道。商標，是為保護一項貨品其相關文字、標識以及標誌性語言，用途為分辨一項貨品與其他貨品之區別，讓消費者明瞭一項產品之來源。商標的目的並非給予某人預防其他人製造同樣產品的權利，但它會禁止其他人使用易於混淆的類似文字、標識或標誌性語言來行銷一項產品。

勞夫沒把這次駁回放在心上。畢竟，他的律師之前便已提醒過他首次商標申請會遇到什麼狀況了。

＊　＊　＊　＊　＊

同年二月，一個看來平凡無奇的信封送至安斯帕赫家。裡頭的是一封信，信箋抬頭上印著看起來咄咄逼人的律師事務所名稱。儘管勞夫已經決定不理會專利駁回的事情了，不過對他來說，這封信仍然讓他感受到一股直接的威脅。

勞夫・安斯帕赫先生收

一九七四年，二月十三日

凱斯大道一○六○號

加州，柏克萊

親愛的安斯帕赫先生：

身為位於麻薩諸塞州塞勒姆市的帕克兄弟公司，也就是已註冊的「大富翁」（MONOPOLY）商標的擁有者的辯護律師，我方是因為您基於「反大富翁」（ANTI-MONOPOLY）商標下所採取的遊戲設備推廣與販售行為，而特地來信。

我方獲悉您宣稱從未收到帕克兄弟公司或其母公司通用磨坊（General Mills）提出終止或停止以「反大富翁」（ANTI-MONOPOLY）此名稱來廣告且銷售遊戲設備的要求。

我方在信中附上敝方基於此事，於一九七三年十一月十四日寄送至電算機產業協會的消息，但假設我方這份文件的複印本曾經轉寄至貴方手上，不過，事實上，您可能與電算機產業協會並無任何聯繫。

我方從未收到電算機產業協會（The Computer Industry Association）的信件複印本。

您將從複件中注意到，就我方觀點，您在此遊戲設備上所使用的「反大富翁」

（ANTI-MONOPOLY），侵犯了我方客戶的商標權。我方進一步期望能提醒您，在宣傳與廣告元素中使用任何的「大富翁」（MONOPOLY）字樣，都是加深了這份侵害的影響力。

此狀況可從我方所看到的資料上發現，特別是喬治·拉薩盧斯（George Lazarus）先生於一九七四年二月十一日發表的文章，此般申明或許會被忽略。然而，按照以上記錄，我方要求您給予我方承諾，將不再於貴方的遊戲設備上使用「反大富翁」（ANTI-MONOPOLY）這樣的名詞，按照拉薩盧斯先生的提議，若此遊戲設備上出現的是「打擊托拉斯」或是「反托拉斯」這樣的名詞，應更加合適。

真心感謝您

小奧利佛·P·豪伊（Oliver P Howes, Jr.）

隨信的附件，是《芝加哥論壇報》（Chicago Tribune）專欄作家喬治·拉薩盧斯的一篇專欄，標題為「帕克兄弟──有多珍惜它們的大富翁呢？」。早先豪伊提及的信件，確實寄給了電算機產業協會，那是一個一直在幫助推廣與銷售反壟斷遊戲的團體。不過那封信是提交給了那個協會，而非給他。

勞夫將豪伊那封信視為一份「將上帝的恐懼加諸己身」的註記，它也讓他的妻子被嚇壞了。

正當蘆絲在政治理念與意願上被視為是想接下這個擔子時，她對這個遊戲的熱情似乎與

勞夫的並不般配。豪伊這封信是代表了麥片之王，以及擁有知名蛋糕粉品牌貝蒂烤烤（Betty Crocker）的通用磨坊公司，它在一九六八年將帕克兄弟收購至旗下。帕克兄弟總裁羅伯特‧巴頓（Robert Barton）跟他的兒子蘭道大（Randolph）協議後，為了使其家族的投資組合更多樣化而同意將公司出售，而通用磨坊則是立志成為一間大規模的消費品聯合企業，當時此產業的趨勢也傾向於購併。此一舉動從正面的角度來看，這樣的收購作為，能讓通用磨坊在多種產業中接觸到更多消費者，允許這間企業匯聚資源並使其帝國得到其他資金補充來源。從另一個角度看，他們創造出了一間如科學怪人般、除了財務報表外，幾乎無法共享任何資源的大雜燴企業。

　　勞夫無意改變其遊戲的名稱。他覺得就如同「大富翁」只是使用了一個常見的文字來對消費者表達這個遊戲是怎麼一回事，「反大富翁」應當也有相同的權利。他有兩個選擇：不是停止生產反大富翁，不然就是為了捍衛以現在的遊戲名稱在市場上販售的權利，正面挑戰帕克兄弟。

第二章　一位女性的發明

「我非常感謝自己曾被教導如何思考，以及不要去思考什麼。」

——莉姬‧瑪吉（Lizze Magie）

對於熟人都稱呼她為莉姬的伊莉莎白‧瑪吉（Elizabeth Magie）而言，即將到來的新世紀擁有許多難題，收入不均問題非常嚴重，而壟斷者的勢力極為強大，對於一名在一九九○年代華盛頓特區，希望用一款平凡微不足道的桌遊來化解社會惡行的無名女速記員來說，看似毫無成功的可能。但她覺得還是得嘗試看看。

夜復一夜，莉姬白天的工作結束後，她便坐在家中，畫了又畫、思考再思考。她希望自己的桌遊能反映出自身積極進步的政治觀點——遊戲的重點，在於聚焦亨利‧喬治（Henry George）的經濟理論。當時，這位深具魅力的十九世紀政治與經濟學家才剛過世沒幾年，他不

斷提倡「土地價值稅」（land value tax）又名「單一稅」（single tax）。主要原則為個體應百分之百擁有其製作或創造之物，但任何取之於大自然之事物，特別是土地，應當為所有人共有。土地不可佔有、買進、賣出、交易或在城市的街區畫地，強迫使用者付出過高的租金。然而，既然有些人確實擁有了土地，他們便應當為此一特權付出稅金。其他貨品則應採取嚴格的免稅制度。

喬治的概念讓一八○○年代晚期的眾多美國人產生了深刻的共鳴，當時這個國家的都市中心，完全是貧窮與悲慘境遇的徹底呈現。窮困的移民者與本國人同樣都在滿是髒汙疾病的貧民窟中唇齒相依，他們長期在骯髒、危險的工廠中遭受奴役，賺取那勉強可說是微薄的工資。單一稅擁護者篤信假使除了土地稅之外，其他稅都連根拔除，窮人與工人階級就能保住更多手上的辛苦錢，貧民階層很快就會消失。單一稅也能加強產能，因為工人會更開心且更健康，並迫使企業主強化工作條件。

喬治「就現有文獻來看，他並非『共產主義者』，也非自由性愛擁護者，更不是無神論者。」在一八八一年《紐約時報》一篇文章中闡明了，「但他意識到社會性疾病更常發生在流浪漢、鐵路暴動以及大城市的犯罪階級之中，而且他是唯一一位，不只是黑白分明的指出這類疾病的肇因，更進一步提供對策之人。」

一八八○年代期間，他的主張，即《進步與貧窮》謠傳是除了聖經以外銷售最佳的書籍。

他在著作大賣前即定期進行演說，且他的臉孔被印在所有東西上，像是看板、報紙，甚至雪茄盒上。後世有一長串的人都深受他的理念所影響，包括邱吉爾、法蘭克・洛伊・萊特（Frank Lloyd Wright）以及托爾斯泰。

喬治是激進的反壟斷者，而且有許多他的追隨者成立了反壟斷政黨。「動產奴隸制已死，」某天傍晚，他曾在坐滿聽眾的布魯克林音樂學院（Brooklyn Academy of Music）這樣說道。

「不過勞工奴隸制仍然活著。這類奴隸制正不斷增加，而民意就要開始抬頭起而對抗了。」

反壟斷政黨也為了女權運動另闢戰場。當時，女性投票權的抗爭已進行了數十年，這個運動是由紐約賽尼卡福爾斯（Seneca Falls）市的中產階級女性在大約

「地主遊戲」是受到亨利・喬治這名備受歡迎的政治家、經濟學家與《進步與貧窮》（*Progress and Poverty*, 1879）一書作者的理念啟發而問世的教育工具。（美國國會圖書館提供）

四十年前左右開始發起的。女性仍然沒有投票權，且她們實現這個目標的心願也依舊被大部分男性給慣常性的摒棄了，這是莉姬個人終其一生不斷面對的問題。直率的積極女性往往被污名化，有時候更會被冠上妨害風化的罪名。

當喬治於一八八六年參選紐約市市長時，他不只提倡單一稅，也提出了女性同酬，更嚴格的建立監督機制，終止警察干預和平示威遊行。他的政見吸引了許多選民，但他最後輸給了塔慕尼協會（Tammany Hall）推派出來的候選人（儘管他的得票數比當時年輕的共和黨參選人西奧多・羅斯福要高）。

以喬治主義者為名的喬治追隨者，面對的是在意識型態上與他們站在對立面，以企業巨擘形式存在的人，像是洛克斐勒，拜他的標準石油企業（Standard Oil Trust）所賜，讓他成為史上最富有的人之一。透過祕密協議，儘管殼牌公司看起來是獨立運作，但事實上背後是由標準石油為其操盤，這間公司因此得以掃除其競爭對手；在一八九〇年，這間公司掌控著美國接近九〇％的精鍊石油。像是喬治這類評論家注意到，資本主義擅長創造財富，但卻拙於分配它。

一九八七年亨利・喬治逝世後，他的許多追隨者都恐懼於一旦失去了他們那深具吸引力的領導者，他們所支持的理念將永遠消逝，而壟斷者將永久掌控一切。要讓喬治的信念永存，就得靠像莉姬這樣的喬治主義者。這個國家未來經濟的命運，便端看他們的舉措。

這名年約三十多歲，有著獨特外表的女性，頂著一頭蜷曲的暗色頭髮，加上瀏海架構出她

的臉龐，莉姬遺傳了她父親濃密的眉毛。身為蘇格蘭移民後裔，她擁有蒼白的皮膚、強力的下巴，以及堅強的工作道德。長了年紀後，她習慣將她的波浪長髮束成包頭，這也強調出其鮮明的個人特色。

一九○○年早期，莉姬未婚，以當時她這個年紀的人來說並不常見。然而，更不常見的是，事實上她還是一家之主。她全靠自己，存錢買了自己的家，並添購了數筆土地。

她生活在華盛頓特區的喬治王子郡（Prince George County），居住地附近街區的居民組成包含了乳牛工人、認定自己是「小商人」的販子、水手、木匠，以及一名音樂家。莉姬將她的房子分租給一名自行負擔房租的男演員和一位黑人女侍者。

下一個世紀初，隨著不斷的建設，華盛頓終於開始初見規模。一邊是白宮，正對著華盛頓紀念碑（Washington Moument），而另一側則是美國國會大廈（U.S. Capitol），俯瞰著在組織嚴整的網格系統下搭建的眾多小型房屋以及辦公大樓。推著食物推車不斷叫賣的小販與騎著單車的推銷員，讓人幾乎無法聽見街道上車輛呼嘯而過的聲音。小偷們在中央市場大顯身手，而滑稽劇場敞開大門歡迎數以千計進門的觀眾。馬匹拉著木製推車沿著寬廣、顛簸的道路前進，沿路落下肥料──在這個年輕的共和政體首都，種種政治爭論構成的腐敗背景，成了此地隨處可見的平凡景象。

＊　＊　＊　＊　＊

莉姬的政治觀點，雖然並非直接，但確實受到了亞伯拉罕・林肯（Abraham Lincoln）的影響。一八五八年莉姬出生前，她的父親詹姆斯・瑪吉（James Magie），便時常陪伴那名高瘦的林肯律師以及《芝加哥論壇報》（Chicago Tribune）發行人喬瑟夫・梅迪爾（Joseph Medill）踏遍伊利諾州，與史提芬・道格拉斯（Stephen Douglas）辯論政治議題。

早年，莉姬的父親在紐澤西的紐華克市（Newark）擔任印刷工，並在布魯克林的《每日廣告報》（Daily Advertiser）擔任商業金融版編輯。他曾失去妻子以及強褓中的女兒，獨留他一人撫養倖存的兒子查爾斯。不過當他遇見林肯時，他跟第二任妻子瑪麗（Mary née Ritchie）從紐澤西的布朗斯維克市移居伊利諾州，並在《奧闊卡實話報》（Oquawka Plainealer）擔任編輯。

年輕、有前途且充滿抱負的詹姆斯，渴望看見政治上的改變降臨這個國家，他也相信林肯就是帶來這項改變的真命天子。詹姆斯利用他在報紙上的版面竭力支持廢除黑奴，同時也因激起大家關注而搏得了政治演說者的美名。林肯於一八六〇年十一月當選美國總統。一八六一年，詹姆斯搬到伊利諾州的馬科姆（Macomb），職掌《馬科姆日報》（Macomb Journal）的編輯工作，最終成為此報紙獨資所有人。那年春天，南方各州正式脫離聯邦。

詹姆斯加入聯邦軍，並在一八六二年夏天為了北方的理想開始在伊利諾州招募有志入伍之人。整場戰事中他都擔任二等兵，並且拒絕晉陞，不過有許多人都稱他為「中士」。在前線時，詹姆斯在他照顧常寄給身在伊利諾州妻子的家書中，加入了慷慨激昂的散文。「我無從得知從何開始或如何告知妳我們是如何度過這最後五天的情景、這份傾軋，以及興奮之情。」他於一八六三年一月一日開始寫下記錄。

距離李將軍（General Robert E. Lee）於阿波馬托克斯法院（Appomattox Court House）投降後不到一個星期，亞伯拉罕·林肯遭到暗殺，由安德魯·詹森（Andrew Johnson）繼任總統。他任命詹姆斯為馬科姆郵政局長，不過不到一年詹姆斯便辭職，因為他認為詹森背叛了他的政治理念與承諾。在他將《馬科姆日報》的股份售出後，便與家人搬到了坎頓市（Canton），他在那裡買下了《坎頓紀錄報》（Canton Register）一半的股份。一八六六年，伊莉莎白，也就是後來大家熟知的莉姬出生，幾年後她妹妹雅爾塔（Alta）也加入這個家庭。在詹姆斯持續投入報業，以及瑪麗傾向在家撫養小孩的情況下，這一家儼然就是個標準的中產階級。

正當這個國家在南北戰爭後的瓦礫堆中重建時，第二次工業革命同時也在進行，科技上的影響甚至要大於政治，並帶來了更偉大的改變。電燈與電話在詹姆斯身處的時代被發明出來，最終改變了他女兒那個世代的日常生活。更廉價的鋼鐵意味著更多橋樑、摩天大樓以及鐵道。

硫化橡膠創造了輪胎產業以及對於運輸的嶄新思考模式。電報的誕生讓人產生咫尺天涯之感。

詹姆斯在小孩尚年幼時，就將自己的智慧與價值觀傳授給他們，希望他們承繼他的為平等奮戰的理念。他告訴孩子們自己早年作為一名積極參與政治的編輯那段往事，以及有關他的朋友亞伯拉罕・林肯的種種事蹟。從小時候起，莉姬便整天泡在新聞編輯部。當她父親在伊利諾州立法機關擔任職員，並參與反壟斷法案制定成員選舉那幾年間，她也在一旁觀察著──但他輸掉了這場選舉。

蒸汽年代讓位給了馬達年代，這是建立於背後那些未必能享用到利益的工人所努力的成果，並創造了大量的公司。在伊利諾州，莉姬每天都能看到這些景象：富有的頭臉人物漫步在街上，街旁的童工則穿著破爛的衣裝；大地主每天都有車接送並過著奢華高雅的生活，一旁平凡的農夫則是為了生存而不斷奮力工作。整個國家都在爭論著：政府應當打破正在成形的大型公司，或是樂見其成？

莉姬十三歲時，她的家人遭受到顯著的財務困境，可能是肇因於「一八七三年恐慌」（Panic of 1873），這個事件六年前便已見端倪，且至今仍然影響著大環境。它是由數個因素造成的，其中包括了銀價下跌、鐵路投機、貿易逆差、財產損失，以及因普法戰爭（Franco-Prussian War）導致的普遍經濟蕭條。莉姬得輟學負擔家計，事實上，令人遺憾的是這個狀況一直持續到她長大成人後仍未改變。

她隨著父親加入速記員協會後，很快就在這個領域中找到工作。當時，速記員是一個日漸興盛的職業，這個工作開放給女性的其中一個原因，是內戰將許多男性從職場中抽離了。打字員在商業上的普及度越來越高，讓許多人思索著這個陌生的新世界，其中一點便是打字員坐在桌前，手固定在按鍵上，記憶著那表面上看起來排列不合邏輯的 QWERTY 鍵盤。

莉姬的父親也將亨利・喬治一八七九年出版的暢銷作品《進步與貧窮》與他的女兒分享。

這顆後來發展成為史上最受歡迎的現代桌遊的種子，在這麼早的時候便已種下。

　　＊　＊　＊　＊　＊

一八九〇年前後，瑪吉一家搬至華盛頓特區，到此地後詹姆斯在政府機關找到工作，並協助設立一座教堂。莉姬一直以來都是他不變的夥伴，且隨著時間演進，父親與女兒在政治理念與外型上的相似度越見深刻。

「常常有人說我『跟父親一個樣』。」莉姬提到她和父親的關係時這樣說道，「我認為這是個不錯的讚美，跟他如此相似令人感到驕傲。」

如同詹姆斯・瑪吉一般，莉姬也在高層政治圈之中周遊。她在華盛頓女性單一稅俱樂部中擔任祕書，並將跟她志趣相投的小亨利・喬治視為她在單一稅上的偶像，且將他當成朋友看

待。這位年輕的喬治先生在布魯克林擔任記者，最後則成為紐約的眾議會議員。

莉姬則在死信辦公室（Dead Letter Office）找到了為主任書記擔任打字與速記員的工作，這裡儲藏著全國所有無法正常投遞的信件。有時候信件會因為字跡太過潦草而被送來此處。其他時候則是沒寫地址。還有像是沒寫寄件人的惡搞信等等。

死信辦公室的職員大多為女性，職務內容為將這些無主的信件與包裹分類，清理掉無人領取的信件，有些直接銷燬，或者是將內容物拍賣。職員也要將信件內附的金錢數記錄下來，並上繳至財政部。只有死信辦公室的職員才有權力拆開信件，有些信件則會留待調查。在她們的努力下，才會有母子重聚以及雇員收到遺失以久支票的故事上演。

死信辦公室是在一八六〇年代，於內戰期間開始雇用女性。戰爭結束後，仍然繼續雇用女性，篤信她們比男性更加誠實，且「忠貞地善盡她們的職務」。大部分在此工作的女性都特意隱藏自己的身分——這個隱蔽的祕密就深藏在這個國家不斷往來的信件之中。

「同工同酬」是內戰之後美國才有人開始漸漸提出來討論的觀念，不過距離強制實行還有很遠的距離。像莉姬這樣的女性，其薪資通常比同職位的男性要少。一篇一八六九年時刊登在《紐約時報》上的文章，爭論女性是否不應該做出「要求與男性同酬的錯誤」，因為「只要她們的勞動力比男性廉價，便將擁有受僱的有力理由。」

工作後的傍晚，莉姬會繼續追求其在文學上的抱負，創作詩與短篇故事，並在華盛頓正當

初始的戲院活動中擔任演員，在舞台上表演。她的喜劇角色受到好評，儘管她當時只有二十

出頭，也只是個小角色，但出場時——她所扮演的傻笑老女僕的滑稽演唱表演，讓馬桑尼克

廳（Masonic Hall）的全場觀眾爆出震耳的笑聲。有時候她也會扮演男性角色。「她想要展翅

高飛，」詹姆斯提到她女兒時說道，「但沒能得到翅膀。」

　　在華盛頓某個酷熱的夏天，莉姬寫了許多首詩，都歸類於「被束縛的天才」這個主題，她

意圖描述現代工業高度發展生活的冷酷情境——「一個陰暗且骯髒的場所」，那裡「樸素老舊

的辦公室時鐘／單調乏味的滴答報時」獻給一個「被束縛的詩魂」——獻給「自己」，她在那

個地方沉思個體與他人之間的關係。「所有人，所有人都自私／沒有一人活著不是為了取悅自

己。」她接著寫道，然而在這樣的利己主義下，可能會在其中發現慷慨大方：「最開心的是對

他人最仁慈的／和引發最大幸福獻給眾人的／最偉大的是那些成就這個世界的／藉由他們的行

為變得更好。」

　　傷痛、浪漫、自然與不公一直都是她作品的主題。一八九二年秋天，她的詩集結成一本

《我的婚約》（*My Betrothed*），總共印了五百本，這是她能負擔的最大印刷量。這本詩集的題

名是在敘述一名男子對諾貝姐（Roberta）之愛意的故事，這名女子小他十歲，而他在女孩剛

出生時就已認識，並「用燃燒的靈魂與身體／帶著猛烈的慾望」愛著她。

　　與一般十九世紀女性不同，莉姬也浸淫在工程學之中。她發明了一個小機件，能讓紙張更

平順的通過打字機滾輪。這項發明也讓打字機使用者在同一張紙上打更多字，並且讓不同尺寸的文件放進同一台機器成為可能實現之事。

一八九三年一月三日，莉姬走進美國專利商標局對她的發明提出法律所有權。作為一名女性，她在辦公室中的表現一直都優於任何年齡的同事，不過以二十六歲的女性來說，她簡直就是一個奇蹟。除了她自己以外，還有一個人擔任她的見證人，即她的父親，他對於專利申請流程一點也不陌生，多年來申請過也得到了幾個專利（包含一種可搭配撥盤或密碼的鎖）。

在詹姆斯‧瑪吉擔任她女兒的專利申請保證人下，最終總算通過審核，這也是他人生中最後的行動。沒過兩個星期，他在一月中於布魯克林探望兒子查爾斯時，便染上風寒，隨即過世。莉姬得到消息後極為傷心。

＊　＊　＊　＊　＊

莉姬的父親過世後兩年，莉姬一篇名為〈為了窮人的利益〉（For the Benefit of the Poor）的短篇故事，於一八九五年一月在她那時候最傑出且最受歡迎的期刊之一《法蘭克‧萊斯里的大眾月刊》（Frank Leslie's Popular Monthly）上刊登，亨利‧詹姆斯（Henry James）也是這本刊物的出資人之一。這個故事在講述一名貧困的男孩靠著在戲院販售棒棒糖，為了養活自己與

病弱的母親不斷奮鬥的過程。在「馬太效應」（Matthew effect）這個名詞被廣泛運用在描述富者越富貧者越貧這個現象幾乎一個世紀之前，莉姬便已在故事中加入從馬太福音擷取的相關段落：「凡是有的，還要加給他，叫他有餘；凡是沒有的，連他所有的也要奪去。」[1]

[1] 語出：馬太福音25:29。

一八九三年時，莉姬為她的打字機小機件申請了專利。除了是知名報人之女，她也是一名作家與速記員，在她那個時代，她是少數的女發明家。（美國專利商標局提供）

大約兩年後，莉姬的作品〈盜腦賊：被催眠的小說家與一件殘酷事跡的故事〉（The Theft of a Brain:The Story of a Hypnotized Novelist and a Cruel Deed），刊登在費城的一份女性雜誌《姑蒂》（Godey's）上。這是一份對男女思想家們來說，相當重要的發聲平台，它曾刊登過像是法蘭西絲・霍森・柏納特（Frances Hodgson Burnett）、華盛頓・歐文（Washington Irving）以及愛倫坡（Edgar Allan Poe）的作品。

「盜腦賊」是在講述一位名叫蘿拉・琳（Laura Lynn），有著遠大抱負的小說家，她告訴一位朋友，假使她能寫出一些「大家都想閱讀的東西」，她會「無比的開心」。蘿拉深具天賦且充滿熱情，她最大的困境是缺少自信。她找到了一位教授，能催眠她使她進入寫作的狀態。在催眠下，她寫了一篇名叫〈特許罪行〉（Privileged Criminals）的故事，是在說一名女性被宣判犯了她並未犯下的罪行。蘿拉甦醒後，教授告訴她，她已成為成功的作家了，她有幾篇短篇故事每篇都以五百美元的金額售出。她持續撰寫短篇故事，後來還寫了一部小說。不過試圖要出版這部小說時，她發現市場上有一部小說剽竊了她的想法，並成為暢銷書。那位剽竊者無疑的便是那位催眠她的教授。

「我盜走了他人未開展的天賦。」教授告解道。

莉姬創造出來的這段故事情節，很快的就跟她自己的人生產生了怪誕般的雷同。

＊　＊　＊　＊　＊

儘管我們從會議以及演講的出席者漸漸減少，看出亨利‧喬治其理論的熱門程度漸漸退潮，且喬治派的政治目標在州議會會場以及各黨團中都被擱置，但莉姬‧瑪吉仍然篤信此一理念，並在工作結束後的傍晚開班教授單一稅理論。不過她沒辦法接觸到足夠多的人。她需要一個新的媒介——一些互動性更高，更有創意的東西。

進入二十世紀前後這段日子，桌遊在中產階級家庭中漸漸變成了必備之物。再者，有越來越多發明家探索出這個遊戲不只是單純的娛樂消遣，也是一種溝通的手段。於是莉姬拿出了紙跟筆。

她開始公開說明關於她心中的一個新觀點，她稱之為地主遊戲（Landlord's Game）。「那是所有現實的土地兼併體系以及其後果與影響的實際呈現。」她在一九〇二年的《單一稅評論》（Single Tax Review）期刊中寫道，「它原本可能會叫做『人生遊戲』（Game of Life），畢竟它包含了現實世界所有成功與失敗的元素，以及人類一般來說似乎都會擁有的目標，例如財富的累積。」

莉姬試圖將她的想法如此大膽的公諸於眾，在當時是一件非常冒險的行為，那時大多數女性不會做這樣的事。這還是女性獲得投票權前十七多年前的事情，且那時正當像是打字員與電

話的發明提供女性新的工作機會之時，一般大眾的想法還停留在女性幾乎無法為這個世界貢獻新想法的時期。一九一二年有一份報紙便宣稱，女性可能會比男性長壽，是因為「她們運用大腦的程度沒有跟男性一樣多。」

莉姬的遊戲中包含了遊戲幣以及契約與可供購買與出售的地產。玩家可跟銀行或其他玩家借貸，而且得支付稅金。

就如同後世大家所知的印度十字戲（Pachisi），這個從印度次大陸發源，而許多美國人都相當熟悉的遊戲，莉姬的遊戲特色是讓玩家沿著遊戲圖紙繞圈來進行遊戲──與當時許許多多遊戲採用的直線軌道設計截然不同。其中一個角落是窮人屋（Poor House）以及公共公園，對角則是監獄。另一個角落中則內含一個地球圖像，以及向亨利・喬治致敬的一段話：「勞工在大地之上產出薪資。」遊戲中更有在莉姬用潦草字跡寫下後，屹立不搖超過一世紀的五個字：「前進至監獄」。

莉姬沿著桌遊的邊緣，在角落與角落之間畫了九個矩型空格。每組九個矩型中央都擺了鐵路格，兩旁其他空格則是標示著出租或出售。絕對必需品（Absolute Necessity）矩型格提供像是麵包或避難所，而特許格（Franchise space）提供像是水或燈光的服務。當玩家落在奢華格（Luxury space）時，得付五十元給公庫以取得奢華券，持有這張票券在遊戲結束時可獲利六十元。

一九〇四年，莉姬‧瑪吉申請地主遊戲的專利，這是為後世數以百萬計玩家所熟知的「大富翁」遊戲的先驅。除此之外，她的專利中還包含了前進至監獄（Go to Jail）、鐵路格（railroad spaces）以及在自由停車區（Free Parking）前加入了公共公園格（Public Park space）等字詞。（美國專利商標局提供）

當遊戲者繞著遊戲圖遊玩時，他們扮演的是勞工並賺取薪資。每次玩家通過大地格，他們都應該要表現得自己在大地上有多麼辛勤」而收到一百元薪資。將錢花光的玩家會被送到窮人屋。

非法入侵土地的玩家會被送至監獄，來到這裡的不幸之人得待到規定的時間或支付五十元罰金。服刑期滿意味著要等到他們擲出兩個同點。「當一名玩家發現自己得進監獄服刑時，就會遭受他人的嘲弄與取笑，而當某人玩到得進入窮屋時，大家也會表現出偽裝的同情與弔詰，讓這個遊戲增添了不少歡樂與趣味。」莉姬說道。

玩家在繞完預定的圈數後便可休息，但仍要繼續參與遊戲直到最後一名玩家完成他們的最後一圈。遊戲進入尾聲時最有錢的玩家即獲得比賽的勝利。

莉姬甚至為了未盡的規則創造了規則：「發生任何未概括在遊戲規則之中的緊急狀況時，」她寫道，「玩家們得互相協調以解決問題；但假使任何玩家就是不遵循之前以議定好的規則，就得被送至監獄。」

從最開始，地主遊戲的目標便是利用人類本能的直覺來完備這個遊戲。而有些令人意外的是，莉姬創造了兩套遊戲規則：反壟斷（反大富翁）設定為所有獎勵都發生於財富被創造之時，而壟斷（大富翁）設定則是為創造壟斷並打垮所有對手。她的設想是要擁抱二元論並讓遊戲本身便包含了矛盾，那是一種試圖化解對立雙方論點之間衝突的張力。然而，當時莉姬並未

知曉，後來是壟斷（大富翁）規則吸引了大眾的目光。

某程度上，莉姬很清楚這款遊戲提供了一個背景，說到底，這只是一個遊戲——玩家們可以用日常生活中不會去做的方式來修理朋友與家人。她深知戲劇的力量，以及與某個人日常生活特徵脫勾的假定角色其效用。像她創造出來的這種遊戲提供了一個從每日沉悶的生活中暫時脫離的出口。

地主遊戲是一款用純熟的手法讓玩家對單一稅理論產生興趣的遊戲。目標是盡可能獲取更多的土地與財富，並達到讓他們成為喬治主義者的意圖——甚至是他們在以壟斷（大富翁）設定的規則下進行遊戲之下。當玩家走到「絕對必需品」格，像是麵包、煤炭或避難所時，玩家得支付五元到財庫。「這體現了間接稅。」莉姬說道。每次玩家在遊戲中繞圈，經過了「大地」格，他就會「因為在大地上表現得有多麼辛勤」而收到一百元，莉姬寫道，人們應該基於他們自身所創造出來之產出而擁有價值，這與喬治主義者的看法一致。在當時其他遊戲支持道德指導與／或娛樂價值時，莉姬的遊戲體現了她不屈不饒的希望，即假使有更多人弄懂了喬治的理論，他們就會成為此想法的支持者，而世界也會因此變得更好。

莉姬篤信差不多九到十歲的小孩就能夠遊玩地主遊戲了。「他們喜歡自己控制遊戲中的假錢、契約等東西。」她說。「而且這些小地主很能接受索要租金這種令大家愉悅之事。他們學到了最快積累財富的方式，以及要增加自己的力量，就要盡可能的取得地點最佳的土地並持有

它的發展，那份邪惡將很快就能獲得矯正。」

經過多年的調整、撰寫且深思熟慮其新創作後，莉姬在一九〇三年三月二十三日再度踏進了美國專利局，以保護她地主遊戲的法律所有權。她辭去了死信辦公室每個月一百元薪水的工作，轉而任職於私人企業。又過了不久，她便設立了自己的辦公室。

這裡有個歷史上的巧合，莉姬填寫她所有權表格的同一天，也是奧維爾（Orville）與威爾伯（Wilbur）・萊特（Wright）替他們的「飛行機器」填寫專利表格的日子。莉姬的申請表經過政府文書網路的層層關卡，在一九〇四年一月五日，專利正式核准，比萊特兄弟還要快取得專利。當時美國只有不到百分之一的專利歸於女性。

至少兩年後，莉姬才透過一間紐約的「經濟學遊戲公司」（Economic Game Company）成功發行這款遊戲，莉姬也是這間公司的所有人之一。這間公司生產的遊戲版本跟莉姬的類似，但她以其單一稅支持者的天賦將遊戲作了一些改變。這款遊戲現在加入了新的格子，像是油田、林地、煤坑與農地，這類喬治以及其追隨者覺得不應該被壟斷的自然資源。

她的實驗已完成，但莉姬面臨所有創造者實際在世界上散佈他們的作品時，都會發生的狀況：得要極度不安的等待，看看它將如何被大家所接受。

第三章　人稱雅頓的烏托邦

「歡迎您來到此地⋯⋯」

——位於德拉瓦州雅頓村的歡迎標示

一九○○年代初期，一個非一般的社區在德拉瓦州（Delaware）的新堡郡（New Castle County）開始發展，稱為雅頓村（Village of Arden），它是基於單一稅原則下的激進烏托邦式社群，並致力於藝術、工藝以及戲劇。它擁有一個市鎮會議形式的政府，其領土大多數為森林與綠地，且不需繳納稅金。技術上來說，雅頓的土地是村莊所有人的公有財產，無法購入或出售。相對的，是每九十九年會重新更新一次租約，且這份「土地租約」的費用不會因為時代演進而增加。

雅頓的住民是第一批玩到地主遊戲的人。多年後，沒人記得到底是誰將這款遊戲引進村

子，不過這個古怪的村莊很快就張開雙手接納了它。

雅頓是在一九○○年被一名神情嚴肅、薄唇的雕刻家法蘭克·史蒂芬斯（Frank Stephens）以及一名蓄鬍的貴格會建築師威廉·普萊斯（William Price）發現的，兩人都來自賓夕法尼亞州（Pennsylvania）。史蒂芬斯、普萊斯以及一群激進份子於一八九五年時在德拉瓦州遊歷，希望能為單一稅運動找到夠多政治上的奧援。

約五年後，在肥皂大亨喬瑟夫·菲爾斯（Joseph Fels）的金援下，史蒂芬斯與普萊斯回到此地，在新堡郡附近買下了一座田地，要將之設計成為單一稅的市鎮。雅頓以附近的巴爾的摩與俄亥俄鐵路（Baltimore & Ohio Railroad）連結費城，起初是以避暑勝地而存在，人們僅僅是前來度假，暫住在這純樸的鄉村住宅。不過當史蒂芬斯與普萊斯將這個村莊的事情傳出去給他們許多受過高等教育、激進的友人與朋友後，這裡很快就發展成為全年有人的社區。

雅頓的設計受到普萊斯這個在美術工藝運動（Arts and Crafts movement）活躍的傑出建築師深度影響。儘管普萊斯後來由於他在大西洋城設計了一間極盡奢華的旅館而聲名大噪，他在雅頓的住宅仍是非常撲實的工匠風格房屋──位於森林旁的奇趣小屋。居民入住後，會用神似毛毛蟲的彩帶在房屋上方作些裝飾。

雅頓人對於他們村子如此簡潔的設計與機能感到相當愉快。高聳的樹木蔭蔽著街道，市鎮的另一頭有一條光潔澄澈的溪水，響徹著令人慰藉水流聲。不遠處有一座四周長滿蒼翠樹林

的湖泊，是一處理想中的游泳池，那裡有許多人裸泳，也謠傳是自由性愛勝地。市鎮靠近這片翠綠之處有一間工藝品店，裡面製作與販售著金屬器皿以及手製商品，還有一座穀倉劇院，以及戶外戲劇院，史蒂芬斯會固定此演出莎士比亞的戲劇。這座城市也擁有自己的印刷鋪與編織作坊。

雅頓的年輕人有著與外界大不相同的大量自由時間，只要喜歡，隨時都可以在附近的樹林周邊騎馬與踏青。家人們聚集在雅頓的冰淇淋接待室享用著茶點並吸著由這個村莊的六個幫浦抽上來的新鮮水源。這個市鎮也會舉辦體育日，通常包含了女子的短跑賽、男子的套袋跑以及大家都能參加的吃派大賽。一九〇九年時，雅頓的女性組織了自己的棒球隊，有時候會跟鎮上的男子棒球隊比賽。

雅頓所有營運建設皆為公有，會固定舉辦會議討論總體社區基金要如何分配。應該撥給圖書館多少錢？道路整修費？女性甚至是兒童在這個會議上都擁有投票權。

知名作家與社會學家厄普頓・辛克萊（Upton sinclair）於這場變革中來到了雅頓──一九一〇年時，他自己位於紐澤西的烏托邦燒毀，接著便解散了。辛克萊在雅頓那又名叢林小屋（Jungalow）的家，有個廣大的門廊，可以遠眺城鎮的碧綠。

莉姬身為單一稅社群激進份子，儘管沒有任何記錄證明這一點，但她早年很有可能就拜訪過雅頓。莉姬參與過一些史蒂芬斯同樣也有出席的研討會，並接受雅頓所提倡的理想。

雅頓既是居住的城鎮也有政治上的目的。這個社區發起了一個以女性選舉權為主題的研討會（喬治主義者後來推出凱莉‧查普曼‧加特〔Carrie Chapman Catt〕擔任總統大選候選人），並吸引了許多尋求夏天時可避暑的空氣清淨之地的北方知識分子前來。阿拉巴馬州的費爾霍普（Fairhope）與西南歐的小國安道爾（Andorra），也建立了類似的單一稅社區。全都是由喬瑟夫‧菲爾斯提供金援。

菲爾斯的金錢是讓雅頓免於經濟困擾的手段，這也在學者中掀起一股關於單一稅社區若是沒有像他這樣的援助者出資，是否真能成功發展的論戰。由德國猶太人扶養長大的菲爾斯，是一名社會改革家與慈善家，他以身為費城在地肥皂製造商所賺得的財富，用來促進單一稅運動以及許多的土地改革。他最成功的產品是「菲爾斯─娜帕莎肥皂」（Fels-Naptha soap），後來改由戴厄（Dial）公司製造生產。菲爾斯心中所懷抱那建立猶太人家園的心願，在單一稅的信念中看到了希望，不過他認為自己得先在小型的單一稅社區投入資金，才能證明這個想法可以實際運作。

當這群定居於雅頓的共產主義者、無政府主義者、社會主義者以及單一稅支持者之間熱烈盛行著各種遊戲與運動時，他們也注意到了當地法律的可笑之處。「在安息日進行遊戲」是受到禁止的行為，而厄普頓‧辛克萊與賓夕法尼亞大學華頓商學院金融與商業學系教授史考特‧尼爾寧（Scott Nearing），也因在一九一二年某個星期日打棒球與網球而成為遭到逮捕的民眾

之列。雅頓長久以來的敵人報導了這個團體。這些運動員在監獄待了一晚，但最終還是沒有受到起訴。

詩人哈利・坎普（Harry Kemp）來到雅頓，當辛克萊正在著手創作其作品《愛的朝聖》（Love's Pilgrimage）時，與辛克萊及其妻子住在一起。「人們總有各色偏激的看法，」坎普寫道，「我（來到雅頓是為了）要逃避文明令人焦躁的嘲弄，並再次贏回寧靜的簡潔。」在雅頓某個不體面的時刻，你會收到後來坎普跟辛克萊的妻子私奔的消息。

莉姬・瑪吉也靠著寄給辛克萊有關自己在喬治主義與政治看法的文章，而與他聯繫上。她的作品並未被辛克萊收入其一九一五年的作品集《懇求正義：社會抗爭文學選輯》（The Cry for Justice: An Anthology of the Literature of Social Protest），其中包括從他的作品《叢林》（The Jungle）的數篇文章以及從亨利・喬治的《進步與貧窮》中的文章，不過辛克萊在他的前言中提到對莉姬的認可。

考慮到雅頓大部分的叛逆者在意識型態上的扭曲，他們會愛上遊玩地主遊戲也就不那麼意外了。儘管他們並不是特別對單一稅理論感興趣，但還是與在這個嶄新、混沌的摩登時代握有掌控權的壟斷者站在對立面。

雅頓的玩家使用了木頭、布料以及蠟筆來製作他們自己的桌遊，並以他們不是用商業上大量製造的素材來遊玩這個事實感到自豪。他們常會在進行遊戲時一邊改良，而且他們那大型

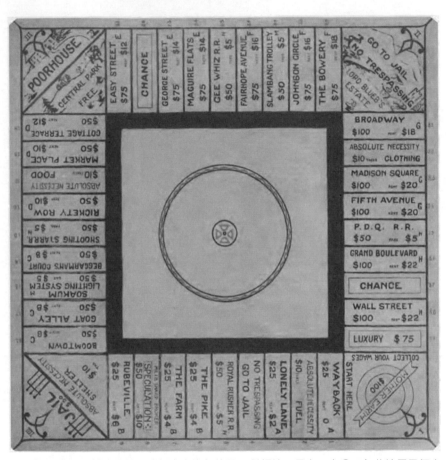

一般相信德拉瓦州的雅頓，這個富有名氣的單一稅領地，早在一九〇四年此地居民便瘋靡著地主遊戲。（湯姆・福賽斯〔Tom Forsyth〕與朗・賈雷爾〔Ron Jarrell〕提供）

木製地主遊戲地圖上的空格包含了像是回頭路（Wayback）、寂寞弄（Lonely Lane）、農田、投機、新興城以及山羊巷。監獄仍然坐落於其中一個角落，不過莉姬的公共公園現在成了中央公園自由區（Central Park Free）。有些遊戲地圖上也為遊民區留了一個格子，還有人加了喬治街──對單一稅哲思的偶像致敬之舉，還有驚喜格（Gee Whiz R.R.）[1]、前進至監獄格，以及貴族閣下的不動產（Lord Blueblood's Estate）。有一整排都貢獻給昂貴、大多坐落於紐約的地產：華爾街、第五大道、百老匯以及麥迪遜廣場。過了大地格，一眨眼就要遇到大環境的問題。

在最早期的雅頓版地主遊戲，以及一九〇〇年代某些地方的版本中，有些地產格並非以顏色來劃分區域，而是在格子的邊緣填上小小的數字。不過到了後來，玩家們還是用顏色取代了數字。

辛克萊與尼爾寧也是從雅頓到北東地區這群使用手做版本地主遊戲進行遊戲的人之一，並將這款反壟斷（反大富翁）遊戲散播出去讓許多人認識。尼爾寧在早期，差不多是一九一〇年，便將此款遊戲介紹給了他在華頓商學院的學生與同事，並反覆遊玩了接近十年。他的哥哥蓋（Guy）也住在雅頓，一起協助他傳播這款遊戲。所有手作版本都沒有寫下明確的規則，或

[1] 南紐澤西人用來表示驚訝的字眼。

者有些曾寫下規則，但沒有留存至今日。

尼爾寧一家也跟著大家一起稱地主遊戲為「壟斷（大富翁）」或「壟斷（大富翁）遊戲」，將遊戲名稱改為他們認為這個遊戲想要傳達的核心訊息。「雅頓是為單一稅社區──故反對壟斷行為。」尼爾寧多年後寫下這段話。「這款遊戲是用來展現壟斷那違抗社會本質的存在。」以莉姬在她的規則書中設定了兩套不同規則，尼爾寧比較可能遊玩並教導他人遊玩壟斷（大富翁）版本，而非反壟斷（反大富翁）版。

在一九一五年，賓夕法尼亞大學拒絕更新尼爾寧的教師聘約。他涉入了反童工運動，且他那激進的教學方式對大學那以金融學家為主的董事團來說太超過了。他被驅逐一事激起了美國史上最激烈的大學教學自由爭議之一，而尼爾寧身旁那些進步主義教育學派在未來十年持續的產生反響。

尼爾寧從未知悉他發明了原版的大富翁遊戲，而他的不知不覺是莉姬·瑪吉的名字變得超然於她所創造的遊戲的一種早期但意味深長的跡象。很快的，這款遊戲的發明者，便消失在時間的迷霧之中。

第四章 喬治‧帕克與桌遊帝國

「一款遊戲……就像是角色扮演。那是一場戲。它帶你離開目前生活的環境，並將你帶到一個新的境地。因此，一款遊戲的應用，更多是在慾望，而非超我。它是一場幻想，不是一台教育機器。」

——知名玩具公司擁有人，馬文‧葛拉斯（Marvin Glass）

一八八三年夏季時，喬治‧帕克還是一名充滿魅力、富有活力的十六歲少年，以重度遊戲玩家著稱。他與其兄弟以及好友們在麻瑟諸塞州的塞勒姆市，於課餘時間以及週末耗費了無數的時間在遊玩多米諾骨牌（dominoes）、國際象棋、西洋棋、莫卡沙帕壇（Moksha Patam，一種古代印第安遊戲，經過調整後成為溜滑梯與梯子遊戲〔Chutes and Ladders〕），以及其他透過像是喬治的父親這樣的討海人，帶回從遠東地區流傳至美國的各類遊戲。內戰結束後，工業

主義大舉增加了休閒與娛樂活動的時間，這意味著遊戲也持續進化與改良，就如同美國人的日常生活一般。

十九世紀下半葉期間，塞勒姆是世界頂級航海市鎮之一。喬治・帕克生長的環境圍繞著人、建築以及船隻，這一切都映著海水與天空的顏色——混合著藍色、灰色與白色。在超過一世紀的時間中，年輕人們從塞勒姆的碼頭啟程，經歷數月的航程前往歐洲、印度、尚西巴（Zanzibar）[1]與日本。當時大多數美國人對遠東地區的狀況可說是一無所知，不過對塞勒姆居民來說，那些地方卻是出奇地熟稔，當他們在酒吧或晚餐桌上聽著數個關於那些地方的故事時，這個世界似乎在每次壯麗的航程中不斷越見豐盛。從遠方而來的禮物，像是香料、茶、時髦的服飾，以及桌遊，都被買回塞勒姆的家園中，大陸與大陸間互相傳遞著全球的趣聞，並交叉傳遞著各處的思想。

偌大的海洋擄獲了喬治父親，喬治・奧古斯都・帕克（George Augustus Parker）的想像，他大部分的職業生涯都在航運產業擔當著船長的職位。一八五二年，他三十二歲時，與年方二十的莎拉・海格曼（Sarah Hegemen）結為連理。這個結合在一八五五年生產了愛德華；一八六〇年是察爾斯，一八六六年則是喬治。

小喬治享受著相對優渥與完美的童年。在一八七〇年代，美國是個新興的強大經濟力量，且後內戰時期美國東北的工業正蓬勃發展著。波士頓周邊的工廠是工業創新的領頭羊，美金作

為貨幣獲得了國際性的影響力，而美國也不再是個窮困偏僻的殖民地了。這個人口世界第三多的國家，控制了全世界四分之一的生產總值。

隨著國際貿易與航運的興起，帕克家也變得富有起來。老喬治將他的事業重心從航運轉移到了房地產，不料竟在一八七三年恐慌以及後來被許多人稱之為經濟大恐慌（Great Depression）的餘波中，失去了一大部分財富。之後沒過多久，老喬治便於一八七七年因猛暴性腎臟病過世。其後獨留莎拉‧帕克一人扶養包括當時才十歲大的喬治等三個男孩長大。

帕克家的三個小孩簡直就像一個模一樣刻出來的，喬治則是其中最小的版本：蒼白的皮膚、上端微微捲曲的棕色頭髮、堅定的眼神、柔軟的鼻子，以及經常以斯文、近乎古板的態度噘起的單薄嘴唇。來到青春期的喬治更顯精瘦，包括瘦長的脖子以及更尖挺些許的鼻子，不過就算成年後，他在青少年時期那份柔和的特質依然沒有消失。儘管他那誠摯的外表與總是全力拚搏的個性不符，但或許是出於必要，才讓身為家中最年幼的他保持在這樣的狀態。

雖然喬治的成長環境中充斥著討海人，但航運對他沒有半分吸引力。他想要成為報社記者或桌遊供應商。他認為，遊戲在觸及群眾上擁有與報紙同等的能力，也許還要更加大。報紙提供了立即的滿足，但桌遊提供了共享與親密。人們會花上個把小時遊玩桌遊，同好還會因

1
位於東非坦尚尼亞聯合共和國東部。

它產生聯繫，然而報紙終將會被捨去，且天生就是可被取代的。桌遊則是拉近彼此距離的紀念品。

　　＊　＊　＊　＊　＊

　　相對於發源自遠東地區的遊戲，一八〇〇年代大部分美國桌遊都是設計來傳授道德與智慧的教具——特點為幫助大眾在這個刻板的新國家，增加社會與父母的認可。在美國首批廣泛銷售的桌遊，即是幸福宅邸（Mansion of Happiness），一種從一八〇〇年代早期左右興起的「道德啟發與消遣娛樂」；變位詞（Anagrams），一款由塞勒姆的學校教師於一八五〇年代所研發的片狀格文字遊戲；以及作家（Authors），一款卡牌遊戲，主要是描述十九世紀知名作家，像是露意莎・梅・奧爾柯特（Louisa May Alcott）、查爾斯・狄更斯（Charles Dickens）以及納撒尼爾・霍桑（Nathaniel Hawthorne），是由一名老師發想，其學生協助設計出來的。

　　喬治・帕克發現這些遊戲只教導了無趣。

　　他和朋友們想要玩些不一樣的，一些更奇特的，一些甚至有點叛逆的成分，年輕世代會用來挑戰上一輩的。「他們感覺自己在教堂聽夠說教，在學校聽夠教學了。」帕克兄弟公司史有一段是這樣述說的。當時只是個十六歲男孩的喬治，覺得大部分美國遊戲發明家在思考上都有

瑕疵。他們在教育層面上思考的，比在娛樂上多太多，而並沒有領悟到這個國家正在改變。有部分要感謝科技的演進，成人擁有更多的休閒時間，跟過去相比，要工作的小孩更少了。每個人都有更多時間玩遊戲，而玩遊戲時他們希望能樂在其中。

就如同當時許多的美國人一般，年輕的帕克對事業也有一股渴望。美國的經濟正是繁榮且突出的，新的資本家在一夜之間便能進帳大筆財富。在鋼鐵、鐵路、製造等產業的巨型合併案已不是新鮮事，而新世代的有力掮客也加入了社會頂級階層之林。貴格會友喬瑟夫·華頓（Joseph Wharton）於一八八一年，在賓夕法尼亞大學設立了他的華頓學院，其他菁英、學院的商學機構也不斷興起。此外，世人也開始體會到促銷的力量。當湯瑪士·愛迪生發明燈泡時，在他之前已有數位發明家趕在他前面了。儘管如此，透過促銷上的努力，並留芳萬世直至今日。

一個完整的系統後，愛迪生奠定了自己是這發明代名詞的地位，

十六歲的喬治與他的朋友們發現並修改一個主題圍繞著虛擬金融交易的卡牌遊戲，最終將它改名為銀行（Banking），這個遊戲與他們的背景大相逕庭。喬治在這個遊戲中增加了「借貸」（borrowing）規則，這是一個關鍵性的改變，以喬治擁有的知識來看，這樣做能夠成功抓住遊戲迷。現在玩家能夠借錢並以一〇％的利率償還貸款，從而感受到在現實生活中投資者處於風險與報酬之間，這極其危險的境地造成的興奮之情。這款遊戲反映出這個國家的模式⋯⋯儘管只成立了一個世紀，美國金融體系已經歷過了數次景氣循環。

藉由在銀行遊戲中加入投機的元素——讓人異乎尋常地聯想到博奕並近乎等於練習放高利貸，喬治讓這款遊戲增加了許多樂趣。假使某人無法成為塞勒姆最富有的人，甚或是成為眾兄弟中最有權有勢的人，那至少可以在銀行遊戲中打敗其他人。在遊戲的世界中，藉由擊垮兄弟姊妹與朋友而變得富有，是有可能實現的。事實上，有時候在現實生活中也必須這樣去做。

一開始喬治只把遊戲拿來跟他的同伴一起玩。但有一天，有個朋友建議他可以用這款遊戲創業，把這款遊戲的概念轉換為真實人生的體驗。他的朋友經過深思熟慮後認為，既然我們這群男孩如此享受著遊玩這款遊戲的感覺，它絕對有機會能夠進入市場並賣給其他人來賺取利潤。

喬治聽到了。當時他只是個還在上高中的十六歲小男孩，但隨著父親的過世，他的母親期盼他和兩個哥哥能夠自給自足。萬一他對銀行遊戲的熱誠證明是具有感染力的，就一定能夠靠著銷售這款遊戲獲得豐厚的利潤。那年夏天，喬治和他兩個哥哥愛德華與察爾斯，以及他們的兄弟反覆玩著這款遊戲，試圖讓它更加完美。

在研發銀行遊戲時，喬治深入研究了解眾人的共同抱負，其最光明的面向與創業的驅動力相似；最黑暗的面相，則是徹底的貪婪。這款遊戲主要是關於快速致富的慾望，但也觸及讓人能得以生活在幻想之中。他認為，假使人們喜歡扮演有錢人，那他們可能也喜歡扮演偵探、環遊世界的旅人或明星運動員。

喬治向兩間波士頓的書籍出版商提出了銀行遊戲。兩間都拒絕了他。他未受挫折，轉而用他販售家中自己種植水果賺得的五十元，自行發行這款遊戲。五百份銀行遊戲在一八八三年聖誕節前正式打入市場。

由於喬治需要時間發展他的小事業，他要求家人與學校同意讓他跟學校請假三個星期。接著他踏遍了整個新英格蘭來販售他的遊戲，得到了一百元淨利。高中畢業前，喬治發行了其他兩款遊戲，十三張接龍（Baker's Dozen）以及知名人士（Famous Men），後者是由他其中一位老師所設計的。

儘管喬治在遊戲上獲得了成功，他仍然著迷於新聞工作。高中畢業後，他在波士頓一家報社擔任初級記者，並嘗試在進行新聞工作的同時兼顧遊戲事業。他對遊戲的興趣充其量只是個嗜好。他心想，他還缺一間辦公室、印刷機以及員工，而且遊戲產業的未來還未見光明。另一方面，報紙產業則是無比繁盛。

不過兼顧兩份事業還是太過沈重了。喬治染上了嚴重的支氣管炎，醫生建議他在兩份職業中選擇一項，他如此嚴重的病狀證明了他無法兩者兼顧。喬治選擇了遊戲。

*　*　*　*　*　*

彌爾頓·布萊德里（Milton Bradley）這名之後成為喬治·帕克主要競爭者的男人，開啟他事業的時間比喬治要早了數十年。他於一八三六年生於緬因州（Maine）的維也納市（Vienna），這個家族從兩世紀前來到新英格蘭後，便不斷遭受著莫大的苦難，布萊德里在喬治出生時，便已拋下了他擔任印刷工人的慘澹職涯，投入遊戲發明的工作。

布萊德里早年一直與貧窮脫不了關係。十歲時，他的家人破產，這都要歸功於他父親拙劣的投資在將馬鈴薯轉換成澱粉的加工上。布萊德里開始就讀大學，但因為付不出學費而被迫輟學並得住在父母的家中，做著工匠與石板工的工作。

高挑且擁有粗壯肩膀的布萊德里，將他的頭髮往右分邊並讓它保持滑順，同時頂著一嘴散亂的鬍子。他那柔和、賢明的臉龐，生了一副蒼白的肌膚，並帶著深邃的雙眼與長鼻子。

一八六〇年，布萊德里創造了他的第一款遊戲，人生方格遊戲（Checkered Game of Life），宣稱這是首款「帶著某種意圖的遊戲」——一款「教導人們藉由正直與正確的生活獲得成功的課程」。這款遊戲部分衍生自古代亞洲遊戲的骨幹，而其目的為達成五十歲後的……「快樂的老年生活」。或許這也反映了遊戲創造當時那段黑暗時期的狀況，遊戲圖上有個無節制格（Intemperance space）會帶你到貧窮格，政府合約格（Government Contract space）會帶你到財富格，還有一個賭博格會帶你到毀滅格。有一個格子標示著自殺，裡面還有一個男人在樹上上吊的圖像，尚有其他格子標示著堅忍不拔、學校、抱負、懶惰閒散以及肥缺。由於那些純

粹主義者仍然將骰子與賭博連結在一起，人生方格遊戲便採用了轉盤來決定玩家在當回合要走幾格。

布萊德里的遊戲大受歡迎，第一年便賣出超過四千份，當時所締造的亮眼成績，證明了桌遊確實擁有廣大的市場。他是第一批領悟到桌遊不該只是自我娛樂的產物——還能在市場上銷售，作為一次性的產品，其售價以中產階級的收入來說，簡直是少到幾乎免費的程度。

不過布萊德里比後來的少年喬治‧帕克更加專注於教育。一八六〇年代晚期某天，已靠著桌遊賺進大筆財富的他，參加了一堂主題為「幼稚園運動」（kindergarten movement）的演講，這是一種發源於德國，以弗里德里西‧福祿貝爾（Friedrich Fröbel）的教學法為基礎的運動。演講結束後，布萊德里便成為幼稚園運動在美國的關鍵提倡者之一，且美國第一本關於幼稚園書籍的出版也歸功於他。同時此一貢獻長期來看對美國可能擁有極為深遠的意義，他的名字也遠比他的遊戲傳奇要擁有更高的地位。

* * * * * *

喬治‧帕克出於本能地了解到，假使他想要建立一個可長可久的事業，光憑兜售銀行遊戲與其他那一小撮遊戲是遠遠不足的。買家與玩家都需要更多樣化的遊戲，且他的對手像是彌爾

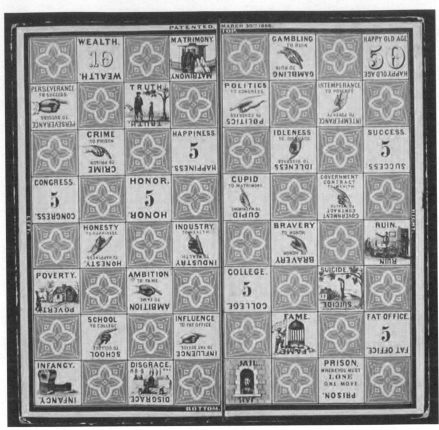

在一八六〇年，帕克兄弟的競爭對手彌爾頓‧布萊德里創造了他的第一款遊戲，人生方格遊戲，宣稱這是首款「帶著某種意圖的遊戲」——一款「教導人們藉由正直與正確的生活獲得成功的課程」。

（史壯玩具博物館提供）

頓・布萊德里也持續產出新的品項。他需要增添更新與更令人興奮的遊戲，而不只是為了生存而讓他的公司苟延殘喘。

一八八五年，喬治・S・帕克公司發行了第一份型錄，隨著喬治原創遊戲外，同時推出了數款遊戲。一八八六年，喬治發行了狄更斯遊戲（Dickens Game），以查爾斯・狄更斯的小說人物為主軸的「一種新的社交娛樂」。約莫同時，喬治試圖展現出更加成熟的姿態，開始每天都穿著優雅的訂製西裝──此後終其一生，他都維持著這個習慣。

接下來，喬治從當地的遊戲發行商手中買下其他遊戲的權利，並重新以帕克的名稱命名。這樣做讓他得以不需經歷那曠日廢時的研究大眾喜好、發明並測試新遊戲，以求找出民眾願意用多少錢來購買這些遊戲的過程，便能用多產的遊戲發明家的姿態來推銷自己。與書籍作者或音樂製作人不同，在遊戲的促銷上，甚至遊戲包裝上都不會出現桌遊創作者的名稱。在喬治的公司快速成長的過程中可以發現，他甚至作出了買斷了擁有熱門遊戲快樂公寓權利的公司，並將之作為帕克公司的主打遊戲，這種買斷其前輩公司的狂放舉動。當時他還是個二十出頭的青年而已。

到了一八〇〇年代末葉，喬治公司攢聚了超過一百二十五個品項，有一大部分都是從外頭的公司搜刮而來。他從原本的教育導向轉變心態，真誠的提倡桌遊擁有全方位的功能。帕克一款名為奇異的禁果遊戲（The Strange Game of Forbidden Fruit）承諾玩家「沒有任何教誨，只

有源源不絕的樂趣」。大眾著迷似的瘋狂購買與遊玩帕克公司的遊戲。在大家更能負荷遊戲的價格且更能輕易取得後，桌遊也開發出一種集體慾望。

喬治在塞勒姆販售他遊戲的小店正式開張。帕克原創遊戲只佔櫃位的一小部分，其他位置則塞滿了從其他公司獲取的遊戲。店內也販售兒童玩具，那些玩具也反映了當時成人的日常生活——小型的農具，像犁、耙子、割草機、玩具礦車附帶騾子與車夫，還有小型輪船與火車頭。

公司的業務量大增，喬治再也無法獨自負責所有的營運工作。他請求其兄長察爾斯來協助他，察爾斯於一八八八年正式加入公司。過去察爾斯曾在礦業與石油公司擔任合夥人，他在那些工作中展現出非凡的財務與管理能力。有著一副聲長、嚴肅臉龐的察爾斯，比他的弟弟擁有更強大的組織能力，對於管理金錢與人員的悟性也更為優秀。察爾斯加入後，喬治‧S‧帕克公司成為了帕克兄弟企業。

在兩兄弟的努力下，也看到了部分成果，購買者發現他們有極為豐富的遊戲可供挑選。推出銀行遊戲後這五年間，這間公司也販賣戰爭遊戲（Game of War）、老憨出洋記（Innocence Abroad）[2]、穿洋過海（Crossing th Ocean）、鐵路遊戲（Railroad Game），以及其他遊戲。所有遊戲都直接反映了這個國家的民族意識。透過帕克推出的遊戲，玩家得以扮演他們在報紙上讀到的，或是經由口耳相傳的各種政治、文化與社會領域中的角色。玩家可以是名士兵、水

手、鐵路大亨、金融家，或是他們喜歡的任何人。

＊　＊　＊　＊　＊

這個時代的共通問題，就是剽竊想法。「我時常想到絕妙點子，」一八九五年，一位不具名的玩具與遊戲製造商對《紐約時報》說道，「而且一個絕妙點子價值一大筆錢。其他製造商也在密切觀察有什麼能賺大錢的點子，我們會盡可能的長久保護自己的設計不被發現。任何新東西，若是好東西，馬上就會被複製。」

遊戲的熱賣是否只是一時風潮，或是會成為美國人新的必備之物，這也是大家關心的地方。而所有的徵兆似乎全都指向後者的情境。「我們可能會將人類的困境劃分為兩個章節，」詹姆斯・加菲爾德（James Garfield）在當選總統前這樣說道，「首先，為了得到閒暇而奮戰；第二則是為文明而奮鬥——即當我們得到閒暇後，我們應當怎麼運用它。」激進份子爭論說，玩樂時間能增進孩童的發展，且在都市的貧民窟建造遊樂場能讓孩童在警察的看照下自由攀爬與活動。曾經我們認為面對辛勤的工作時，遊戲會讓你邋遢且怠惰，但現在則認為是經濟上的

2
與馬克吐溫的小說同名。

成功與個人權利的象徵。

　　遊戲製作者希望自己不只是被視為生意人，還是創新者。一八九三年，彌爾頓·布萊德里與帕克兄弟在芝加哥的世界博覽會（World' Fair）因他們那「巨大、安排得宜」的玩具士兵與遊戲展而廣受好評，會中並展示了不久後正名為愛迪生電燈的產品。藉由喬治·帕克與彌爾頓·布萊德里，遊戲成為娛樂事業中的一個重要部分。

　　一八八〇年代晚期至一八九〇年代早期，一波挑圓片遊戲（tiddlywinks）的熱潮席捲了整個歐洲。這款遊戲的概念相當簡單，且無疑的源自於古代的遊戲。透過將小圓片挑進罐子裡來遊玩，它在歐洲的孩童間激起的廣泛的共鳴，大人也同樣熱愛，喬治想盡辦法要找到其商標的權利，並引進美國。他希望確保在自己的市場上完全掌控這款遊戲，到了一八九〇年代，他找到了辦法。超過十二組不同樣式的挑圓片遊戲同時進入了帕克兄弟的型錄，公司也因此收到了亮眼的收益。

　　這份喜悅並沒有維持太久。帕克兄弟的挑圓片遊戲商標遭到挑戰，競爭廠商像是彌爾頓·布萊德里做出了他們自己風格的挑圓片遊戲。這款遊戲最終被視為公有領域（Public domain），意味著其他廠商都可以製作屬於自己的挑圓片遊戲版本。帕克兄弟很快就有了競爭者，而他們的挑圓片遊戲收益也急速下降，同時他們對這款遊戲也失去興趣。這件事讓喬治上了一課，這也標示出遊戲製作者都會遇到的問題：他們沒有能力控制進入公有領域那些熱門的趨

勢。擁有最新、最熱門遊戲的獨佔權能夠擁有極大的獲利，不過要獲得、維持並調校為獨自控制暢銷現象是非常困難的。

儘管喬治將所有時間都耗費在事業上，他還是找到時間陷入愛河了。他熱烈追求年方二十一歲的葛蕾絲・曼恩（Grace Mann），並於一八九六年與她成婚，遷居至距離他長大的地方不遠之處。結婚一年後，他們的第一個兒子布萊史萃（Bradstreet）出生。三年後，第二個兒子理查德（Richard）出生，到了一九〇七年，葛蕾絲又生了一個女兒，莎莉（Sally）。

喬治的兄弟姊妹也紛紛結婚並有了自己的家庭。察爾斯和他的妻子有兩個孩子在襁褓時過世，有一個女兒瑪麗存活下來。這個家族最年長的哥哥愛德華，和他的妻子擁有一個兒子佛斯特。愛德華於一八九八年離開報社記者的工作加入公司，現在三個帕克兄弟全都全職從事家族的遊戲事業。

帕克兄弟成了美國名列前茅的玩具與遊戲公司之一，但很多人覺得喬治若是單靠他自己的設計，根本稱不上最佳的經理人。然而喬治並未把這些批評放在心上。隨著數百款遊戲品項的發行，他正要一步步建立起一個用木頭與厚紙板搭建的帝國。

* * * * * *

十九世紀邁入二十世紀這段期間，幫帕克兄弟的遊戲與拼圖用手上漆的女性生產線漸漸成為往事。平板印刷與其他大量印刷的發明問世，意味著遊戲的生產變得更加廉價與簡易。更多遊戲以低廉的勞力費用生產意味著喬治與他整個家族擁有更高的獲利，他們開始享受隨著新增財富帶來的高社會地位。他們的公司現在是塞勒姆最具代表性與最有名的雇主。生活在隱身於林蔭大街的雅緻房屋，帕克家的女性只穿當時最流行的絲綢洋裝。他們也被選為社區理事，他們的名字也頻繁地出現在波士頓地區的社會新聞欄位中。

帕克家與他們的社交圈，恰好是會對一種高文化修養的新流行運動，稱為乒乓球的遊戲有極大興趣的組成，那是一種縮小版的網球，在桌子上用小槳與小型賽璐璐球來遊玩。乒乓球先是在維多利亞時期的英格蘭盛行，之後流傳到了美國，帕克公司的說法為喬治‧帕克於一九〇二年出訪倫敦時看到了這項遊戲，並立刻看出其在美國的潛力。當時美國某些地區已有人在進行這項遊戲，或是有人能夠控制乒乓球的獨佔商標，當它大受歡迎後便能坐收巨大的獲利。同年，帕克兄弟版的乒乓球正式打入美國市場，搭配穿著長裙、梳著包頭的女性乒乓的廣告，大家推斷這個遊戲的名稱就是來自於進行遊戲時發出的噪音。帕克兄弟也開始贊助乒乓球錦標賽，讓玩家們互相對抗以贏取帕克金杯，用各種努力來穩固公司與乒乓球這個品牌的連結。

遊戲傳開後，後快就轉變成為全民參與的遊戲現象，甚至有乒乓球詩集的出版，以及華爾

街經紀人之間也舉辦了乒乓錦標賽。女性能夠打得「幾乎跟男性差不多好」是「它會成為熱門遊戲的主要理由之一。」《費城詢問報》（Philadelphia Inquirer）表明。乒乓球製造商的生產速度無法總是滿足需求，有時候會無法按照訂單如期出貨。一名冠軍選手詢問帕克兄弟能否准許它印製正式的乒乓球指導手冊。以上種種顯示帕克兄弟的策略奏效，至少在初期是如此。

或許是出於害怕重複挑圓片遊戲命運的恐懼，喬治在媒體上不斷提醒民眾「乒乓球」這個詞為帕克兄弟所有。不過當某些人開始交錯使用「乒乓球」與「桌上網球」這兩個詞彙後，它們之間的區隔就變得越來越模糊。這間公司獨佔銷售的能力也受到了威脅。

桌上網球協會（Table Tennis Association）也在喬治的絕望下成立，要直接與帕克兄弟的乒乓球協會（Ping Pong Association）競爭。因為帕克兄弟主張對於乒乓球的權利，選手無法同時加入上述兩個組織，從而創造出兩個全國冠軍頭銜：一個是桌上網球，一個是乒乓球。最終，在一九三三年，美國桌上網球協會正式成立。

至此，喬治失去了這項遊戲的獨佔權利，這再次點明了要維持一個概念的所有權有多麼困難。技術上來說，乒乓球是桌上網球器材的商標品牌。然而，桌上網球是為這項運動的實際名稱。很難說帕克兄弟在失去了對這個遊戲的掌控權後損失有多大，畢竟這意味著其他一大群競爭對手現在都可以生產相關產品了。不過從上個世紀的發展來看，無論大家選擇如何稱呼這項消遣娛樂，它在西方都成為了一項經典運動，在亞洲掀起一陣狂熱，並成為了奧林匹克運動會

的競賽之一。損失的獲利確實會使喬治・帕克與其兄弟，以及他們的後代相當惱火。

＊　＊　＊　＊　＊

人事上的凋零也重重打擊了帕克一家。一九一五年秋天，最年長的兄弟愛德華，也是這間公司過去十七年來的財務與執行長，於六十歲時在他位於塞勒姆的家中過世。察爾斯與喬治也都上了年紀，因此喬治開始思考將家族事業交給年輕一輩的事。

喬治最大的兒子布萊史萃，對於發掘下一個乒乓球或挑圓片遊戲，或是成為新英格蘭上流社會的一份子沒有絲毫興趣。反之，他飛到哈佛（Harvard）嘗試並成為一名飛行員。當喬治聽到他的兒子取得飛行員資格後，他便前去將布萊史萃帶回家，稱他為「註定要失敗的努力」。布萊史萃再次遠走高飛，這次他前往哈佛後隨即加入海軍，不過他沒能在第一次世界大戰時前往前線。布萊史萃在一九一八年的大流感時染病，這次他順利回到了新英格蘭，並在雙親陪伴在側的情況下在醫院過世，得年二十一歲。

由於失去親人的打擊，悲傷的喬治只能將繼位的問題先拋在一旁，同時桌遊事業仍然持續成長。電燈成為美國家庭中必備之物，意味著大家能夠比在煤氣燈時期更安全且更享受玩遊戲的樂趣，還能玩得更久，再造了民眾每日的作息。

愛德華、喬治與察爾斯・帕克，約於一九一四年
（桌遊設計師菲利普・歐巴尼斯〔Philip Orbanes〕提供）

隨著布萊史萃不合時宜的過世，喬治的二兒子理查德，成了帕克兄弟的指定繼承人。理查德與哥哥不同，是一個順從的兒子同時也是名優秀的學生。他確實是喬治能仰賴的完美接班人，他必定能帶領這間公司在未來十年在經濟上突飛猛進。這時路上滿是汽車，標準石油企業解體，第一次世界大戰終結，女性擁有投票權。

理查德遺傳了他父親的蒼白臉龐與柔和的特質。他是純種的東北地區人：他在頂級預備學校擔任學生會長，並將於一九二二年於哈佛大學畢業。大學時他加入了數個社團，其中包括了哈佛校內雜誌《諷刺報》（Lampoon）。

一九二一年夏天，理查德與雙親以及妹妹莎莉同遊歐洲——這只是家族多次橫度大西洋旅程的其中一次。當帕克家的其他人返回美國時，理查德與其哈佛的同學想遍覽更多歐洲。他與朋友遊歷法國史特拉斯堡（Strasbourg），他的朋友們計畫前往德國。但理查德忘把護照帶在身上，他決定馬上飛回巴黎取回護照，隔天跟朋友在德國會合。

九月八日時，理查德帶著愉快的心情，與其他四名登機者搭上了一輛快運航機。不過飛機降落時不幸墜毀，理查德與機上所有人員全數罹難。他當時二十一歲，與他哥哥布萊史萃逝世時同年。

喬治在大西洋的歸途中，收到了電報傳來的噩耗。在三年內，他與妻子相繼失去了兩個孩子。喬治一抵達紐約，便立刻踏上了回返法國的船隻，取回他兒子的屍體，在大海上辦理喪事。理查德的葬禮上，由他在哈佛的同學擔任他的抬棺人。

第五章　為地主遊戲賦與新生命

「每個女孩都渴望娛樂。」

——莉姬・瑪吉

莉姬・瑪吉於一九〇六年移居芝加哥，這不過是申請地主遊戲的專利後兩年的光景——現在越來越多人稱這個遊戲為「大富翁」。當時，身為許多年輕的職業婦女的其中一人，莉姬深深沉迷於這個充滿活力的城市，她住在芝加哥大道三〇七號，在那個年代，這個城市有許多肉類加工廠，裡頭的畜生圍欄總是散發出惡臭，且充滿病菌，惡名傳遍全國。十三年前，芝加哥主辦了光彩奪目的世界博覽會，裡頭有一座摩天輪，坐在上面時亮麗的天際線盡收眼底，越來越多的燈光被電力點亮。車輛取代了馬車在城市中列隊前進，大型的煙囪在工廠運作時不斷冒出煙霧。芝加哥大火後數十年間，這個城市的人口大量激增，加上大量希冀成為大都會一員的

移民大量湧入，直接挑戰紐約市的優越地位。

莉姬發現自己很難用擔任速記員所賺的一週十元薪水過活後，便做出一件大膽創新的花招，讓自己登上了全國的頭條版面。她買了一個廣告，將自己作為一名「年輕美國女性奴隸」出售，出價最高者得標。廣告是這樣寫的：

充滿智慧、受過教育、細心；真誠；正直、正義、詩意、富有哲理；心胸寬大且感情豐富，除前述外還很有女人味。淺黑色頭髮、灰綠色的大眼睛、全然熱情的嘴唇、牙齒極好、不漂亮但深具吸引力，容貌別具風格與力量，但卻是真正的女性，五呎三吋高；比例良好，優雅。

莉姬也說道，她擁有「令人印象深刻的罕見且多用途能力；天生的演藝人員；強烈的波西米亞特質，能夠欣賞一個好的故事，同時也深刻且真誠的信奉宗教——絕非偽善。」她說自己不會上教堂，但遵守上帝的律例。她是一個「能力極強的打字員，但打字就如同待在地獄。」

她沒有提到自己的年紀，四十歲。

這則廣告很快就成為這個國家新聞報導與報紙八卦欄的熱門主題。莉姬告訴記者，這個花招的目的，就是要大聲陳述女性淒涼的地位。

「金錢的價值是相對的，」莉姬說，「曾經擁有十元可能就算是富裕。雖然我不太確定，不過在芝加哥或紐約這樣的城市，十元頂多僅能讓你擁有生活必需品。假使我們能變成如同機器般的角色，只要加加油就能持續完成工作，那麼十元或許就足以完成這樣的意圖。我們不是機器。女孩們都擁有想法、慾望、希望與抱負。他們看到所有女性都樂於享受漂亮衣服、舒適的家、細緻的娛樂以及其他奢華之物。她們也想要……但她們無法擁有這些東西。」

「在短時間內，我希望是非常短的時間內，男人與女人將發現他們都因為卡內基與洛克斐勒的緣故皆為窮人，或許除了他們知道該怎麼做的方法以外，還能再多做些什麼。我們相信幫助上班女郎的唯一方法，就是變得富有並給予那些窮人一點什麼。但我們不能這樣做。上班女郎只想自行產出想要之物。假使她們了解到這件事，她們就將擁有所需之物。然後她們就能擁有絲質內褲了。」

莉姬描述她為了賺取薪水而工作的內容，就像是「各式各樣的奴役」。她也提到男性往往對於資本主義體系創造出來那些受害者的苦境視若無睹。

儘管事實上莉姬刊登廣告時已經四十歲了，有個記者仍然用「有著灰綠色眼珠的女孩」來形容她，另一名記者則說她是「性情多變的女孩」。一名《華盛頓郵報》（*Washington Post*）記者寫說她「總是疏離且直率」。

「我很感謝自己曾被教導如何思考，以及不要思考什麼。」莉姬說道，「我很感謝明眼人一

看就知道我擁有比大多數人要好的眼界以及更好的腦界……我對於我們還擁有演說的自由充滿感謝。」

莉姬的母親瑪麗，描述她的女兒是「一名擁有高度理想的女性。有些人可能會認為她是瘋子，但她不是。我真心相信她在芝加哥刊登那個訊息純粹是為了自我推銷……伊莉莎白一直都是那種會有人說她行為反常的人。不過她的朋友算起來有好幾百人，而那些人都可以替她背書。我認為她是個天才，但我不能說自己喜歡當一個天才的母親。」

許多人會將莉姬比做瑪莉・麥克蘭恩（Mary MacLane），這名公開自己雙性性傾向的作家，而總是成為街談巷議主題的作家。身為當時流行文化的傳奇，麥克蘭恩因為她在性別與政治上充滿煽動性的看法而同時受到喝采與奚落。她在一九〇二年出版了自傳《瑪莉・麥克蘭恩的故事》，當時她才二十一歲，書中平鋪直述說出女性對於將自己從維多莉亞時代的習俗中解放出來的需求。「我並非好人，」麥克蘭恩在《我等待著惡魔的到來》（I Await the Devil's Coming）一書中這樣寫道，「我不是什麼品德高尚之人。我沒有同情心，我也並不慷慨大方。我僅僅是強烈熱情感受造就的生物。我能感受著──所有事物。這是我的天賦。它讓我如同烈火般熊熊燃燒。」莉姬也是那曾被麥克蘭恩的文字給打動的眾多年輕女性之一。「人們可能會覺得瑪莉・麥克蘭恩是個瘋子，」莉姬這樣對她母親說。「有一天那些人也會用同樣的話來形容我。」

莉姬發現自己被潮水般不斷襲來的回覆給淹沒了。有位男士對她報價十萬元。另一個人，提出了歐洲旅遊。還有一個古怪的提案，是付她一百五十元「假裝是個怪人在簡易的博物館中展出」。她以輕蔑與遺憾的的心情看待這些報價。

其中一個最具吸引力的報價，來自於一對住在威斯康辛州（Wisconsin）擁有二十畝農場的一對年長夫妻。他們的報價為提供她免費房間與供膳，並提到他們擁有一架鋼琴以及圖書館。「假如前來，妳可以閱讀、寫作或做任何自己想做的事。」這位年長的男仕寫道。「妳也可以偶而罵些髒話。」

莉姬刊登廣告一部分的原因是她在尋找捐助者，一個能夠在財務上支助她好讓她有多點時間與收入的對象，她需要研發並推銷手上正在製作的數款遊戲。「我期望自己能對社會更有建設性，」她說，「而非僅僅是一個將男人說的話打到信紙上的呆板工具。」她想要一個「能發展出自己最好一面的機會，」因此她發現自己收到最深具意義的報價，就是威斯康辛州那對年長夫妻提出的那份。她在那對夫妻寄來的信封上寫了：「最高出價」。

最具奉承的回覆恰好便來自於厄普頓・辛克萊，他立刻便了解到莉姬這則廣告的意義為何。他寄了一張數字不明的支票給莉姬，並邀請她前來紐約會面，說明自己或許可給她一份寫作的任務。莉姬立即飛過去與辛克萊見面，發現他是「自己有生以來見過最具魅力的男性」。

莉姬的「奴隸花招」故事繼續延燒，在她刊出廣告後數年，這個事件還是常常出現在報章

雜誌上，她對這項舉動並不感到後悔，但她同時也感受到自己過去有很大的誤解。她對於自己的廣告釋放出的這份熱潮感到茫然。

某個秋天夜晚，當她回覆那些信件時，突然放聲大哭，將信件撕成碎片並灑在地板上。有些信中的文字帶著極度的憤怒，其中有一名來自紐約的牧師稱她這個花招是「對道德的冒犯與侮辱」。其他則是極度針對她個人，包含了有一封已婚男人寄來的信上寫著想索要莉姬的照片。「我提出要將自己賣給出價最高的人，目的是要找到某些能讓我能真正發揮所長的工作崗位，」她對記者說，「這跟我的外表到底有什麼關係？」

「大部分的人都搞錯我刊登這則拍賣廣告的重點，」她補充道。「他們覺得刊登這則廣告的人是個瘋子，不過，從另一個角度來看，有一群民眾能夠理解，而我現在可能也有機會讓自己說的話被聽到。」

假使莉姬的目標是替她的想法增加聽眾，她成功了。不過那些提出婚約的報價並沒有讓她心動，並且她在一九○六年秋天得到了一份報社記者的工作。她在華盛頓特區的家族成員中，有某些人「一度相當輕蔑地批評伊麗莎白的舉動」現在成了「對她這個精明打算高聲的讚譽。」有家報紙的報導這樣寫道。

莉姬將她因奴隸花招造成的心頭苦悶拋在一旁，開始把心思放在寫書上。這本書是在「揭露人性鮮為人知的一面，」她離開芝加哥，前往馬里蘭州的貝塞斯達鎮（Bethesda）拜訪她哥

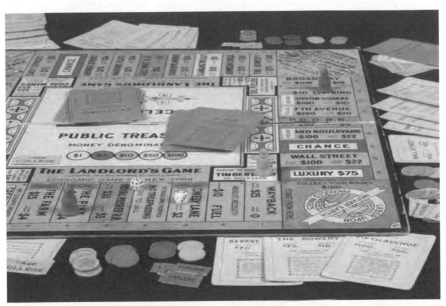

一九〇六年版莉姬‧瑪吉「地主遊戲」。（湯姆‧福賽斯提供）

哥途中接受《華盛頓郵報》訪問時這樣說道。「想像一下人類那變幻無常與飾演著偽善角色的靈魂。從心理學的角度來看，它將可能是獨一無二的。」她這樣描述她那本書。

莉姬告訴記者，她對身處充滿大量嫖竊行為的時代，以及這個世代竟沒有出現像是莎士比亞、大仲馬、狄更斯或哥德這樣的作家而感到悲傷。「為何？」她說。「因為現在明顯缺乏原創性。」她描述婚姻就像是「一種病原體」並將之比做一種「疾病」「愛情是什麼？沒人知道。」她說。婚姻與她絕緣，她補充道，除非她可以每三天才見她配偶一次。她不想讓任何人在她釋放自己的能力，以及曠日費時的在沉重緩

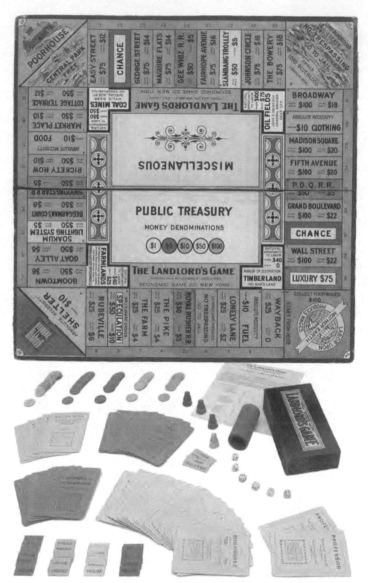

另一個版本的一九〇六年版莉姬・瑪吉「地主遊戲」圖像。
（湯姆・福賽斯提供）

慢的成書過程中自得其樂時干擾她。「就個人而言，我喜愛獨居，若是結婚的話我就無法享受這種奢侈了。」

莉姬持續進行著她女權主義者的征途，有時候會在一些講座上發表當時媒體稱之為「女性的圖像語言」的演說。就如同她的父親認為受奴役是他那時候的關鍵議題，莉姬認為女性平權應當是她這個世代的議題。有更多的州授予女性投票的權利（包括了伊利諾州也在一九一三年開放），不過女性仍然被馬甲所束縛，且實際上在政治體系中沒有任何聲音。

一九〇九年，莉姬用一張紙撰寫了《由一個確實身處地獄的人》（*Graphic Description of Hell by One Who Is Actually in It*）。在那張紙上，她描繪出「因為自己是個自食其力的人」而曾經歷過的困窘與困苦。一般大眾對她這段經歷的普遍反應，與常常圍繞在她身邊的那些贊成給予女性投票權的喬治主義者，有著鮮明的對比。

她繼續說道：「受過上等教育，卻得遵守並執行那些愚昧的命令，就像是活在地獄之中。

「擁有靈敏與幹練的本性，卻總是得與豬嘍對抗，就像是活在地獄之中。

「擁有賞析好音樂的耳朵，卻得被街上風琴賣藝人的琴聲折磨，就像是活在地獄之中。

「知道自己做得比其他人還要好，卻從未擁有證明的機會，就像是活在地獄之中。」

＊　＊　＊　＊　＊

經濟學遊戲公司持續發行地主遊戲，遊戲的名氣也很快就擴散出去——大部分在東岸的知識分子圈中流傳。它的流行是大小通吃。有些小孩會在旁邊看他們的父母玩，或甚至加入遊戲，也許是因為沒意識到這款遊戲是營利的商品，他們還會自己複製一份來玩。這款遊戲在雅頓依然在居民間互相傳授與遊玩。

莉姬發明了一款新遊戲。叫做模擬審判（Mock Trial），用卡片遊玩，情境是法庭審判。模擬審判遊戲採取幽默的語調，借鑑了莉姬在從事服務生與作家時的經驗。玩家得扮演多種角色，並忙著比手畫腳。一九一○年，莉姬將她新遊戲的點子寄給了此時頗受歡迎的遊戲公司帕克兄弟，希望帕克兄弟會發行這款遊戲。他們同意發行，這讓莉姬相當開心。

同樣在一九一○年，莉姬結束了眾人數十年來對她身為如火般激烈、女性主義者、單身女性的性取向的種種猜疑，十月二十七日，她在芝加哥與當時五十四歲，比莉姬大了十歲的艾伯特·菲利普斯（Albert Phillips）成婚。這個組合十分與眾不同——一名女性在四十多歲時著手她首次婚姻，以及一名男子取了一個直言不諱的女性主義者，她還曾公開表達過對婚姻制度的憎惡。

身為一名曾經有過婚姻的生意人，菲利普斯無法免受醜聞的攻擊。一八八九年，他曾因負責一部名為「高潮」（Climax）的出版品而上了法庭。這部出版品「為了婚姻辦事處作出不少貢獻」，其中有許多暴露出手臂與膝蓋，臉上帶著風騷表情的豐滿女子照片，且菲利普斯還被

指控使用了「藉由意圖誤導以及偽造的廣告行詐欺之實」的信件。

一九一三年，莉姬作為遊戲製作者的形象，在蘇格蘭版的地主遊戲以狐狸兄弟與兔子（Brer Fox and Rabbit）為名發行後漸漸為人所知。這款遊戲的特色為以亨利·喬治的追隨者以及支持土地稅改革的同伴，英國自由黨政治家大衛·勞合·喬治（David Lloyd George）作為主要角色。這款遊戲的封面描繪了森林的景象，還有一隻兔子從樹洞前標有土地字樣的門後朝外窺視，門前則是有隻人面狐盯著兔子。遊戲圖的設計比原本的地主遊戲更有現代感，圖的中間分成兩部分，公庫以及銀行。遊戲有個角落是個劃成兩半的方型，上面標記著機會與窮人屋。

本質上，狐狸兄弟的規則模仿了地主遊戲。其中有一個不同之處是，狐狸兄弟遊戲中，當玩家破產後可以前往距離最近的自然機會格（Natural Opportunity space），「那裡的土地是免費的，不用支付租金，他可以在那裡賺取薪水來清償債務。」接著，他下一次擲骰子時，就能收取一百鎊的薪水。若是這一百鎊足以支付他的貸款，他就能繼續玩。若是不夠，他就得繼續待在那個點，直到他存到足夠的資金。這條規則意味著這款遊戲擁有能夠玩非常久的潛力。

* * * * * *

莉姬那與眾不同的婚姻，表面上看起來相當快樂，而婚姻狀態的改變幾乎沒有扼殺她那戲劇性的沉迷。她繼續演出獨角戲並享受著惡搞她丈夫與其他人的橋段。「她如此寫實的詮釋了男孩的角色，是值得觀賞的優秀演出。」《波士頓週日報》在她某次表演多年後，下了這樣的註解。

莉姬的婚姻狀態也沒有妨礙她尋求遊戲發行的目標，與她接收單一稅的相關訊息。不過幾年後，後者面臨到一個嶄新且具挑戰性的障礙：對共產主義的恐懼。土地所有權共有，這項喬治主義者主要推行的概念之一，被視為一種集體主義的形式，也因此不美國了（儘管美國在第一次世界大戰時跟俄羅斯是盟友）。然而喬治主義並非社會主義：卡爾·馬克思（**Karl Marx**）自己就曾公開反對喬治主義，在描述喬治嘗試要「保存資本主義者宰制並確實地在比現在更廣泛的基礎下，重新建立一個新的制度」時，稱其創立者「全然開了倒車」。但是當俄國的十月革命（**Bolshevik Revolution**）引發了一九一九至二一年美國的紅色恐慌（**Red Scare**），導致各類激進主義者大量遭到逮捕，社會主義與喬治主義之間的界線，在大眾的心中也變得越來越模糊。

這時，單一稅社區也失去了他們主要的財務後盾喬瑟夫·菲爾斯。一九一四年，這位肥皂大亨與雅頓的援助者逝世，且隨著其家族的財務捉襟見肘，他的遺孀將他打下的基礎改弦易轍，更專注於猶太復國主義者的任務上。而曾經觸動這世代知識分子的單一稅理論，也開始逐

漸凋零而邁入終結。

* * * * * *

一九二三年四月二十八日，此刻已五十出頭，且技術上來說應該被稱作E. M.菲利普斯（E. M. Phillips）的莉姬，提出更新地主遊戲專利的申請。她也利用這個機會來校訂這款遊戲的某些特徵。

儘管遊戲的核心仍然保持相同，莉姬在遊戲中增加了幾塊芝加哥為主的格子，包括了湖邊道（Lake Shore Drive）以及環狀線（the Loop）。她也在格子邊緣外頭加上了小小的數字，用來表示不同的地產組合，並加入了更多對於單一稅文化的參照。現在遊戲地圖上有一格喬治街（Gerge Street）、一格費爾斯大道（Fels Avenue）以及一格喧鬧電車（Slambang trolley），會這樣取名是因為喬治一直反對電車壟斷了他一整天的交通。

同一時間，莉姬與艾伯特離開芝加哥，搬到了華盛頓特區。莉姬離開報社，擔任著卑微的祕書工作。她仍然對於單一稅理論有著火花與熱情，不過在她的生活周遭，顯然沒人認真在聽她說話。

她並未察覺到，各種版本的地主遊戲持續在整個東北部不斷擴散蔓延，並在數所大學中成

了最熱門的遊戲。至少有一名未來會成為國會議員的菲奧雷洛·亨利·拉瓜迪亞（Fiorello La Guardia），其幕僚遊玩這款大富翁遊戲的時間最早可追溯至一九二〇年代中期，並與原本為律師，後來成為美國公民自由聯盟（American Civil Liberties Union）理事長的厄尼斯特·安吉爾（Ernest Angell）一同遊玩。雖然這款遊戲現在並沒有直接與喬治主義綁定，但莉姬的智慧結晶在當時的左翼人士之間仍然是熱門寵兒。

感謝史考特·尼爾寧，賓夕法尼亞大學華頓商學院現在仍然盛行著遊玩這套遊戲，此外紐約市的哥倫比亞大學，雷克福·塔格維爾（Rexford Tugwell）教授，也教導學生如何遊玩這款遊戲。

帥氣的塔格維爾一八九一年生於紐約州辛克萊爾維爾市（Sinclairville），是一名農業經濟學家，他早期作品受到了進步主義教育學派像是尼爾寧和厄普頓·辛克萊的影響。塔格維爾是在華頓商學院的尼爾寧教授指導下開始他的研究，不過他是在哥倫比亞大學拿到博士學位並開展其經濟理念，其中大部份是集中在為第一次世界大戰後美國陷入衰退的農村地區創造農業上的機會。塔格維爾推論，美國政府在操作農業商品的供給與需求上扮演著關鍵性的角色，並因此掌控且能夠提昇農民的福祉。

塔格維爾在哥倫比亞大學推廣這款遊戲的時間，最早可追溯到一九二〇年代中期，正如同尼爾寧一九一〇年左右在華頓商學院推廣這款遊戲一般。到了一九三二年，塔格維爾收到了加

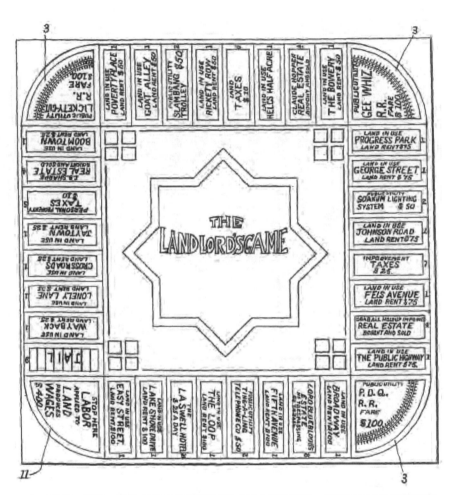

一九二四年，莉姬‧瑪吉此刻已成婚並登記為 E. M. 菲利普斯，更新了其土地遊戲的專利所有權，此遊戲原始概念是作為一款單一稅的教學工具。（美國專利商標局提供）

入總統候選人富蘭克林・羅斯福（Franklin Roosevelt）其智庫（Brain Trust，這是當時羅斯福為其親近的幕僚圈所新創的名詞）的邀請，而他當時可能攜帶了地主遊戲一同前去，此地距離莉姬的家只有數英里遠。

塔格維爾的大富翁遊戲教學一直在他的學生與追隨者之間流傳著，其中包括了喬治・米歇爾（George Mitchell），他曾在哥倫比亞大學接受塔格維爾的指導，後來更成為了反托拉斯運動的重要象徵。米歇爾將這款遊戲介紹給他未來的妻子愛莉絲。米歇爾版的大富翁並未使用遊戲鈔，並用各種寶石作為玩家在地圖上表示位置的棋子。這對夫妻住在紐約市時，不斷反覆玩著這款遊戲，並在他們的友人從外地來訪時，教導他們要怎麼玩。愛莉絲複製了幾份給米歇爾的兄弟姊妹，還送給了他住在北卡羅萊納州（North Carolina）教堂山鎮（Chapel Hill）的妹夫。這幾份都是她自己用手畫的，且全部看起來幾乎一模一樣。這款規則微調過，且格子經過客製的大富翁遊戲就這樣散布了出去。

接著米歇爾一家搬到了華盛頓，這樣一來米歇爾便能與塔格維爾聯手規劃新政法案（New Deal）。當他們身在首都時，都隨身攜帶自己的大富翁，並至少玩了二三十次。

愛莉絲的手作桌遊──就像那些在雅頓、華頓商學院、哥倫比亞大學與其他地方製作的一樣，都沒有白紙黑字的寫下遊戲規則。我們不清楚這些早期的複製版是否有標明發明人莉姬的名字，但似乎不太可能。

＊　＊　＊　＊　＊

此刻莉姬以她結婚後的名字伊莉莎白·M·菲利普斯，站在巴爾的摩於一九三一年舉辦的亨利·喬治大會講台上。從她發表了帶給她比她的遊戲、舞台上的角色或詩集更多關注的奴隸花招，到現在已經過了超過二十年。女性現在已擁有投票權以及相當大的自主權。她們會化妝，並放下短髮。第一次世界大戰讓一些女性嘗到了工作的滋味。她們終於能夠投票了。

喬治主義者自從他們那深具魅力的領袖於一八九〇年代晚期過世後，在單一稅運動上，就沒能擁有明顯的進展，不過莉姬與她的與會者同伴們並未喪志。事實上，她們仍然充滿活力。

一九二九年股災昭示了資本主義的消極面。莉姬與其他大會上的講者演說的題目皆圍繞在「失業，對民主的一種挑戰」並朗讀亨利·喬治的作品《進步與貧窮》中的句子，他的文字拿到一九三一年來看，跟他們第一次聽到這些文字時似乎同樣的鮮活有力。大會主席對與會人士說明，他會努力修改馬里蘭州稅收政策的某些條文，並闡述地主遊戲便是為了提供給「那些感興趣的人」而存在。

在莉姬創造這款遊戲後將近三十年，她仍舊不斷努力要將活力帶入後期那些思想家的想法之中。不過她作為這款遊戲發明人的角色，與這款遊戲作為主要的喬治主義者所要傳達的訊息，都將更加模糊不清了。

第六章 兄弟會與貴格會改變了這個遊戲

「我並非意圖要大賺一筆。」

——布洛克・勒奇（Brooke Lerch）

地主遊戲一開始可能是個政治與教育工具，不過到了一九二〇年代晚期，它在後來那間擁有倚著新英格蘭地區波克夏市（Berkshires）優雅磚石建築的威廉斯大學（Williams College）的兄弟會中成了大家風靡的遊戲景緻。丹尼爾・雷曼（Daniel Layman）是世界上最古老的兄弟會戴爾塔・卡帕・艾普斯隆（Delta Kappa Epsilon）的成員之一，就連西奧多・羅斯福也曾是其會員。他曾在一九二七年斷斷續續地玩過幾款手作版地主遊戲，並與他的朋友斐迪南（Ferdinand）與路易・圖恩（Louis Thun）一起將之介紹給他們的兄弟會夥伴，大家隨即便上癮了。

圖恩兄弟成了威廉斯大學最熱衷於這款遊戲的人，並在後來玩了一款他們原本稱之為「大富翁」的版本，當時雷曼不確定規則為何，也沒有文字說明，於是兩人便教導他如何遊玩。

三人組後來用雷曼手繪的遊戲圖教了其他二十五到五十個年輕人玩，並把遊戲拿給了他的朋友——包括他住在印第安納波利斯市（Indianapolis）的童年玩伴皮特・達給特（Pete Daggett），他後來將這款遊戲傳到了中西部。這個大學裡的玩家總是稱他們的新消遣娛樂為「大富翁」——當時他們並未意識到地主遊戲的存在。

一九二九年六月，雷曼自威廉斯大學畢業。同年九月，他進入哈佛商學院。不過十月時股市大崩盤，雷曼回到他位於印第安納波利斯市的家，再沒能完成他哈佛的學業。

雷曼在失業了將近一年後，在一間廣告代理商找到了工作。不過他並沒忘記他跟兄弟會友們暢玩大富翁的那段美妙時光，一九三一年他開始生產自己的版本，希望能在市場上熱賣。他設計的遊戲圖有三十平方英吋，地產的名稱使用了過去各種在大學時玩的那些遊戲上的名字，並作了些了改變——舉例來說像是將格藍大道（Grand Boulevard）改為莎莉街（La Salle Street）。他的遊戲也使用了撲克牌的代幣、自行印製的遊戲鈔以及小型的房屋。使用房屋的想法，是他的大學時的朋友圖恩兄弟建議他的，他們從烏克蘭之旅返回後，帶了一組小房屋與教堂回來。一起玩遊戲時，他們用一座教堂代表五間房屋，儘管它有尖頂，他們還是稱它為「公寓」。

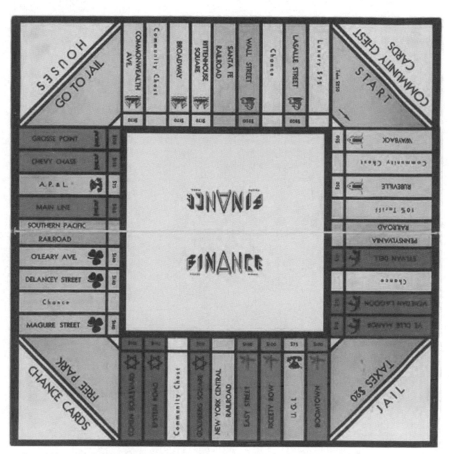

一九三五年，帕克兄弟發行大富翁前許多年，丹尼爾‧雷曼將他的金融遊戲賣給了其他遊戲公司。後來帕克兄弟取得了這類遊戲的權利。（湯姆‧福賽斯提供）

這款「金融遊戲」（Finance）製作完成後，雷曼在一名朋友的協助下將遊戲賣給了一間名叫「電子實驗室」（Electronic Laboratories Inc）的公司。這間公司的主要業務為製造電池，不過他們也擁有印刷能力。雷曼知道金融遊戲並非他的發明，不過他可以宣稱自己是規則的撰寫人。他在印第安納波利斯付印，製作出一批規則手冊。雷曼將手冊放進他發行的每一組遊戲之中。

雷曼會將這款遊戲取名為金融遊戲，很大一部分的原因是他的律師朋友建議他不要使用「大富翁」。他們提到，這個名字已經是印第安納州、賓夕法尼亞州與麻薩諸塞州的玩家遊玩時使用的非正式名稱，因此無法申請專利或作為商標使用。雷曼也了解當時他需要的就是替他的遊戲取得著作權，這樣才能銷售到別州去——這並不難達成。

只要換個術語，就算是知識最淵博的發明者也要中招。

著作權設立的宗旨是對於一種獨一無二想法的保護措施，並且會在國會圖書館（Library of Congress）的美國著作權辦公室（U.S. Copyright Office）部門註冊。他們保護像是文學、電影與音樂創作者的作品，時間一般為作者在世期間再加上過世後七十年。專利是由美國專利商標局發出證明，也能授與發明者其想法與產品的獨佔財產權，不過他們不會為已在使用中並持續超過限定時間的產品發出證明。有鑑於商標——是為保護文字、標誌與標誌性語言，也要在美國專利商標局註冊，並且只要有實際使用並且每十年更新，無疑的便可繼續持續保有權利。

金融遊戲初期期銷售十分亮眼，一九三二年，雷曼有個失業的朋友布洛克‧勒奇（Brooke Lerch）開始替雷曼販售遊戲。「我並非意圖要大賺一筆。」勒奇後來說道，「只是想在大蕭條期間做點事情。」

有半年的時間，勒奇在賓夕法尼亞州的雷丁市（Reading）周邊兜售金融遊戲。在口耳相傳下，有許多潛在買家都直接聯絡他購買遊戲。勒奇也嘗試將金融遊戲賣給位於費城的沃納梅克百貨公司（Wanamaker）。它是美國最早的百貨公司之一，他們以廣大的中央廣場、富麗堂皇的高聳屋頂，以及與其說是百貨公司，不如說是大多數費城人都相當習慣的博物館式裝潢並引以為榮。一般認為約翰‧沃納梅克（John Wanamaker）是將標價牌普及的推手——這個貴格會的概念原本起源於英格蘭。貴格會友與沃納梅克皆篤信與追求自身利益的店主討價還價並不會帶來平等的購物機會，因此固定價格能讓所有人在神的視線下皆為平等。沃納梅克百貨其他的創新包含了在商場設置餐廳，以及首創商品退回制度。

勒奇與沃納梅克百貨的買家會面時，帶的是用仿皮革製作的綠色遊戲圖，上面寫的地產包括了雷丁鐵路（連結費城與大西洋城的「通往海洋的皇家路線」）以及賓夕法尼亞鐵路（連結紐約與大西洋城，並以其餐車而聞名）。此外，這款遊戲還加入了機會卡，讓玩家有可能藉由一次抽卡改變命運；地產卡，列出了地產的價格與租金；以及小型房屋。

為了展示金融遊戲的銷售潛力，勒奇與沃納梅克百貨的採購一起玩了一次。不過採購並不

買帳。他說，這款遊戲要花太久時間玩了。後來勒奇將這款遊戲拿給其他店鋪的買家看，但他們懷疑這款遊戲會對孩童有多大的吸引力。沒過幾年，大約一九三四或三五年時，勒奇透過一位好朋友的幫助，得以將幾份金融遊戲放在一間商店的玩具部分販售。

因為亟需用錢，雷曼將他金融遊戲的股份以兩百美元的代價賣給了勒奇。

「這是我唯一從遊戲上得到的金錢。」他後來說道，「這對我來說是發了一筆小財。」捲起他那金融遊戲的圖紙後，他繼續前進。不過在教一些貴格會友遊玩這款遊戲後，他以最難以想像的方式修改並改變了遊戲的過程。

*　*　*　*　*

在一八五○年代的紐澤西，一名叫做強納森・比特尼（Johnathan Pitney）的內科醫師想像了一個讓城市中的居民得以逃離那陰冷潮溼，且令人筋疲力盡的都市生活之處──斜倚海洋，一個可搭乘鐵路到達的健康度假村。過了不久，大西洋城便誕生了，而前數百名遊客也紛紛到達。一八七○年，很快就為世人所知的海濱道第一區段，也是這個國家首次出現的區域，正式建立，而到了一八七五年，大西洋城天然氣與水公司成立，幫助大西洋城轉型為成人的遊樂場。在當時，水與電力尚未廣泛成為公共財（Public Goods），且科技還相對新奇與落後。如

雨後春筍不斷冒出的旅館就像是沙灘上閃著微光的城堡，這之外還有更多供膳宿的一般旅舍，它們才是這個城市的骨幹，能夠滿足由費城搭乘鐵路而來，開始不斷湧出的數以千計的中產階級旅客。

在這群來到大西洋城的費城旅客中有一組後來成為此地居民的貴格會團體，他們希望能建立一個健康、擁有新鮮空氣的社區，全為樸素雅緻的房屋，並擁有祈禱室。其他決定要搬進這個新度假村的人有來自紐約市、紐澤西的紐華克（Newark）與特倫頓（Trenton），以及其他原本居住於東北區城市的人，其中較富有的人，在國家大道（States Avenue）蓋了外表富麗堂皇的房屋。南方的非裔美國人也紛紛前來並定居，希望在北方能找到經濟與社會地位都更好的機會。不過大西洋城並非是個堅定捍衛公民權的地方：他們歡迎黑人前來旅館與餐廳工作，不過黑人不能在旅館過夜或是在餐廳內用餐。

大西洋城最有名的景點鋼鐵碼頭（Steel Pier），於二十世紀初葉建立。它座落於海濱道，是個其他地方無可比擬的娛樂場所，此處有歌劇院、戲院、電影院、以及由像是約翰・菲利普・蘇沙（John Philip Sousa）[1]領銜演出的音樂會，後來還有馬匹高空跳水與貓拳擊賽。海濱道是所有商人必來朝聖之地，他們知道到了此處，自己便能接觸到從東北部各處前來的數百萬

[1] 一八五四至一九三二，浪漫主義後期美國作曲家與指揮家，以美國軍歌與進行曲而聞名。

中產階級都市人。番茄醬製作者亨氏（Heinz）便曾贊助這個熱門的碼頭，所有到訪的遊客都能得到免費的醃製小點心。海濱道也是一八九二年由威廉·桑莫斯（William Somers）設計的大型轉輪狀機械建築所在地。一年後，喬治·費里斯（George Ferris）為芝加哥世界博覽會設計了一個類似的建築，從此之後，過了一世紀多直到現在，這項物品大家都還是稱之為費里斯輪（Ferris Wheel），而非桑莫斯輪。

一九二〇年，禁酒令開始實施，大西洋城則暴露在酗酒與犯罪之中。私酒販子在提供那些操守不良的官員資金並施以威脅後，便主宰了街上的秩序。一般人在費城或紐約市有可能能夠取得酒精飲料，不過通常只能在偏僻的地下酒吧才有辦法，不像大西洋城這樣明目張膽。酗酒、賭博、性──在海濱道與各個旅館之中通通具備且極為容易取得。公權力在此形同虛設，有時他們甚至還會分一杯羹。

禁酒令將大西洋城分成了兩個部分。一邊是那些犯罪大師以及因為犯罪為這個城市帶來滿地財富而睜一隻眼閉一隻眼的人。一邊是改革主義者，包括了貴格會會友，他們希望大西洋城成為一座乾淨整潔的中產階級門戶，而非破爛的遊樂場。改革主義者試圖避免讓那些沉迷酒色之人，驕傲的大聲宣揚這座城市的特點，不過卻很難執行──他們的鄰居往往就是這個城市的地下份子之一。

到了一九二〇年代中葉，大西洋城擁有超過一千兩百間供膳宿的旅舍與旅館，容納將近四

十萬名旅客。夏季一天往來火車有九十九班，冬季則為六十五班。這度假村還容納了三座飛機場、四家報社以及二十一間劇院。這是一座由腐敗與放縱建立而成的城市，並集合了許多試圖要沿著這座海岸繁榮發展、穿著燕尾服與襤褸衣衫同時存在的移民。

大西洋城的興起反映出美國當時的社會環境，這個經歷了大量移民的國家，同時面臨到社會再造以及在那些逐漸擴大的暴發戶階層中添加一些讓他們說出：「我做到了！」的慾望。在海濱道上便可看到，在宮殿般宏偉的旅館或在度假村中某間高級夜總會中縱情於一杯、兩杯或是三杯非法的飲品，就是上述說法最忠實的體現。

以諾「討厭鬼」強森（Enoch "Nucky" Johnson），是個光頭、體格魁梧，戴著粗框眼鏡，有著棋盤格般黑白參差牙齒的男子，他帶頭努力要建造大西洋城會議廳（Atlantic City Convention Hall），意圖為這個城市帶來更多的會議以及一年到頭遊客不絕。一九二九年開幕後，此會議廳主辦了大西洋城小姐選拔（Miss Atlantic City Competition）、灰狗賽跑，並不時舉行室內美式足球賽。建築物正面為石灰石切割後搭建而成，並用大量的石海馬、海豚、貝殼與甲殼動物裝飾。強森在麗思卡爾頓（Ritz-Carlton）旅館閣樓擁有自己的空間，從這裡往外望，海濱道全景與看似幾乎無窮無盡的海景盡收眼底。麗思卡爾頓其他常客包括了卡爾文·柯立芝（Calvin Coolidge）、赫伯特·胡佛（Herbert Hoover）、艾爾·卡彭（Al Capone）以及幸運·盧西亞諾（Lucky Luciano）。強森對於此地的貢獻讓他在賭博、賣淫以及私酒販賣的事業

加速膨脹，以上種種都讓他得以建立並維持自己在海濱道的實力。

旅館是大西洋城無庸至疑的王者，其擁有者們也忙於競相創造從所未見的最棒、最豪華的住所。建造者、名人訪客，甚至是旅館本身都在大西洋城上映的這場閃亮大戲中嘎了一角。

印第安納大道由壯麗的布萊頓旅館（Brighton Hotel）統治，帕克區（Park Place）與海濱道閃耀著馬爾堡—布倫海姆旅館（Marlborough-Blenheim Hotel）的光芒，它也是這個城市首間「防火」建築，其混凝土強化結構，是由湯馬斯·愛迪生監工，貴格會建築師威廉·普萊斯設計，他便是位於烏托邦雅頓樸素小屋的設計者。

諷刺的是，這座城市有幾間最知名與雅緻的旅館都是由像是普萊斯這種喜愛簡樸的貴格會會友與單一稅擁護者所擁有。北卡羅萊納大道（North Carolina Avenue）上有一間貴格會會友所擁有的佳豐提—哈登會館（Chalfonte-Haddon Hall）不提供酒精飲品並以其雅緻的茶品而聞名，其餐廳配有時髦的白瓷與銀茶匙餐具。維吉尼亞大道（Virginia Avenue）上則是貴格會會友所擁有的莫頓旅館（Morton Hotel），附近還有貴格會會友所擁有的格拉斯林·查塔姆（Glaslyn Chatham）旅館。聖查爾斯區（St. Charles Place）上的聖查爾斯旅館（St. Charles Hotel）是單一稅擁護者最喜愛的固定聚會場所，主要是因為其時髦的大型搖椅，以及能將整片海洋景觀盡收眼底的凸窗。

其中這個城市最大與最壯麗的旅館之一，便是特莫旅館（Hotel Traymore），某位報社記者

描述這間旅館就像是「大西洋城的泰姬瑪哈陵」。特莫旅館也是由普萊斯所設計的。擁有自豪的四十個樓、六百個房間、宮殿般的露台以及一間能夠容納四千人的舞廳，他們宣稱自己是這個國家首間在每間客房都設有私人洗手間的大型旅館。其餐廳提供了六種不同的香檳，再加上白蘭地與威士忌，以上酒類皆使用上面鑲了閃亮貝殼的玻璃杯，同樣的圖案也被大肆使用在旅館大廳各處。來賓大群湧至其相當受歡迎的戶外桌，到了晚上，這棟建築閃耀著光芒，就像海上的船隻準備啟航般。

普萊斯這名光頭、留著修剪整齊白鬍鬚且戴著金屬框眼鏡的男子，最早獲得的建築委託，是透過他與貴格會教堂的連結而得來的。身為美術工藝運動的先鋒，他在個人生活中完全不屑於雅緻——他覺得雅頓的住處更像個家，而非大西洋城那能夠與歐洲皇室宮殿相匹敵的旅館。

他與其他像他這種貴格會會友，對大西洋城最原始的想像可能是個沒有酒精與舞會，擁有新鮮空氣的度假村，不過在頹廢升高，連帶著利潤也增加的情況下，對於這份頹廢的繁榮，他們也推了一把。

由富有的大西洋城貴格會旅館大亨們所資助的許多機構中，有一間大西洋城友誼學校（Atlantic City Friends School），美麗的盧絲・霍斯金斯（Ruth Hoskins）剛從大學畢業，於一九二九年股市大崩盤之前來到此地擔任教師。霍斯金斯報到時，身上帶了去年冬天在印第安納波利斯從她的朋友皮特與詹姆士・達給特那邊學會如何遊玩的桌遊。達給特兄弟稱這款遊戲為

「大富翁」，他們還教霍斯金斯如何製作她自己的手作遊戲地圖，用住宅房地產、鐵道與公共事業將格子填滿。遊戲圖上所有的地產名稱都參考中西部與東北部的場所，其中有密西根州的葛洛斯波因特（Grosse Pointe）以及紐約市的包厘街（Bowery）。遊戲地圖上有監獄以及前進至監獄格，且玩家每次通過起點都能得到兩百元。

盧絲推薦這款遊戲給大西洋城的貴格會會友，包括西里爾（Cyril）與魯斯·哈維（Ruth Harvey），他們也在大西洋城友誼學校教書。哈維家的六歲女兒陶樂絲·愛麗絲（Dorothy Alice），大家都叫她陶蒂（Dottie），是這所學校的學生，他們家住在距離知名的海濱道不遠處。許多年後，陶蒂會回憶起自己聽到她的父母跟他們的朋友們一直在玩這款遊戲，且記不得有哪一次他們不是聚精會神的認真討論它。

魯斯·哈維用能把整個晚餐桌蓋住的長油布，製作了幾份這款遊戲送給她的朋友。她用小油漆刷畫了線來分隔遊戲中的地產。有時候她得花好幾天來製作一張遊戲圖——上漆、等漆乾、重新上漆，再次等待。整個作業常常相當凌亂，特別是在陶蒂養成了把手撲通一聲放在遊戲圖中央，看看漆是否乾了的時候。陶蒂後來將觀察她母親製作遊戲圖的記憶，說是「我人生中最拍案叫絕的景象。」

陶蒂常跟她母親一同採買製作遊戲的必需品，像是去大西洋大道上一間猶太家庭經營的小店購買製作遊戲鈔的紙。有時候她們手上沒有製作公眾福利箱卡與機會卡的紙張時，會臨時

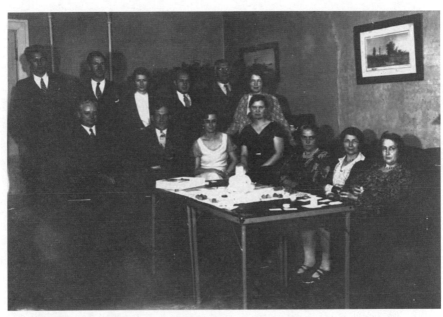

大富翁遊戲在大西洋城的貴格會友之間十分熱門，會定期舉行大富翁之夜。
（貝琪・霍斯金斯／安斯帕赫檔案庫提供）

用老姑娘卡（Old Maid，一種維多利亞式卡牌遊戲中使用的卡片）寫上像是「經過起點可得兩百元」的說明來代替。公眾福利箱第一次世界大戰前便已問世，當時生意人成立了自發性的組織，從他們身邊的社區招募窮人捐款，或許是這樣，激發了遊戲增加這個項目，有時能讓玩家得到一筆財富。有些時候，過去遊戲圖角落寫著社區停車場的格子會改成自由停車區（Free Parking）。大西洋城的旅館也開始在他們的行銷素材上使用這些措辭，也有越來越多的旅客寧願驅車前來也不要坐火車。

傑西・瑞佛（Jesse Raiford）

是一名不動產經紀人，也是哈維家的友人，他協助盧絲製作了充當遊戲小屋的小木盒。後來傑西實驗看看在遊戲圖上用顏色標出地產的順序，最後決定將地產分為三個一組。熟悉大西洋城地產價值的他，也在遊戲圖上加上價格。陶蒂則對於玩家從口袋中掏出來放在圖上，用來代表他們的象徵，像是領帶夾、一分錢或耳環更有興趣。

很快的，哈維家的遊戲桌似乎會永久因遊戲之夜而存在，總有好幾組玩家不斷輪替。大部分都是貴格會友、大學時的老同學、小學同學，或是尚未結婚的女教師。遊戲常常持續至破曉，玩家們在遊戲圖不斷前進，拿起公眾福利箱卡與機會卡，並收購漲價的地產。哈維家也會將他們的遊戲桌借給市內許多旅館，包括了佳豐提—哈登會館、馬爾堡—布倫海姆旅館以及特莫旅館。

遊戲桌上的街道反映出貴格會的社交網路。哈維家一家人居住在賓夕法尼亞大道，他們的朋友瓊斯一家住在帕克區，是這個城市較為昂貴的地段，克卜（Cope）家則是住在維吉尼亞大道，由貴格會友擁有的莫頓旅館。哈維家在陶蒂還小的時候住在文特諾大道（Ventnor Avenue），他們常常會去海濱道散步。

環境較好的鄰里像是馬蓋特（Margate）和文特諾的房子都築有高牆與籬笆，且會互相約束不歡迎非裔美國家庭搬進來，儘管他們的人數佔了這個城市總人口的五分之一皆然。大部分的黑人只能從事服務業，不過黑人企業與娛樂場所網路在肯塔基大道（Kentucky Avenue），或

是當地人稱之為「KY與庫伯」（KY & The Curb）一帶相當熱鬧繁榮，而此地距離海灘只隔著一條海濱道。肯塔基大道擁有電影院以及充滿震天音樂聲響的俱樂部，其中包含經常專門為白人賓客服務的哈林俱樂部（Club Harlem）。伊利諾大道上則聳立著天堂俱樂部（Paradise Club），康特貝西大樂團（Count Basie Orchestra）在此駐唱，而印第安納大道的一頭則是黑人海灘——直到附近的克雷利吉旅館（Claridge Hotel）擁有者抱怨後這個現象才停止。中國餐館與猶太教食坊與店鋪則大舉在東方大道（Oriental Avenue）與太平洋大道（Pacific Avenue）設立，後者也是郵局所在地，FBI探員試圖要拿下討厭鬼強森本人，便是在此地傳喚證人。

哈維家雇用了一名黑人女僕克萊拉‧華森（Clara Watson），他們一家人都很喜愛她。克萊拉住在靠近地中海大道（Mediterranean Avenue）的波羅的海大道（Baltic Avenue）上某個貧窮的非裔美國人社區，此處經濟狀況與人旅館坐落的區域大相逕庭。窮困的白人居民與賣淫者也住在附近。大富翁遊戲圖上這些較貧窮的地產座落的位置，也反映出這個城市殘酷的真實境況——現實就是，遊客導覽手冊或紀念明信片上絕不會收錄這些地區。

大西洋城的街道通常帶有柵欄的功用，按照種族、宗教、血統、經濟狀態，以及在某些地方是性取向，來分隔這個城市的人口。紐約大道以男妓而知名，也是這個國家最早的男同志酒吧所在地。各式各樣的賣淫行為在大西洋城頗為盛行，黑人與白人男女將自己的肉體賣給廣大了顧客。

一九二九年，因為股市大崩盤的緣故，這個度假勝地有許多全年無休的場所因此暫時歇業了。有些家庭，包括哈維家，開始將家裡的空房間租給貧困的朋友與鄰居，其他不走運的人則得想辦法找尋旅館剩餘的打折客房當做避難所，大西洋城現實趨勢與遊玩大富翁時的狀況越來越接近了。

四年後，到了一九三三年，禁酒令廢止，然而我們很難分辨這樣做對這座原本無比熱鬧的城市來說是好是壞，是邁入大衰退或是回到飲酒合法化仍是未知。過去會前來週末的度假者們現在只會待一天或甚至不來了。主要幾間大旅館業績都是赤字，當地十四間銀行中，有十間倒閉。大西洋城失去了他們的競爭優勢，討厭鬼強森設定的獲利方案與他的勢力也煙消雲散。不過哈維家在週末通常會舉辦的大富翁之夜仍然持續著，玩家進行遊戲時，仍然會高聲說話、大笑、叫喊並互相爭論。

為了量入為出，西里爾‧哈維開始在白天擔任體育老師，晚上則從事保險業務的工作。

有時候，他們會爭論是否開放地產拍賣，這是莉姬‧瑪吉在他一九二四年地主遊戲的專利中加入的特色。在現實世界中，多數貴格會友不太在意拍賣相關的雜音或讓賣家得以創造出欺騙或折磨顧客的潛在可能。因此許多圍繞在哈維家遊戲桌的人，都抱持著自己的信念而保持沈默，最後反對拍賣成為這個遊戲的一部分。

大部分貴格會友將大富翁視作為成人設計的遊戲，不過有時候兒童也會加入，通常會跟他

們的父母組成一隊。當他們加入時，拍賣就變得更加不受歡迎了。拍賣過程相當複雜，大部分

的兒童並未擁有處理這些事務的技術或興趣。

慢慢的，莉姬·瑪吉遊戲中的拍賣選項漸漸不受大西洋城玩家的重視。正如同早年雅頓流

行調整後的地主遊戲，現在貴格會友間也流行著調整版的大富翁遊戲。

也有人開始研究如何對這款遊戲做出其他改變。「我們住在一座旅館城鎮。」西里爾·哈

維後來這樣說道，因此此地玩家們開始在遊戲中增加了旅館。接下來是把一個格子給了電力公

司，另一個格子則是給了電車，畢竟它不斷來回往復載運前來度假的愉快旅客。「我們想要一

款真實的遊戲，」西里爾說，「一款符合我們生活狀況的遊戲，這就是上述改變的中心思想。」

哈維家與他們的友人們也將遊戲的規則用白紙黑字寫下。他們原本就知道如何遊玩；不需

要撰寫說明手冊。骰子擲到幾點端看運氣，但玩家如何回應擲出的點數，就得靠各自的交易技

巧以及想要在遊戲中獲勝的決心。然而，這款十分交易導向的遊戲，使用了在道德上仍有疑慮

的骰子，讓許多玩家在遊玩大富翁時感到有些焦慮。有一次魯斯·哈維的母親來訪，哈維家將

大富翁遊戲桌藏起來。另一次，他們在玩大富翁時謊稱他們在玩另一款更有益健康的遊戲。

＊　＊　＊　＊　＊　＊

一九三二年九月，新婚燕爾的費城人盧絲（Ruth）與尤金・瑞佛（Eugene Raiford）前往拜訪尤金的哥哥——那位大西洋城房屋仲介，並協助魯斯・哈維在其遊戲圖上增加了地產價格的傑西・瑞佛。他們熱切的想與傑西的朋友交際與會面，便接受了去哈維家一同遊玩大富翁遊戲的邀請。其後，他們便帶了一套這款遊戲回到費城。「來我們家吧！」盧絲・瑞佛開始邀請她的姻親與朋友。「我們要教你們玩大富翁。我們要舉辦一場大富翁派對！」其中瑞佛家的友人有一對夫妻查爾思（Charles）與奧莉薇・陶德（Olive Todd），這對夫婦是查爾思所經營的救濟與愛心之家（Emlen Arms apartment complex）中的鄰居。身為一名精明狡猾的生意人，儘管發生了大蕭條，他還是藉由年復一年的增加這棟建築的收益來與命運對抗。

瑞佛與陶德兩家人常常聚在一起打橋牌，有天晚上他們試著玩桌遊，瑞佛夫婦教陶德夫婦怎麼玩這款他們在大西洋城學來的新房地產遊戲。作為一名真正的房地產從業人員，查爾思愛死這款遊戲了。

沒過多久，有一天查爾思・陶德在費城的街道上散步時遇見了他在賓夕法尼亞州西格羅夫（West Grove）時的童年玩伴伊瑟・瓊斯（Esther Jones）。兩人之前同在貴格會學校上學，後來失去聯繫。伊瑟嫁給了一位名叫查爾斯・達洛（Charles Darrow）的男子，現在住在距離陶德家只有幾條街距離的地方。兩個老朋友約好各自攜伴共進晚餐。

用餐時，兩對夫妻暢談他們的家人，他們在景氣循環時如何生活，以及他們住處附近發生的事情。用完餐後，陶德夫婦準備回家時，查爾思對達洛大婦提到下次再聚時，他和他的妻子可以教達洛夫婦怎麼玩大富翁。

「我連聽都沒聽過。」伊瑟說。

於是他們定下日期。

第七章　查爾斯‧達洛的祕密

「有多少人是誠實公道的賺進一百萬元呢？」

——亨利‧喬治

有天晚上，達洛與陶德兩家人圍坐在查爾思‧陶德的大富翁遊戲桌旁，熱情地擲著骰子、買進地產，並不斷移動著代表他們的棋子。當玩家沉浸在那個幻想世界時，有幾個小時，大家似乎暫時忘記了大蕭條帶來的焦慮。見到達洛夫婦很喜歡這款遊戲，陶德夫婦感到相當開心，特別是看到伊瑟這麼開心的樣子，查爾思還記得他們還在念書時，很少有這麼快樂的時刻。

他們進行遊戲的地圖上，有上了顏色，用來分辨不同地產組的小三角形，其中包含所有大西洋城的地產名稱，這是瑞佛家從哈維家那邊抄來的，另有起點、自由停車區、公眾福利箱以及機會格，這全都是從莉姬‧瑪吉早在三十年前描繪出的概念中衍生出來的。

然而，陶德在製作自己的桌遊版本時，參考了瑞佛家的版本，而他出於疏忽犯了拼字上的錯誤。原本他是要寫下位於大西洋城文特諾大道馬蓋特區的房產開發商「馬溫花園」（Marven Gardens）公司的名字，他寫成了「馬文花園」（Marvin Gardens），錯了一個字。這個錯字後來成了史上重複最多次的錯字之一。

由於達洛夫婦太喜歡這款遊戲了，查爾思・陶德便幫他們製作了一份大富翁遊戲組並教導他們一些更深入的規則。

隨著時間演進，達洛對於這款遊戲提出的問題越來越複雜，有鑑於瑞佛夫婦更了解這款遊戲，於是陶德夫婦也時常邀請他們加入討論。達洛夫婦時常在他們家舉行大富翁聚會，大家也一起玩了許多次。「只有我們六個人，」盧絲・瑞佛後來回想，儘管陶德夫婦已經教過達洛夫婦這款遊戲的規則了，「他們還是想確認自己的玩法是否正確。」

有一天，即便達洛早已精通這款遊戲，他還是請求查爾思・陶德幫他將遊戲規則寫下來。陶德有些許困惑，畢竟他從沒寫過大富翁的規則。他也從沒看過任何紙本規則。你為什麼想要呢？陶德問道。達洛回說他想要有一份規則，好讓他能教其他人怎麼玩這個遊戲。

基於對他求學時好友伊瑟的好意，陶德照著達洛的請求寫下遊戲規則。接著他請瑞佛夫婦幫忙確認正確度，然後請他的祕書印了幾份。他給了達洛兩三份，給瑞佛夫婦一份，其他則是自己留存。

陶德夫婦很有可能就像是達洛的許多朋友一般，並未全然意識到達洛夫婦當時的生活有多麼困頓難熬。查爾斯・達洛當時沒有工作，也無任何前景可言。他在賓夕法尼亞大學念過一陣子書，也曾於第一次世界大戰期間從軍，但並未取得大學學位。他想盡辦法，但還是無法讓一家獲得溫飽，只得仰賴伊瑟在紡織工作室賺得的收入過活。他們有兩個兒子，學齡前的威廉以及尚在襁褓之中的理查德（小名為迪奇），兩個小男孩來到世上為他們帶來了許多喜悅，但也多了嗷嗷待哺的兩張嘴。

身為土木工程師之子，查爾斯生了一副圓臉，總是笑臉迎人，戴著一副金屬框眼鏡。他在馬里蘭出生，不過成長期間大多待在賓夕法尼亞，身為家中獨子的他本質上認為自己就是個工人階級。相對的，伊瑟是賓夕法尼亞人，有著一副迷人外表，名字常出現在當地報紙的社會新聞欄。她的父親從事屋頂裝潢，母親專事照料兒女，且他們就像當時許多人家一樣，雇用了一名愛爾蘭女僕。伊瑟家族成員中有許多貴格會友，這也導致她後來進了友誼學校就學。

查爾斯與伊瑟以為他們會循著父母的成功模式前進。他們兩人在費城西北德國鎮（Germantown）附近有個家，是一棟殖民時期風格建築，屋旁有舒適的簇葉圍繞。不過接著便發生了大蕭條。在一個再也沒人購買物品的國家從事業務員，讓查爾斯失去了這份工作。

　　＊　＊　＊　＊　＊

一九三二年一月，費城市長正式宣佈，「費城再也不會發生饑荒」，多麼荒唐的虛假聲明。慈善廚房（Soup Kitchen）前排隊的人龍在城市的街道上無盡的延伸，蔓生的流民區佔據了公園。當時約三十萬費城人苦尋工作，有三分之一的一家之主終日漫無目的的站在門廊遠目或在街上閒晃。上千名地主失去了他們的地產，被收走的房屋則由郡長辦公室以每個月一千三百間的速度重新販售。

「當時有大量的強佔行為。」聯邦緊急救濟署（Federal Emergency Relief Administration）調查長蘿莉娜・希柯克（Lorena Hickok）於一九三三年八月時這樣寫道。「在小社區或是費城皆然，許多人房屋棄置，糟糕的是沒人有辦法多生出一分錢支付房租好住進去。許多處於這個情況下的地區景象十分駭人。」

有些費城人建立了一個公眾福利箱活動用來募款給需要的人，不過這份基金很快便告枯竭。一九三〇年代早期，全國發起了許多類似的活動，不過隨著大蕭條越演越烈，即便是最富有的捐贈者也失去了擔任慈善家的本錢。私人錢財再也無力用在幫助窮苦人上，而現代美國福利制度的催生正在進行中，政策專家、在地與聯邦政府領導者與社會工作者則不斷辯論著，將政府的援助分發給像是達洛家這樣處境艱困的家庭其優點為何。

* * * * * *

有一天，達洛家最小的兒子迪奇發了高燒，喉嚨疼痛，疹子讓他原本柔軟的肌膚摸起來就像砂紙般粗糙。全家都十分擔心他的狀況，但最終迪奇發燒的症狀消退，開始慢慢復原。他的父母鬆了一口氣，直至後來才發現事態嚴重。迪奇不跟其他小朋友一起玩，而且行動比之前遲緩許多。儘管是最基本的兒童遊戲，他似乎都完全跟不上。

他們將迪奇送去接受評估後收到了悲慘的消息。迪奇可能是猩紅熱（scarlet fever）患者。

一九三○年代，對這個疾病還所知甚少，且儘管這種病會導致長期的大腦損傷，但通常還是不做處置。醫生說，迪奇能活下來便已是萬幸。

那時候家中若是有個患有精神疾病的孩童，有時會成為同社區避之唯恐不及的對象，也幾乎沒有資源能夠幫助他們。教導心智受損的老師相當稀少且距離他們相當遙遠，患者的預期壽命也低。多數這類機構的環境都近似於監獄，他們將患者綁在床上、常餓肚子，並用他們來進行初階的醫療實驗研究。

達洛家找到紐澤西的一間照護機構或許能幫上他們孩子的忙。這所機構位於瓦恩蘭（Vineland），叫做訓練學校（Training School），在當時革命性的對心智受損者採用人性化治療。它坐落於枝葉茂盛的校園中，那裡所有居住者都是全天候住宿，這間學校教授基礎學力、職業教育以及農藝技能，同時強調培養自給自足的能力。那裡有空間能夠收留迪奇，不過收費高到令達洛家咋舌。

查爾斯與伊瑟希望能讓迪奇繼續留在家中，跟他們一起過日子，不過這樣的努力事後證明對他們來說太過沈重。只要小孩們到湖邊玩耍，迪奇就會往水深處走，沒意識到自己可能會溺水，直到及時被哥哥拉住。另一次，伊瑟與迪奇在泳池游泳，迪奇不停揮動手臂，差點讓伊瑟溺水。漸漸的，達洛一家開始面對事實，即他們無法處理好迪奇心智受損產生的嚴峻考驗。然而，他們也不知該如何是好。

在短短幾年間，達洛家過去享有的平靜中產階級郊區生活完全毀滅，而他們的未來顯然遠比他們曾想像過的景象還要更加令人畏懼。儘管這對夫婦擁有彼此以及一些好朋友，但查爾斯已經丟了工作，而且看不出任何能夠很快找到工作的跡象，迪奇則是對自己或他人來說，都變得越來越危險，這個家完全破碎了。

＊　＊　＊　＊　＊　＊

就在伊瑟與查爾斯人生之中最灰暗的時期，他們認識了富蘭克林（Franklin）以及布蘭琪・亞歷山大（Blanche Alexander），這家人住在離他們只有幾條街距離處，家中還有兩個小女孩。亞歷山大是一位政治漫畫作家（筆名為 F.O.亞歷山大），他剛在費城找到新工作。他的工作相當受歡迎，這個時期人們比過去都還需要能轉移他們注意力的事物。富蘭克林與查爾斯

很快就走得很近。兩個人都熱愛釣魚、分享故事以及偶而喝點小酒說說笑。儘管兩家人經濟狀況不同，但還是很快就成為好友。

伊瑟對布蘭琪解釋迪奇因為生病的關係，所以大腦遭受到永久的損傷。公立學校很難容納他，且在他這輩子，達洛家註定要在環繞著心智受損的他這個複雜世界中探究其原因。那原因比起找到對人性化治療的方法，根源應該要從優生學與消毒知識的方向探尋。

有一天達洛問亞歷山大是否可以幫他一個忙。他說，自己正在跟一些朋友玩一款新遊戲，而且想嘗試在市場上販售。不過在販售前，他需要讓遊戲看起來更生動活潑些。不知道亞歷山大能否協助？

亞歷山大並不期待能從他這次幫忙作畫中賺到錢。事實上他認為自己沒對這款遊戲幫上什麼忙，他甚至沒在作品上簽名，這使得多年後大家很難察覺他與其他不受重視的圖像設計師之間的差別。

達洛開始販售這款大富翁遊戲，其中配備了他從陶德家那邊得來的紙本遊戲規則以及「馬文花園」的錯誤拼字。由於營運資金相當少，他的起始規模很小，想說就算沒成功損失也不大。

達洛自行發行這款遊戲時，他並未將「大富翁」名稱註冊為商標，規則書上也沒寫，遊戲外盒只簡單寫著**「大富翁」**並未在字後標上「R」或「TM」，意味著他既沒有註冊這名稱

的所有權，也並未試圖獲得這項權利。他也沒有申請專利。不過盒上卻印了達洛的所有權文字——版權所有，一九三三，查爾斯‧B‧達洛。或許他只是要宣告插圖與設計的所有權。然而，數十年後，沒人清楚達洛究竟有沒有登記特定的版權宣告，因為一九三三年後，美國著作權辦公室關於他的決定性原始權利宣告文件通通消失了。

幾年前回絕了金融遊戲那間位於費城的沃納梅克百貨公司，這次同意販售達洛的大富翁遊戲，並將它加入其假日促銷型錄中。顧客會看到一個白色盒子上面用紅色帶子繞過兩側，以及一位臉上帶著皺紋，露齒大笑的男子圖案在盒子封面上問候您——後來大家都叫他大富翁先生（Mr. Monopoly）。

無法確定早期的大富翁先生是否出自亞歷山大的手筆，不過這個原始角色，其特別的風格與濃密的黑色描線，與亞歷山大的漫畫作品相似度相當高。遊戲中有更多人物插畫，包括了大聲斥責的警官，以及在監獄格的鐵幕後惱怒的罪犯。前進至監獄與鐵路地產卡，幾乎與現在的大富翁遊戲內附的卡片完全相同，不過機會與公眾福利箱卡仍然沒有插畫。地產卡則是用各式色紙印製，而遊戲內提供的遊戲鈔中，最高面額為五佰元。

達洛這款擁有新穎美術設計與優雅包裝的遊戲，地位提昇至接近藝術品的層次，遊戲玩家會想要買回家跟朋友炫耀，並花許多時間遊玩它。早期的地主遊戲中同樣擁有明亮的顏色、優雅且充滿企圖心的設計，不過達洛的大富翁遊戲圖非常迷人且光滑細緻。此外，它也缺少許多

地主遊戲中與亨利・喬治相關的直接參照與圖標。達洛的版本中有許多符號，像是在監獄裡的男子、鐵路、通過起點後得到獎金，很容易就能解讀為用正面的角度取材自資本主義，而非莉姬・瑪吉三十多年前強調的批評角度，用這樣夢幻的方式解讀金融體系，讓犬儒主義者深深沉迷其中。

達洛雇用了一位位於賓夕法尼亞州的印刷商派特森（Patterson），來調節這款遊戲節節上升的需求。不過就像過去的丹尼爾・雷曼與莉姬・瑪吉一般，達洛希冀找到一家能夠大量發行的廠商，並將採用新美術設計的大富翁

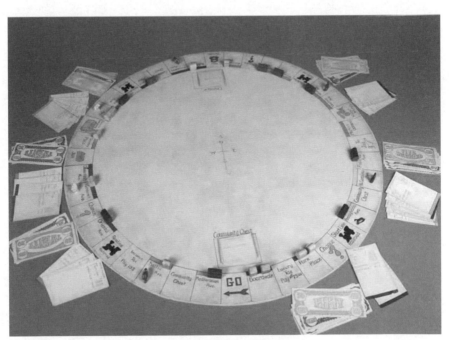

一款早期版的達洛式大富翁，傳說是特意設計成符合餐桌大小。（The Strong 提供）

遊戲提交給彌爾頓‧布萊德里與帕克兄弟。

一九三四年五月三十一日，一封表頭用優雅字跡寫著彌爾頓‧布萊德里的信，投遞至達洛位於西視街（Westview Street）四十號的住家信箱中。

先生您好：

此前不久，我們收到了您寄給敝公司德梅耶先生（Mr. DeMeyer）的大富翁遊戲說明，經過我們仔細檢識並考量後，我們並不認為我方有興趣將這此品項加入我方旗下。

我們隨信附上您的遊戲說明，不過我們相當感謝您對我們提出此作品。

此致，

　　　　　　　　　　　　　遊戲管理部門

五個月後，另一封信也送達，這封信是帕克兄弟的來信。

親愛的達洛先生：

敝方的新遊戲委員會（New Games Committee）審慎的評估過您相當和藹遞送過來供敝方評估的遊戲。您這款遊戲無疑地含有許多可視為優點之處，但我們不認為它適合敝方

的產品線。

這類遊戲敝方在很早之前便已計畫並研發，在我們的產品線中增添了了一項非常具有吸引力的誘因，且目前的狀態已相當完整。由此，我們將另函寄還您的素材。

我們真誠感謝您大方且禮貌地來信，並期盼當您想到遊戲時，都能聯想起敝方的名字。

此致，

（勒·羅伊·霍華）

帕克兄弟（公司）

附註：當然，您了解的，我們誠摯邀請您若想到任何其他遊戲的點子，都能不吝來信。所有提交的想法都會在一九三五年評估完畢。

這兩封回信皆冰冷且不帶感情。不過達洛仍篤信他的大富翁遊戲擁有強大的商業潛力。他會持續製造、販售並行銷這款遊戲組──這一切努力，全都是為了迪奇。

第八章　從慘澹經營到無比興盛的帕克兄弟

「這份呼喊，旨在抗議那些巨大的企業。」

——富蘭克林‧羅斯福

一九二九年十月二十四日，道瓊工業平均指數（Dow Jones Industrial Average）呈直線下跌，以損失總值百分之十一結束這個漫長的回合。投資人陷入一陣恐慌，五天後道瓊指數下跌百分之十二，創下史上最大跌幅並暫時休市，投資人絕望地試圖逃離股市。短短幾天內三百億美元蒸發，且趨勢持續向下，股市從一九二九年三八一‧一七點的高峰，到一九三二年休市時跌至四一‧二二點。美國與全球經濟在第一次世界大戰後浮現的體質曲線，便如同自由落體般直線下滑。

帕克兄弟持續支付投資人股利，在困獸之鬥下試圖對緊繃的投資人釋出善意。不過這些支

出慢慢耗盡了這間公司的週轉金。這讓帕克家族猛然醒悟，他們太過習慣奢華的生活以及自家

企業亮眼的收益。決策者理解到整個國家的國民都在努力支付家中的帳單，並努力讓餐桌上有

食物可吃，不太可能花太多錢在無足輕重的消遣娛樂上。此外，專注在家戶之外的新國家文化

正慢慢萌芽，部分是受到了大眾近來透過無線電廣播，共同體驗新聞與娛樂消遣的能力所推波

助瀾。科技與經濟上的干預，讓桌遊產業的未來一片朦朧。

城市的另一側，帕克兄弟長期的對手彌爾頓．布萊德里也處於不穩定的狀態。這間公司在

與公司同名的主事者於一九一一年過世後，便再也沒能真正復原，到了一九三二年這間公司大

量縮減產量，對於如何扭轉快速下滑的頹勢全無計畫與洞見。

一九三一年秋天，喬治與葛蕾絲的第三個孩子，年紀最小的莎莉．帕克，在一場含括了新

英格蘭晚宴以及穀倉舞的典禮上，與羅伯特．巴頓（Robert Barton）成婚。巴頓來自於巴爾的

摩地區傑出的律師家族，並時常被其親戚，傳奇的南方聯盟將軍石牆強森（Stonewall Jackson）

掛在嘴邊。儘管經濟情勢一片淒涼，巴頓在獲利豐厚的律師業，仍然過著令人欣羨的生活。他

出身於哈佛，但在企業聚會上往往避免飲酒，他說，這是因為他不希望有任何洩漏公司機密的

機會。有些雇員因為他這種認真與嚴肅的本性，開玩笑地稱他為「法官」。

一九三二年，帕克兄弟的銷售量災難性的下滑：收入只剩下經濟大蕭條前的一半水準。再

加上公司的經營結構過於老舊，無法處理低迷時期的動盪。這間喬治．帕克在距今接近五十年

前的青年時期所創立的公司，正處於內爆邊緣。

在帕克兄弟公司發生的這場騷動反映出了國家政治情勢的不安。股市崩盤後，無論總統赫伯特‧胡佛太過於奉行干涉主義，使他的政府團隊試圖加快經濟腳步，或是太過被動，都會有人生氣的發出責難。美國人平均聚積與生成自身財富的能力正遭受到嚴厲的抨擊，附帶著新政法案的提倡者也幫華爾街的決策者取了「地產王子」的綽號。到了一九三二年總統大選開跑，富蘭克林‧羅斯福對於亨利‧喬治發想的反托拉斯年代表示贊同。

「洞見清晰的男子認同若是恐懼危險，機會便不再平等。」羅斯福對舊金山的民眾這樣說道。「發展良好的企業，就像古老的封建貴族，可能會對努力謀生個體的經濟自由造成威脅。

在那一刻，我們的反托拉斯法便告誕生。這份呼喊，旨在抗議那些巨大的企業。」

一九三三年，喬治‧帕克決定卸下職務。事已至此，經濟大蕭條造成的既定事實無可否認的對他們造成了深痛的傷害，他感覺一個嶄新、年輕的領導者可能有辦法更得心應手的處理當下艱困的經濟風氣。他要求他的女婿接下這份工作。「我身旁已沒有其他子嗣了。」他對羅伯特‧巴頓說。

巴頓對於遊戲產業一無所知，而且還是帕克家族的新血，不過他對岳父說，他願意接受這份要求，但有一個條件：他要求擁有這間公司完全的掌控權。因為選項有限，喬治‧帕克只得同意，並仍然擔任董事長一職──以他那濃厚的白鬍子而聞名的辦公室固定成員，直到最後

公司情況好轉，都還是留著山羊鬍，身穿雅緻的西裝。

巴頓一踏進帕克兄弟位於塞勒姆的小辦公室後，就開始安排新員工的工作，並把公司中那些視他為外行人的懷疑者置之度外。他很快就讓大家感受到他那一絲不苟的眼神以及對整潔的堅持。當他到公司的分配站時，甚至會視察大家的臥房。巴頓的一些動作遏止了公司某種程度的失血，不過這樣還不夠。

接下這個工作的頭一年，帕克兄弟的銷售連續三年衰退，且公司的損失超過了十萬元。巴頓和他的職員們需要一個計畫，越快越好。

在距離巴頓的辦公室有一段相

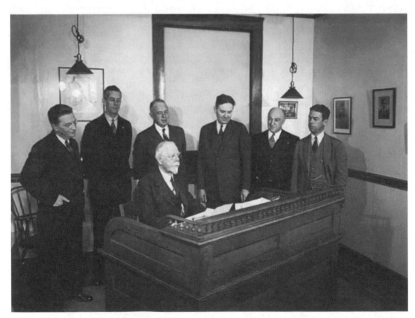

一九三〇年代，喬治·帕克（坐著），與他的員工合照。左邊第二位，是當這間公司在經濟大蕭條期間步履蹣跚時接下這間公司的喬治·帕克女婿羅伯特·巴頓。

當遙遠距離的費城，查爾斯・達洛正成功地售出他那現在正式稱做大富翁的遊戲。他甚至在知名的史瓦茲玩具店（F.A.O. Schwarz）的目錄中佔了一個保證露出，這是一個鄉巴佬在遊戲產業中值得大書特書的一筆。沒人清楚為何玩具店會挑中達洛的遊戲，而非丹尼爾・雷曼那款與大富翁幾乎是同一個模子刻出來的金融遊戲，況且金融遊戲十之八九能在銷量上狠狠打它一記耳光。

在聽到史瓦茲玩具店放了一款熱門的新遊戲後，莎莉興奮地告訴他的丈夫與父親這個消息。帕克兄弟早先回絕了達洛的遊戲，因為他們發現這款遊戲太過複雜，太過不可靠了。而且在這個房屋問題成為眾多美國家庭壓力根源的時刻，誰會想要玩一款地產遊戲呢？不過現在公司正搖搖欲墜且沒有什麼還能夠失去的情況下，巴頓決定聽他妻子的話，買下達洛的大富翁。

巴頓邀請達洛從波士頓前往曼哈頓，來到帕克兄弟那灰色、三角熨斗形建築的展覽室。雙方很快就同意列出的基本合約意向書上的內容，這位圓臉、心情愉快的費城人，以及削瘦、一絲不苟的執行長立下了一紙合約，同意帕克兄弟以據稱是七千美金再加上其他報酬的代價買下達洛這個版本的遊戲。這個版本包含達洛的朋友富蘭克林・亞歷山大繪製的美術設計，以及所有貴格會友加進這款遊戲的細節，像是大西洋城的各個地點、旅館、將地產用顏色分組、所得稅一〇%格，以及最開始陶德拼錯的「馬文花園」。巴頓也準備要買下達洛手上剩餘的存貨，而達洛也開心的帶著商業協議提案啟程返回費城。那時是一九三五年三月，達洛正好與紐約上

城哈林區（Harlem）發生的種族暴動擦身而過，嚴重打擊奧克拉荷馬州的塵爆乾旱也只是幾個星期之後的事。

一年後，喬治・帕克宣布他已命令工廠停止生產大富翁，他很確定這款遊戲遭遇到「早期低潮」的問題。

然而，幾乎在同一時間，他意識到自己的決定是多麼愚蠢，因而撤銷他的命令。

大富翁，就像之前的金融遊戲一般，是一款以商業為主題，重點是在藐視一個產業既有概念的遊戲，這類遊戲往往往銷量不佳──過時、太

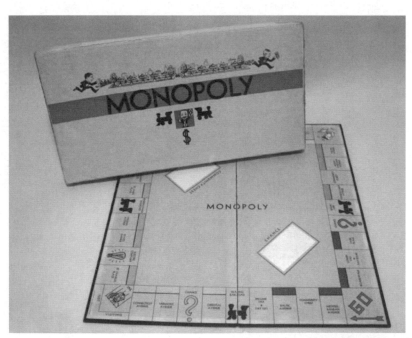

達洛大富翁遊戲的早期版本。這款轟動全國的商品，拯救了帕克兄弟與達洛一家，讓他們從財務陷入絕境的情況下重新站了起來。（桌遊設計師菲利普・歐巴尼斯〔Philip Orbanes〕提供）

專業，且通常無趣。而帕克兄弟則是在其型錄中驕傲的打出「**大富翁：絕佳的金融遊戲……**」，它因為引發了所有美國人對討價還價與進行商業行為的熱愛而橫掃全國。舉辦大富翁之夜吧，來賓都會想徹夜遊玩這款遊戲！」這樣的廣告。

在一般版大富翁以要價二元以及豪華版再加一元多的設定下推出後，這款遊戲毫無疑問的瘋狂熱賣。帕克兄弟推出大富翁頭一年，光是一般版就賣掉了二十七萬八千套。一九三六年，一般版賣出一百七十五萬一千套，造就了上百萬的利潤。同年，帕克兄弟也推出了股市交易擴充包，售價五十分，讓玩家可以在遊戲中，除了房地產之外，還能買賣像是通用無線電（General Radio）、美國汽車（American Motor）、美國電影（Motion Pictures）、聯合航空（United Airways）等公司的股票。

資料顯示帕克兄弟所收到購買大富翁的電報訂單量，多到員工實在無法處理，還需要用洗衣欄存放。他們更壓倒性的向位於羅德島（Rhode Island）普羅維登斯（Providence）的製造商傑西・梅文・科普（Jesse Melvin Koppe）下了一個三百萬顆骰子的訂單。再也不去思考骰子是否罪惡的問題，骰子也成為美國遊戲中一種大家習以為常的存在。

在各種版本已從一九○○年代早期便不斷在市場上出擊的情況下，我們很難精確地指出大富翁為何會在一九三○年代受到爆炸性的歡迎。是因為玩家希望將自身帶入遊戲，並手握大筆鈔票──做著這些在一九三○年代很少有人能做到的事？是因為這款遊戲流線型的設計？或上

面的漫畫圖樣很有吸引力？或者僅僅是因為這款遊戲得以大量生產與銷售，讓它能用過去其他遊戲做不到的方式，讓大眾更容易取得？巴頓與其帕克兄弟的團隊沒花太多時間思考原因。他們光是滿足出貨的需求就忙不過來了。

創辦者的外孫愛德華・帕克多年後回憶道：「大蕭條期間，人們沒有多餘的錢去外頭看秀……因此他們便待在家裡玩大富翁。這樣做也能讓他們感受到財富。不過讓遊戲持續受到歡迎的原因是那種個人增益的機會。它引發了人們競爭的本能。玩家永遠能對自己說，『我就要勝過其他人了！』人們也可以一直玩著大富翁，而不用面對外頭末日般的世界。這樣做可以讓他們從緊張的平日生活中釋放壓力。」

有些瘋狂的玩家寫信到帕克兄弟，對每款遊戲中都會放入的規則手冊提出質疑。有封來信，是一位來自於紐約布魯克林區，自稱鋼鐵公爵的玩家，他寫道：「你們這些笨蛋是很會玩嗎？還是你們是想用你們那份狗屎規則來讓家庭失和然後讓家族分崩離析嗎？」

儘管從一開始，有很多玩家就忽略了帕克兄弟附的規則手冊，這個情況就跟莉姬・瑪吉申請她那地主遊戲的專利後三十多年來，貴格會與費城的玩家便在沒有規則手冊的情況下，非常有效率的持續不斷測試如何遊玩的狀況類似。不過，玩家創造自家規則後，那些規則往往會讓遊戲變得冗長且枯燥乏味，讓大家感到索然無味。事實上，玩家若是按照規則手冊遊玩，典型的大富翁遊戲在九十分鐘內就會分出勝負。

直到今日，許多大富翁玩家通常會刪去一條規則，即若是玩家走到一塊地產，但不想向銀行購買，那這塊地產就會由所有玩家競標。地產競標給了玩家在價格上虛張聲勢的機會，但也導致了更多玩家之間的直接對決，這或許是此一規則通常會被刪去的原因，特別是在跟小孩一起遊玩的時候。

另一個常見於玩家對帕克兄弟規則所做的改變，則是在遊戲中投入更多現金，通常是通過自由停車區時，或是分配給每個玩家更多錢，這樣做可以延長遊戲時間。許多玩家也會摒棄這款遊戲買賣與交易的功能，儘管這些功能提昇了互動性並造就了許多難以忘懷的回憶亦然。

帕克兄弟不是唯一因為大富翁一夜成名而受益的對象，這款遊戲也戲劇化地改變了達洛家的命運。突然間，他們的錢多到不知道該怎麼使用。查爾斯·達洛告訴一名記者，他第一年就收到了超過五千美元的版稅，這比他預期的前幾年銷售額還要多上二十五倍。他正朝向成為罕見的桌遊百萬富翁，一個現實生活版快速致富的大富翁玩家之路邁進。

達洛家第一優先處理的就是兒子迪奇的問題，他們將他安置在紐澤西瓦恩蘭那間先進的照護機構。他們也在附近的賓夕法尼亞州巴克斯郡（Bucks county）購置了一塊農場，這樣一來迪奇就能夠在假日回家，平日週末也可以見面。伊瑟在她新的溫室種植蘭花，她與查爾斯將時間都花在園藝與照顧農地。查爾斯還會化點時間在辦公室處理事情。

許多專欄記者不斷詢問查爾斯·達洛究竟是如何憑空發明出大富翁這款遊戲的——能夠用如此純熟的手法將歡樂帶到許多人的家中。「這相當不尋常，」達洛對費城一間報社《德國鎮公報》（Germantown Bulletin）的記者說道，「整件事都是從未預期且毫無邏輯可言的。」

＊　＊　＊　＊　＊

不久之後，帕克兄弟也需要一間製造商為這款遊戲製作棋子。這間公司叫做道斯特製造公司（Dowst Manufacturing Company），位於芝加哥西城區（West Side），過去曾製造放在好像伙玉米花（Cracker Jack）包裝盒內的玩具。道斯特是間革命性的公司，它將一些基本的排版觀念轉換至模鑄上，使用模具將金屬塑型為嶄新且與眾不同的形狀。帕克兄弟版大富翁早期由這間公司所製造的幾種棋子，後來被這間公司拿去給其他廠商使用，有些棋子上還作了個小環，串起來戴著就是一個裝飾品。

早期某幾種棋子，其中包含了鐵、大禮帽、頂針、鞋子、加農炮以及戰艦，皆為當時的象徵。電熨斗是首先進入家庭的電器用品之一，將女性從把鐵用爐火加熱這種危險且耗時的家務中解放；大禮帽則是延續了爵士年代的優雅；頂針是縫紉的重要工具，而鬆軟且破舊的鞋子則是大蕭條期間常見的景象。加農炮與戰艦則是作為第一次世界大戰的警惕，同時也象徵著美國

在這次衝突中扮演的角色。

遊戲細節先放一邊，在與達洛簽訂合約後，巴頓決定要好好保護他們對於這款遊戲的所有權，惟恐手上這款遊戲落得與挑圓片遊戲以及乒乓球同樣的下場。巴頓需要從達洛那方找出這款遊戲精確的由來，而且要是白紙黑字寫清楚的證明。於是巴頓寫了封信給達洛，信件的抬頭簽著帕克兄弟的公司名稱。

一九三五年三月二十日。

查爾斯·B·達洛先生收

西視街四十號

芒特艾里，費城，賓州

親愛的達洛先生：

我相信您在火車上度過了一個舒適的夜晚，並且在順暢的旅程中於今早抵達費城。昨日我們很榮幸能與您共度，且極為感激您殷勤的到訪。

今天早上經過審慎思考後，我們歸納出的結論為，將會取得您目前的存貨，並在包裝後將此版本以三元的價格在市面上出售……在這樣的作法下，我們只能從中賺取十分微

薄的利潤，不過同時我們希望能做到對您完全的公平，因此對於您手上所有的存貨，在我們重新包裝，並以三元價格銷售的遊戲，我們預期每一組再額外支付五分錢給您……

請務必牢記，我們尤其渴望收到您將這款遊戲的歷史脈絡，從您初次接收到這個點子的時間與地點，直到與我們簽約這段時間發生的種種細節的信件。這段歷史極其富有趣味，我們很可能想要將它使用在一或多個專業刊物上，以達到宣傳的目的。同樣的，若是有任何專利上的疑問想要提出，我們也將為此做好萬全的準備，且將不讓這件事情打擾到您。請盡可能及早寄出……

我相信自己曾告訴過您，我們昨晚便讓員工枕戈待旦，此刻無疑的「大富翁」已全面在全國各大區域販售。我希望為了雙方的利益著想，此遊戲會迅速且大量的售出。

僅此至上我最誠摯的問候，

您忠誠的，

羅伯特・B・M・巴頓

總裁

隔天，達洛回覆。

一九三五年三月二十一日

羅伯特・Ｂ・Ｍ・巴頓總裁先生收

帕克兄弟公司

塞勒姆，麻省

親愛的巴頓先生，

大富翁的歷史說來相當簡單。

一九三一年末葉朋友們來訪時，提及他們曾聽過的一堂課程，課程中教授寫下他的課程綱要，用來對學生想像的投資結果進行投資與評價。我認為上述提及的學校為普林斯頓大學（Princeton University）。

當時失業，且亟需填滿時間的事情，於是我便手工製作了一款純因娛樂自己而生，相當粗糙的遊戲。

後來朋友拜訪，我們玩了這款遊戲，當時還沒為它取名。其中一名朋友詢問我能否為他製作一份，我則是按照工時向他收取四元美金。他的朋友也想要幾份，諸如此類。到了一九三三年仲夏，顯然的，我們應該用著作權來保護一款有價值的產品，於是便在同年十月二十四日申請著作權。儘管實際遊戲已經流通了一陣子，發行商還是逼著我一

定要在七月三十日時取得著作權。最後我們至少比預定時間提前了兩個月取得了著作權。

關於大富翁的歷史概要，便到此為止。

我能夠強化頭一個段落，有一本一世紀之前寫就的書，我可用書中與我經歷類似的情節發展，來做為延伸。故事是在敘述一名小男孩就讀於一間商業學校，每個月學校會就他的學習進度，或者在沒有上課的情況下，看他在股票交易所的績效來打分數。我不記得書名和作者名稱了，不過這個故事一直在我心中盤旋不去。

那一刻我腦中的小孩出生了，當時我遠比自己所想像的還要徹底的失業。不只是財務觀點上的失業，還是精神觀點上的失業。我只是想找點事情作而已。假使你選擇在這個段落（第三段）的情境上作點「工作與勝利」或是類似的暗示，會更加感傷。

在那段期間，每當我賣出一份遊戲給朋友以及朋友的朋友時，都會有股極為震撼的激動。我們的目標是一天賣出一份，當我們達成時，總是感到無比欣喜。記得我曾用鴨嘴筆與繪圖筆沾上印度墨水，在油布上畫下每個圖案。用顏料將地圖上所有的裝飾上色。親手寫就所有文字、用木頭碎片切割出房屋與旅館，將它們上色，隨後完成所有的紙上作業。

這就是我如何在四小時完成浩大的八小時工程的經過。

後來（在申請著作權之前）我找到了派特森與白漆公司將油布印上黑線以及我最原始繪圖的慣用形式。那些空白處我會用手工上色。就上述的方式，我一天可以生產六份遊

戲。這樣的結果尚稱簡陋，但已優於過去努力的成果。

不久後沃納梅克百貨公司寫信給我說他們接受我販售大富翁的請求。於是我得出接下來要為遊戲採取某種形式的保護措施。我負擔不起專利的費用，也不認為有可能申請到專利，這樣的話只能是所有權了。在提出所有權申請，並對防止自己的點子被盜用一事上感受到某種程度的安全感後，我與麥克當諾先生（Mr. MacDonald）聯絡並向他展示大富翁。順道一提，就我跟他相處的經驗來看，他是個極好的朋友。會做出殘酷的評論，不過是個很棒的朋友。

我認為這樣應該有說出您想知道的事情了。假使有任何過於模糊的描述是我可以補充的，請不吝提出建議。

您非常忠誠的，

查爾斯・B・達洛

我們不可能得知當達洛撰寫此信時心中的想法。或許這封經典的故事腳本是真實的，但是稱這款遊戲為「我腦中的小孩」以及「我的點子」，而它本質上已在公有領域存在三十多年的情況下，這個說法像是介於過於誇大實情與謊言之間。

帕克兄弟的決策者們煩惱著該如何處置。就在巴頓與達洛會面與通信後，公司的副總裁寫

了封信給巴頓說，帕克兄弟發行大富翁後，另一間遊戲發行商曾對他說，「我很坦白且不帶偏見的說，這種貿易遊戲的原始版本在一九〇二年便問世了。」再者，副總裁寫道，「律師已就這個情況進行了調查，並發現達洛確實盜用了大富翁這個遭到遺棄的名稱——此外，金融遊戲也比大富翁早了好一陣子上市。上述的遊戲發行商也提到，他曾售出的金融遊戲數量，比大富翁多了十倍有餘，而他這一整年大約售出了兩到三千套大富翁。」

帕克兄弟副總裁告訴巴頓，勸他應該準備好一份聲明，讓公司在回答其他同業的問題時有所依據。接著巴頓寄了封信給達洛，詢問他是否願意附上一份對於這款遊戲緣起的切結書。

「我們在大富翁一事上十分順利，」他寫道，「我們希望能盡一切努力來保護其名氣與市場上的地位。還請盡您所能的協助我們。」

當時大家普遍認為創造故事能讓專利更加牢不可破，也是專利事務上的例行公事。不過帕克兄弟的決策者也明白，大富翁的創作緣起是一個好的公關題材。畢竟，很少有比這樣白手起家的背後故事更能讓目標顧客無法抗拒，特別是在大蕭條時期。聽到一個從襤褸到致富的傳說，人們不會只是聽到故事本身——他們會在情緒上與說故事的人以及其產品或發明相連結。假使像是達洛這樣的平凡人都能在一夜之間成為百萬富翁，那他們一定也可以。

達洛從未提交切結書。

儘管如此，帕克兄弟還是得繼續進行下個步驟。為了明確掌握大富翁，他們得為這款遊戲取得專利。

達洛得到了大富翁遊戲圖的所有權，不過在一九三三年七月三十日時，他並未擁有規則手冊以及「大富翁」這個名稱的任何權力。當時，發明者將他的想法發行後，要在兩年之內提出專利申請。重要的不是達洛首次獲得所有權的時間，而是遊戲首次發行的時間。因此當達洛宣稱時間為一九三三年七月二十九日，兩年的申請期則於一九三五年七月二十九日截止——帕克兄弟沒能在這個期限內處理完畢。不過無論如何他們還是遞交了專利申請資料，或許只能指望沒人注意到達洛早先發行的日期。希望他們不會對一九三三年申請的所有權內容有疑問，上面註記了這款遊戲的規則手冊所有權期限為一九三五年，這個時間的鴻溝，成為一個世代後估算這款超級暢銷大作的所有權時的關鍵證明。到了一九三五年八月三十一日，帕克兄弟與達洛遞交了大富翁的專利申請資料。

那年在紐約舉辦的玩具展上不斷有流言傳出，遊戲產業的每個角落也都在竊竊私語，傳說目前由位於印第安納波利斯州的納普電子公司（Knapp Electric Inc.）所發行的金融遊戲，將不再繼續於市場上販售，不然就是與大富翁整併。其總裁大衛・納普（David Knapp）告訴巴頓有這項傳言，但也說了他確信巴頓的「商業道德優於平均水準。」巴頓回覆說這項傳言「沒有任何根據指出我們曾提出這樣的言論。」

一九三五年十二月三十一日，達洛、巴頓與帕克兄弟達成了他們的願望。大富翁擁有專利圖章了，這款遊戲最原本由莉姬‧瑪吉發明，後來由貴格會友不斷研究發展，曾以黑白兩色遊戲圖的形式發行。但現在遊戲圖上只有一個名字：C.B.達洛。

目前尚未知曉在帕克兄弟之前地主遊戲已兩次取得專利的狀況下，他們是如何讓大富翁的專利通過審核。也不清楚為何專利局會以四個月的驚人效率完成這次的申請。一般來說，美國專利局會駁回與他們現存資料極為類似的申請文件。就算文件通過審核，整個流程往往要耗上數個月甚至數年。

帕克兄弟也在這款遊戲中添增了他們自己的特色。早期玩家得使用簡陋的木製棋子或扭扣之類的雜物來代表地圖上玩家的角色。帕克兄弟使用了道斯特公司的金屬棋子。然而，這款遊戲在極大程度上只是這類遊戲的一種新的版本罷了。

儘管帕克兄弟握有大富翁的專利，他們還是想盡辦法要抹去所有提及達洛一九三三年七月申請所有權的記錄。他們不希望一九三五年十二月申請的專利受到任何挑戰。

巴頓與帕克兄弟團隊的其中一項努力，便是從納普電子公司手中買下金融遊戲，畢竟這位同產業的競爭者已然證實了大富翁問世之前市面上已有類似的產品。當時金融遊戲的銷售量高達三萬套，仍然明顯多於大富翁並帶來了大量的報酬，納普是為了避免在陷入終止販售流言的情況下販售遊戲（對於這款玩具與產業中的名聲都是重傷）以及得要自行調查這款遊戲的起源

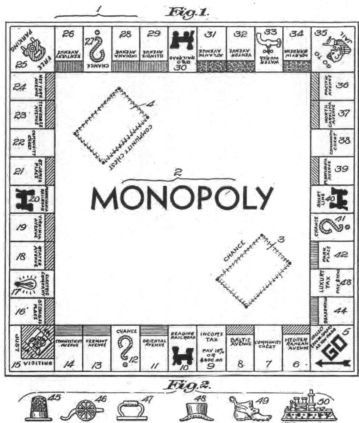

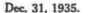

一九三五年十二月三十一日，查爾斯‧達洛收到了他的大富翁專利，數十年後，莉姬‧瑪吉的地主遊戲以及其他早於帕克遊戲發行的類似遊戲紛紛浮出水面，就其細節爆出了許多爭議。（美國專利商標局提供）

等麻煩而決定售出。

下一款是由他們最大的競爭對手彌爾頓‧布萊德里發行的簡單賺大錢（Easy Money）。簡單賺大錢與大富翁類似，不過最大的差別，就是它的地產沒有用顏色分組。對於彌爾頓‧布萊德里在法律上的挑戰，帕克兄弟宣稱簡單賺大錢侵犯了大富翁的專利。這項法律行動最後有一個看似相當詭異的結果：彌爾頓‧布萊德里透過與帕克兄弟達成版權使用協議後，得以繼續生產簡單賺大錢。

雖然這份令人發窘的不尋常協議起初看似不知其所以然，但它確實對雙方公司都有益處。這樣的作法使得彌爾頓‧布萊德里能夠繼續販售他們的遊戲，同時帕克兄弟也不再需要擔心彌爾頓‧布萊德里以專利詐欺的罪名控告他們。帕克兄弟從簡單賺大錢上收到的版稅可能只是杯水車薪，但他們確實承擔不起控告或得買下像是彌爾頓‧布萊德里這種強大對手的後果。

或許對帕克兄弟來說，尋求對大富翁的單獨掌控權之路上最大的威脅會是盧迪‧寇普蘭（Rudy Copeland）這位來自德克薩斯州沃斯堡（Fort Worth）的率性男子，他在一九三六年嘗試將他稱之為通貨膨脹遊戲（Inflation）的另一種版本大富翁打入市場。寇普蘭這款帶有深層知識的大富翁遊戲普及的程度蔓延至東北區、中西區並深入德州。寇普蘭正式宣佈通貨膨脹是

「一款**嶄新**的遊戲」且「有趣、有益、有刺激」，售價為一點五美元。

寇普蘭說這款遊戲的目的，「不僅能提供玩家娛樂，還能為他們說明為何提出財富分享計畫（Share-the-Wealth Plans）、老年額外退休金計畫（Excessive Old Age Pension Plan）等方案將會增加稅金，並在所有公民的肩膀上加上更沉重的負擔，同時有可能在精準的操弄下，而在這個國家的經濟事務上取得獨裁的狀態。」寇普蘭的白色方形遊戲圖上畫了一個大圓。有個角落畫了一個山姆大叔，紙鈔從他手中不斷飛走。另一頭是個紅色橫幅上面寫著「分享財富」。上十分常見的美國象徵藍鷹，也都各佔了一個遊戲格──寇普蘭的遊戲圖是他以自身的政治才華打造而成的。

羅斯福總統的國家復興管理局（National Recovery Administration）以及在當時的明信片與紙張

「若有一個人他運氣很好，還是一位精明的管理者，那他可能有辦法打敗『通貨膨脹遊戲』，」寇普蘭闡述道。「若他不是這樣的人，大概就不會玩得太好，而且這個國家在財富分配上大概無法幫他什麼忙。」不同於其他遊戲使用的房屋與旅館，這款遊戲附了二十棟小屋以及十間公寓，限制房屋數量的設計是為了「鼓勵玩家迅速發展」。其貨幣稱為「胡說幣」（boloney money）。

通貨膨脹遊戲引起了帕克兄弟公司律師團的關注，並於一九三六年六月一日向德州的北區聯邦地區法院提出控訴，宣稱寇普蘭侵犯了專利。律師團指控，「居住在賓夕法尼亞州費城的查爾斯‧B‧達洛此時，並溯及一九三五年八月，是一款特定桌遊裝置的原始、單一與第一位

發明者，在他的發明或發現問世前，這個國家並未有人知悉或使用。」巴頓需要堅持帕克兄弟佔據這款遊戲的地位，若他逃避這件事，公司早先的乒乓球與挑圓片遊戲歷史便會重演。

帕克兄弟控告寇普蘭在先，隨後寇普蘭反訴帕克兄弟，宣稱其所有權申告是詐欺行為，因為在達洛宣稱自己創造了大富翁前，就有廣泛的大眾在遊玩這款遊戲，且已進入了公有領域。然而，帕克兄弟不可能放棄任何權力——到了一九三六年底，他們已經售出一百八十萬套大富翁，且獲利超過兩百萬美元。雙方達成協議，帕克兄弟同意支付寇普蘭至少一萬美金。寇普蘭同意再也不討論此事。

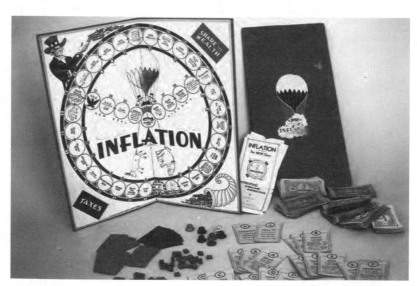

一九三六年，盧迪・寇普蘭生產了通貨膨脹遊戲來挑戰帕克兄弟的專利權。
（湯姆・福賽斯／安斯帕赫檔案庫提供）

巴頓也拜訪了雷曼住在賓夕法尼亞州的大學老友圖恩兄弟，並詢問他們是否會就帕克兄弟販售大富翁一事公開提出反對。圖恩兄弟並不知道貴格會版遊戲圖的事情，回覆說他們不會，不過拒絕了對方購買他們的遊戲圖的請求。然而，他們的朋友保羅‧夏克（Paul Sherk）將自己的遊戲圖賣給了帕克兄弟。巴頓告訴他，購買他的圖是為了充實帕克兄弟的檔案館，不過這個行為是更有可能是他大富翁收購計畫的一部分。

帕克兄弟在自家型錄替大富翁打廣告時，特地告訴顧客專利的來龍去脈。廣告上闡明了這個遊戲的「故事與原創特色」受到美國與外國專利與所有權保護，只會出現在**大富翁**上，且確保了這款非凡且獨特的遊戲會一直受到廣大玩家的喜愛。

在關照完雷曼、彌爾頓、布萊德里、寇普蘭、圖恩兄弟以及夏克後，巴頓面前還有一個最主要的玩家，正站在他與帕克兄弟全然掌控這款獲利頗豐的遊戲之路上：莉姬‧瑪吉。

＊　＊　＊　＊　＊

一九三五年十一月，此刻已年近七十的喬治‧帕克從麻瑟諸塞州的塞勒姆前往維吉尼亞州（Virginia）的阿靈頓（Arlington）進行相當罕見的商務旅行。他的任務為：拜訪莉姬與她的丈夫艾伯特。

儘管喬治與莉姬在同一年出生，他們的處境可說是天差地遠。喬治是位富有、聲明遠播且成功的商人，即將享受著快樂的退休生活。莉姬是位年長的教育家，仍然堅持亨利・喬治的理論，並依舊努力想發行她的短篇故事與遊戲。

喬治對莉姬說，他的公司偶然間得到了一份她的地主遊戲，但並沒有意識到其中的政治訊息，他想要買下這款遊戲一九二四年的專利。作為交易的一部分，他承諾不只發行地主遊戲，還會發行莉姬的另外兩款遊戲。她感到十分興奮。她對於經濟與政治的想法終於能夠觸及大量的民眾了——還是在世界上最具聲望的遊戲公司之一旗下。

兩天後，協議上的墨跡才剛剛乾涸，莉姬便發了一封電報給喬治。

莉姬與喬治簽下一紙協議。她拿到五百美金，沒有別的，就這樣。

向我心愛的腦中小孩道別

再會了，我親愛的腦中小孩。很遺憾要跟你分別，但我將你轉交給了另一個人，他能為你做到更多我以前做不到的事。我應當盡我所能增添你的成功與名氣，這也將，在某種程度上增添我的。我責令你切勿偏離你那崇高的目標與最終的任務。要牢記，這個世界十分期待你的表現。還要謹記，並感到驕傲的是，儘管他人會爭奪你的所有，我不會同意全然將你變成他們的樣子。直到偉大的遊戲之王，喬治・S・帕克給了我們發現你的榮

幸，並提供你一個遠比我過去所能做的還要更寬廣，我才知道自己應當與你分離，而我現在會這樣做只因我相信，這最符合你我雙方的利益，以及你的新管理者的名聲，我篤信他將不會忘記那份希望以及他對我的啟發。我希望透過帕克先生，我還能時不時的為你、為我做些什麼。現在，跟你說聲再會並祝你好運！我的祝福伴隨著你，我美麗的腦中小孩。

　　　　　　　　伊莉莎白・瑪吉

　　　　　　　　一九三五年十一月八日

莉姬在這封電報背後潦草地寫道：「這或許能娛樂一下你，帕克先生，不過這是我的一些肺腑之言。E.M.P.」

莉姬對於這款她曾緊抓不放的遊戲的未來，有著高度的期待，並且明確地尊敬著帕克。至關重要的休假旺季近在眼前，透過地主遊戲的銷售，她可能得以再次將她的名字與理想推至鎂光燈下。

三年後，帕克兄弟版地主遊戲的樣品送到了莉姬位於阿靈頓的家中。她非常開心。在一封寫給喬治的外甥，以及這間公司的珍寶佛斯特・帕克（Foster Parker）的信中，她寫說自從遊

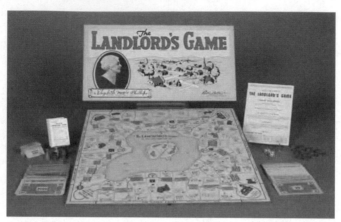

帕克兄弟發行大富翁後過了四年，他們發行了莉姬・瑪吉的地主遊戲。這款遊戲就像它的發明者莉姬・瑪吉般，化為一片朦朧。（史壯玩具博物館提供）

戲送達後，就好像「有一首歌在我心頭不斷播放」。「我希望有一天，」她繼續說，「你們將會出版我其他的遊戲，但我不認為它們會跟這款遊戲一樣帶給你們這麼多麻煩，或是跟這款遊戲一樣對我意義深重，我也確信自己不會對它們這麼大驚小怪。」

其他兩款為帕克兄弟發明的遊戲國王人馬（King's Men）與議價日（Bargain Day）幾乎沒有受到任何的注目，就這樣遁隱至桌遊世界的朦朧角落，這讓莉姬・瑪吉感到相當失望。她那更新穎的帕克兄弟版地主遊戲，看起來也是同樣下場。莉姬・瑪吉也同樣失望。她最後一個工作之一，是在美國教育局（U.S. Office of Education），她的同事只知道她是一名年長的打字員，成天說著發明遊戲的事情，以及她是亨利・喬治僅存的追隨者之一，在家中傳授

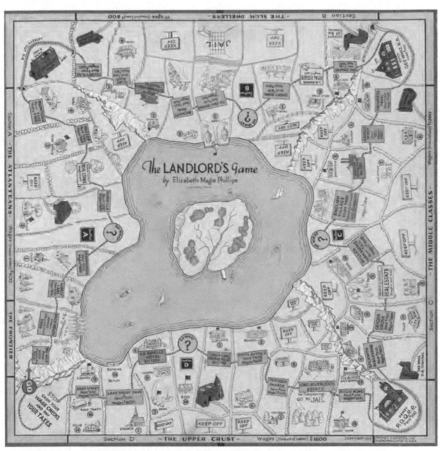

一九三九年版地主遊戲遊戲圖（湯姆・福賽斯提供）

一些單一稅的課程。曾經非常熱門，遍及紐約市、費城、大西洋城以及華盛頓特區的單一稅集會與巡迴講座，全都漸漸消逝，再也不存在了。

就在地主遊戲回到市場得到令人失望的結果傳回後，莉姬再次寫了一篇名為《與智者言》（A Word to the Wise）的文章，投稿至她其中一份最愛的喬治主義者期刊。並在一九四〇那一期的《土地與自由》中刊出，內容為：

假若我們沒有盡最大可能去使用它，那麼哲學的

by Elizabeth Magie Phillips
FAMOUS ORIGINATOR OF GAMES

作為莉姬‧瑪吉與帕克兄弟協議的一部分，她被簡單介紹為遊戲的發明者，但隨著時間的流逝，她與大富翁之間的連結越顯黯淡。

價值何在？只是簡單的了解一件事並不足夠。假若我們要繼續前行，必得以一個大的規模來為它做點什麼。現在是關鍵時刻，需要做出極端的行動。要在群眾面前留下任何值得思考的印象，我們必得成群結隊進入我們隨之人擁有的神聖領域。我們必不得只是告知，還要展現給他們知道如何、為何與何處能將我們的主張用一些實際的狀況獲得實證。

＊　＊　＊　＊　＊　＊

對大富翁的癡迷漸漸擴散至全球。許多海外買家都希望與帕克兄弟敲定合約，好發行他們當地的版本。英國遊戲製造商維丁頓（Waddingtons）的主事者維克多・華生（Victor Watson）打了通電話到羅伯特・巴頓位於塞勒姆的辦公室──據報導指出，這是兩間公司首次越洋電話。華生想要購買在大英國協銷售英國版大富翁的權利。他的兒子諾曼（Norman）在一九三五年末接觸這款遊戲後就深深的被它所吸引，且華生相信這款遊戲在英國是有吸引力的。

不久之後，巴頓承諾將權利授與華生，兩人起草了一份合約，使得帕克兄弟能將他們的熱門大作延伸至歐洲，同時也提供了維丁頓增強其收益的機會。過去大多以卡牌遊戲聞名的維丁頓，用英國的地名，像是皮卡迪利（Piccadilly）、龐德街（Bond Street）和梅費爾

（Mayfair），取代了大西洋城的地名。「何時何處大家都在遊玩大富翁，」維丁頓史撰述者註記，「玩家發現他們無法放下這款遊戲，完全迷上它了。」當時，關於遊戲並非達洛原創的故事並未傳到維丁頓這裡來。後來接管公司的小維克多・華生說，他相信這是因為巴頓「自始至終都知道查爾斯・達洛並未發明這款遊戲。」

帕克兄弟認為戰爭已然結束。他們已然壓制住所有的競爭者——簡單賺大錢、金融遊戲、通貨膨脹，以及地主遊戲，並成功擴展到其他國家。達洛的財富得到了穩妥的保證，而莉姬・瑪吉則是安心的認為亨利・喬治的理念很快就會在廣大的群眾面前有更多曝光的機會。不過，某些人的設想可說是大錯特錯。

第九章　衝突、陰謀、復仇

「他不花吹灰之力便將此物交到對方手上，可說是，對方聰明到足夠看出其中的可能性。」

——尤金・瑞佛

丹尼爾・雷曼這個從兄弟會男孩變成了廣告從業人員，並將金融遊戲以兩百美元的代價售出的男子，有一天生氣的翻著《時代》雜誌，那時他看到雜誌中有一篇關於查爾斯・達洛以及他是如何發明出大富翁的故事。他知道這個故事並非事實，便寫了封信給這份雜誌的編輯。讓他覺得驚訝的是，《時代》雜誌在一九三六年二月將他的信刊出來了。

後來有人問他是否曾嘗試寫信給帕克兄弟時，雷曼說他並沒有寫信給那間公司。「就這點而論，我對帕克公司沒有任何怨言，」他說，「我只是覺得假如我想的話也能做到，或者說任

何人都可以就這樣，製造一款遊戲然後叫它大富翁，接著讓它完美的合乎法規，然後隨心所欲的打著這個名稱販售，而帕克兄弟也不可能阻止我。這就是我唯一的想法。」

達洛將這款遊戲賣給帕克兄弟的行為惹惱了許多遊玩這款遊戲的早期玩家。在大西洋城，魯斯與西里爾‧哈維與貴格會友這些調整過這款遊戲的人都感到相當困惑。怎麼有人會擁有大富翁呢？這款遊戲已經流傳好幾年了，一般都是由玩家跟玩家之間口耳相傳啊。無論何時只要有人問西里爾說這個遊戲是怎麼流出去的，他都會使用「偷竊」這個詞來描述究竟發生了什麼事。

有些友誼學校社群的憤怒玩家建議哈維家在法庭上控告達洛與帕克兄弟。但有些貴格會友覺得這樣違背了他們的信念。「貴格會友不應當訴諸法律。」西里爾說。魯斯也抱持著同樣的想法，她覺得她們也不是這款遊戲的發明者，因此宣告所有權的人也不應該是她們。儘管大富翁的命運持續讓這個社群感到難過，但其他貴格會友也同意這個說法。

從哈維家學得這款遊戲的瑞佛家，對於失去了改編這款遊戲的功勞顯然有更多情緒，而這兩家人對於此事的想法不太相同。「他們比我們更加易怒。」後來西里爾說道，「設想一下，我們是貴格會友而他們不是，有時候其他人就是會很容易動怒。」

有天早晨，魯斯告訴西里爾她覺得他們不應該再將自己那份手作遊戲圖借給別人了，畢竟現在市場上已經有市售版的大富翁了。若是這樣做，他們有可能會像是在做邪惡的事，一些在

道德上有危險的事。西里爾也認同。

這對夫婦也不再遊玩這款遊戲了。「我的意思是，我們怎麼還玩得下去？」西里爾說，並同意這款遊戲的法律上未有定論，且這是款憑藉機運遊玩，觸犯禁忌的遊戲，這樣的想法仍然縈繞在某些賣格會友圈周遭。「我們在玩（自己的遊戲圖）」時，覺得沒有安全感。」他說，

他們現時十一歲的女兒陶蒂對於自己看到的一切則是「感到極度的厭惡作嘔」。「沒人知道我的母親曾製作過跟店裡賣的那個遊戲圖完全一樣的東西，這似乎不太公平。」她說。

哈維家於一九三七年搬離大西洋城，這只是許多當這個海岸城市的魅力褪去且工作機會蒸發後離去的家庭中其中一戶。後來這個家庭頻繁的搬家，每次轉移都落下了他們那款大富翁遊戲的某些部分──這是重新安置後所發生的小事故。他們做出的其中一份遊戲圖最後被放在了傑西‧瑞佛與他的妻子陶樂絲之女喬安娜家中的閣樓，數十年來都被他們所遺忘，被灰塵給掩埋了。

同時，達洛的新聞持續不斷。他的臉在許多雜誌上出現，甚至還上了電視節目，在一九五〇年代如雨後春筍般不斷出現的熱門遊戲節目上擔任小角色。他和伊瑟時常出門遊獵並持續養育蘭花，也總是把一部分因大富翁獲得的收入存起來，避免另一次大蕭條的打擊。

　　＊　＊　＊　＊　＊

一九六四年某個星期二夜晚，尤金‧瑞佛將電視打開，轉到WRCV電視台，觀看國家廣播公司（ＮＢＣ）熱門播報員文斯‧李奧納多（Vince Leonard）所播報的晚間新聞。突然間，有個熟悉的臉孔出現在螢幕上。那是查爾斯‧達洛，數十年前陶德家曾介紹給尤金與他的妻子盧絲的男子，這名男子曾跟他們花了無數的夜晚遊玩大富翁。達洛告訴採訪者，他就是大富翁的發明者。

尤金挺直了身體，回想起一九三〇年代時無數次他和盧絲、陶德家以及達洛家一同擲出骰子，橫渡大西洋城地產的時光。怎麼會？他甚至還向達洛解釋了遊戲中的許多規則！

尤金過去是聽達洛說他發明這款遊戲的故事，不過現在他決定要採取一些行動。他打電話給盧絲，要盧絲替他打一封信並開始聽他說話。他想要糾正這項錯誤。

「新聞在描述一九三三年發生的事情時，有一些互相牴觸的陳述。」他的妻子準備好打字時，他開始說道。接著他詳述普林斯頓大學的教授是如何使用這款遊戲作為教學工具，以及他的某名學生是如何將這款遊戲帶到印第安納波利斯，在這裡有個年輕教師學會如何玩它。他回憶起她後來是如何將這款遊戲帶到大西洋城，這裡貴格會友調整了遊戲的玩法並增加了當地的地產名稱，以及此地的其他玩家，傑西‧瑞佛是如何在地產上增加了金額，並在之後，也就是一九三二年秋天教導他的弟弟尤金如何遊玩。「我們仍留著他為我們製作的房屋與旅館。」尤金宣稱。最終，他描述了他和妻子是在什麼機緣下教導他們的朋友陶德家遊玩這款遊戲，他們

轉而教導了達洛家如何遊玩。

「這些事情距離達洛『發明』這款遊戲，後來又與帕克兄弟做了些商業上的安排的時間並沒有太久，」尤金繼續說道，「新聞描述說他當時失業的部份是正確的，他確實想了很多要怎麼做才能提昇他財務狀況的事，不過若說他發明了大富翁，這絕對是不正確的。他不花吹灰之力便將此物交到對方手上，可說是，對方聰明到足夠看出其中的可能性。」

大富翁在商業上獲得如此破天荒的成功後，尤金說，所有這款遊戲的相關人士皆「本能地感到惱怒，但又覺得無能為力，儘管我們曾是讓這款遊戲變成今日樣貌的功臣之一，但我們畢竟也都不是發明這款遊戲的人。」

尤金並未期待能藉由寫這封信而能得到任何回報。他只是想發洩一下自己的情緒並指出某些真實的事例，即「世界上所有事情都不盡然是表面上看到的那樣」。他將信寄給電視台，也複製了一份寄給他的朋友查爾思·陶德。但並未收到任何回音。

兩組瑞佛家——費城的尤金與盧絲以及大西洋城的傑西與陶樂絲，家裡都還留著他們手作的遊戲圖與房子，且經過了這麼多年，還是有人詢問他們達洛的大富翁故事。「我認為妳丈夫跟這款遊戲有關連。」他們會這樣對陶樂絲說。年輕一代的瑞佛夫婦有時喜歡吹噓說是瑞佛家發明大富翁的，不過傑西與陶樂絲則是看得很開，說儘管他們對這款遊戲有些貢獻，但他們並未發明它，也不知道是誰發明的。

幾年後，當傑西與陶樂絲試圖要向其他人說明他們手上的大富翁遊戲是怎麼一回事時，他們的故事常會遭受懷疑論者的攻訐。不過最讓陶樂絲困擾的，是在有人問她「妳丈夫為何不在市場上販售這款遊戲呢？」的時候。「他只是把遊戲作出來而已。」她回道。「他沒有獲得授權，沒有權利在市場上販售。」陶樂絲．瑞佛想過要自己寫信給帕克兄弟，但從沒真的這樣做，她也從未玩過任何一款帕克兄弟出品的大富翁遊戲。

＊　＊　＊　＊　＊

陶德自從把大富翁紙本規則拿給達洛後，就再也沒聽到他的消息。他覺得事有蹊蹺，原本他以為彼此會成為好朋友的。不過達洛似乎一直在避著他。後來有一天，陶德看到達洛在一個最不尋常的位置上出現──地方銀行的廣告海報上展示著「一款絕佳的新商業遊戲」名為大富翁，查爾斯．達洛製。

這張海報徹底激怒了陶德。他不只是對達洛生氣，還對自己生氣。他覺得自己錯把瑞佛家教他玩的遊戲交到錯的人手中，而他無法修補這項傷害。「在我知道自己是開啟整件錯誤的起頭人時，讓我更加感到沮喪。」他後來回憶道。

陶德氣憤的認為他「摧毀了與這款遊戲相關的一切」，並試圖要和達洛面對面說清楚。但

無論是伊瑟或是達洛，只要一看到陶德走在街上，就竄到對面馬路或乾脆藏進店裡。陶德覺得自己無法就這款遊戲控告達洛，因為他自己並未發明它，只是從瑞佛家那裡複製了一份而已。

陶德不明白達洛究竟是如何取得專利的。

有天晚上，陶德家聽著廣播播放著達洛上節目闡述他如何發明大富翁這個讓他功成名就的傳說。「達洛織就了好一段動人的長篇故事，」陶德回憶道，「一把鼻涕一把眼淚的泣訴著他的家人是如何挨餓受凍，以及他是如何夜復一夜的在地下室製作這款遊戲。」陶德寫了封抗議信給這個節目的解說員，他回憶對方的回信表示解說員「並未篩選上節目的人選，也沒有任何記錄，他們是被對方選中的，而解說員的工作就是採訪這個人。」

陶德說，他在一九三七年初便寫信給帕克兄弟，解釋這款遊戲是如何在玩家之間傳播，陶德是如何從瑞佛家學到這個遊戲，以及他們後來是如何教授達洛家的。「他知道的一切都是我們傳授的。」陶德繼續說。他也提到他們在一九三一年遊玩這個遊戲的時候，就稱這個遊戲叫做「大富翁」了。

「達洛跟這款遊戲的起源毫無關連。」陶德寫道。「他嫖竊了它！」

他寫給帕克兄弟的信沒得到任何回音。

＊　＊　＊　＊　＊

我們回到一九三〇年代的維吉尼亞州，莉姬‧瑪吉驚訝地看到有個版本的地主遊戲現在被稱作了大富翁，並在市場上販售。當她看到查爾斯‧達洛那戴著眼鏡的圓臉，優雅地出現在廣告上被當成遊戲的發明者而廣為宣傳時，更是感到驚愕。這跟她以為自己和喬治‧帕克簽訂的合約內容不同。達洛並未發明這款桌遊，她知道帕克兄弟在跟她購買一九二四年地主遊戲的專利時，絕對意識到了這個事實。

儘管兩款遊戲極為相似，大富翁外盒上卻完全看不到莉姬的名字。她的貢獻並未百分之百的被削去──她那微小的專利編號出現在這款遊戲早期的版本上。不過很少有玩家注意到這個數字，對於其意義也完全沒有概念。

在她的丈夫於一九三七年逝世後，莉姬仍然固守她喬治主義者的信念，擔任亨利‧喬治社會科學學院的女校長，她在家中運作這間學校。她將地主遊戲視為她課程的延伸，而帕克兄弟並未察覺她那謹小甚微的舉動不只是為了自己，還是為了她的偶像亨利‧喬治。大富翁的廣大玩家們對於這款遊戲是為了反對資本主義，而非為它背書的事情一無所知。

「我設想地主遊戲是要激起玩家對偉大的經濟學家亨利‧喬治的單一稅計畫的興趣。」莉姬對一名記者說道。帕克兄弟怎麼能讓達洛宣稱自己是這款遊戲的發明者呢？

莉姬身為報人之女，自己也曾擔任過新聞記者，她知道要如何進行報復。一九三五至三六年冬天，她與《華盛頓晚星報》（*Washington Evening Star*）以及《華盛頓郵報》（*Washington*

Post) 的記者聯繫。

＊　＊　＊　＊　＊

炸彈在軍情六處（MI6，英國祕密情報單位）倫敦辦公室附近猛烈轟炸。此時為一九四一年三月二十六日，前一個月，希特勒下令在奧斯威辛（Auschwitz）擴充集中營。爆炸稍稍止息時，有名特務走到他的打字機前，寫信給維丁頓這間生產英格蘭版大富翁的英國遊戲公司。

戰事的另一頭，德國也領悟到使用遊戲作為希特勒青年團（Hitler Youth）教具的潛能，其中的遊戲包括了「猶太人滾開」（Juden Raus）與「英格蘭都是轟炸者」（Bombers over England），這是一款獎勵玩家將炸彈丟到英國鄉村的遊戲。

在信中，這名特務重述他早先與維丁頓的首席執行長維克多・華生的對話，並強調此內容是為機密。維丁頓剛剛決定參與同盟軍最特殊的任務之一。進行著類似行動的遊戲公司正在大西洋的另一頭努力準備。

第二次世界大戰期間，同盟軍使用了包括遊戲的各式各樣物件，將走私物放在其中送交給戰俘。無線電藏在克里比奇（cribbage）遊戲盒中，絲綢地圖放在遊戲牌的盒子中，指南針則是藏在扭扣或是衣服的內襯之中。實例證明桌球組特別好用，地圖可輕易的捲起塞入木製球拍

柄中。香煙盒、雪茄、書本、綿製手帕可用某種特定的醫療液體染色，鉛筆裡面可以放置地圖，還有香煙盒造型望遠鏡放置架，蛇梯棋（Snakes and Ladders）遊戲，以及雙面穿的制服，讓士兵將自己偽裝成德國軍官，以上物品都裝在遊戲設備中。

在美國，軍官會購入大富翁遊戲圖，並將上層圖蒸開，好在中間創造一個空間。他們便得以將地圖藏在夾層。這個過程有些機巧──有些遊戲圖比其他張要容易蒸開，而且可避免帕克兄弟直接將它捲入這件事情之中。

其他遊戲廠商也在這場大戰中出了力量。彌爾頓・布萊德里將他們的遊戲製作工廠轉為製作飛彈、衝鋒槍、來福槍，以及飛機起落架的接合榫。這間公司也持續為士兵製作遊戲，就如同他們的創辦人曾在將近一世紀前內戰發生時所做的事一般。此刻，在新的管理者經營下，彌爾頓・布萊德里公司在一九四二年開始賺錢，並持續了好幾年的榮景。

日內瓦公約（The Geneva Conventions）允許戰俘收取信件與物資，遊戲也包含在內，好幫助他們打發時間。不過像是紅十字會等救難團體，都不希望冒著打破他們身為救助組織的初衷，轉而參與走私行動，因此同盟國設立了一些虛構的救難機構，像是英國在地女性安適協會（British Local Ladies Comfort Society）以及蘭開夏便士基金會（Lancashire Penny Fund）。有時候乾脆就將這些組織的地點設在遭受過空襲的地方。

維丁頓熟知如何製造一些特製的走私用品，以及如何調整大富翁的遊戲圖好讓他們可以將

東西藏匿其中。

答、答、答，特務不斷敲打著他的打字機。

親愛的華頓先生，

參照雙方今日對話。我將以分散放置的方式，盡可能的將我手上庫存地圖全部寄送給

你，清單如下：

義大利

德國

挪威與瑞典

方式如下：

若你將會為我上線製作今天所討論的那些附加地圖的遊戲，我會非常開心，地圖裝配

一款遊戲必得內含挪威、瑞典與德國。

一款遊戲必得內含北法、德國與前線，

一款遊戲必得內涵義大利。

我也寄給你一包小型金屬儀器。若是每份遊戲中可設法放進一個，我會非常開心。

我希望這些內含物盡可能的混雜放置。之後若可以的話，最好直接寄給我一百／兩百份遊戲。

在這些假的遊戲中，你必須給我一些識別的線索，並要能看出內含的物品為何。

除以上所述，我認為當然裡面也要裝入一盒牌、日曆、照片以及任何你想的到的點子。

我將在下一封信中放入幾組卡片，讓你將之放在華麗的盒子中，諸如此類，並將之插入橋牌組中。

德國人意識到同盟國接下來的行動，且與其宣傳內容相符。他們說英國佬會採行違反海牙公約（Hague Conventions）的方式「開展一場非武裝形式的黑幫火拚」。為了保衛家園，德國會以開展「死亡地帶」（Death Zones）作為報復，並用以警告「逃亡的戰犯，進入死亡地帶，無疑將會失去性命。」

大富翁拯救無數士兵生命的故事或許暖心，但遊戲也不太可能直接用來協助逃亡。我們幾乎不可能知道同盟國使用大富翁遊戲圖的範圍，或是有多少戰俘受到這些隱藏地圖和物資的協助——如果裡面還有這些東西的話。沒人發現有任何一組遊戲確實使用在其真正的目的上，這項事實值得某些遊戲歷史學家深思。然而，一般相信這個任務所有物品都被完整的歸檔，相關

資料在第二次世界大戰結束，冷戰開始後便全數銷燬，以防會有再次使用這個戰術的必要。

不過在這傳奇傳開後，戰後美國同樣也將大富翁擁入懷中，這款遊戲也在美國人的靈魂中佔有堅實的地位。大富翁不再只是熱門的消遣娛樂；它成了美國是多麼美好的典範，以及資本主義的正面象徵。

有一說是這項特務行動將地圖走私給戰俘，以至於他們得以在戰終無政府狀態時期逃出來。另一些人抱持著這只是一種策劃逃亡的想法，用來幫助這些被籠罩在鐵幕之下，遭受無情折磨的戰時俘虜──減緩他們那份無助感以及遭受敵軍逮捕後造成的恥辱感。桌遊和他們偷渡的指南針與地圖也可以提醒戰俘，外頭的人心繫著他們並試圖要將他們救出來。再者，這也確實是一款可以遊玩的遊戲。「為軍隊提供閒暇、長時間等待時以及趕走戰地枯燥氣氛的消遣娛樂。」一九四三年夏天，英國首相溫斯頓・邱吉爾（Winston Churchill）寫信給在他的內閣中負責經濟事務工作的貿易大臣（president of the Board of Trade）時，這樣說道。「並且也能給那些一起被關在船上好幾個月的水手一些消遣，這個重要性不言而喻。」

「讓他們知道英國這邊的人嘗試要伸出援手，這對他們的士氣來說有極大的差異。」海軍飛行員約翰・鮑威爾・戴維斯（John Powell Davies）提到大富翁任務時這樣說道。戴維斯在德國一間為關押再次捕獲的逃犯，以及重要戰俘而設置的高度戒備設施科爾迪茲堡（Colditz Castle）中待過一陣子。

諷刺的是，離開監獄卡對戰犯似乎起不了什麼作用，曾擔任軍事情報官（army intelligence officer）的陸軍中校（Lieutenant Colonel）詹姆斯·育爾（James Yule）便是最好的例子。他曾在挪威遭到捕獲，並被送至當地的戰俘營，後來逃脫。第二次遭逮捕後被送至科爾迪茲堡，這位英俊、大鬍鬚的士兵還協助其他戰俘逃脫。「沒有**大富翁**，」他後來開玩笑的說道，「就沒有英國。」

＊　＊　＊　＊　＊

挾著超過一百萬套銷售的亮眼成績，一九四六年成為帕克兄弟十年前推出大富翁以來，單一年度最佳銷售記錄。第二次世界大戰後有許多公司紛紛大鳴大放，但就算在這個氣氛下，這款遊戲的表現還是令人瞠目結舌的優異，其原因至少有某部分得歸因於人口的增加。有相當多的家庭擁有更多的可支配所得，得以產生更多桌遊的銷售。

分析師對於桌遊這種特殊的銷售趨勢感到十分吃驚：經濟景氣好時銷售增加，這很正常。但經濟景氣差時，像是經濟大蕭條、一九七〇年代衰退以及近幾年才發生的二〇〇八年全球金融風暴，銷售仍舊亮眼。事實上，遊戲儘管在社會普遍蕭條時仍然持續熱賣的原因，要歸因於那些失業者和生活艱困的家庭，他們往往對任何事都感到百無聊賴，在那絕望的時刻，需要有

一種便宜的休閒娛樂好填補他們心理上對於喜悅的渴望。

戰爭結束後，雜誌與報紙充斥著給那些未來的發明家，要如何成為下一個查爾斯・達洛並在遊戲這門生意中賺到大錢的建議。據報導指出，當時除非帕克兄弟認為一款遊戲上市前的初次訂單有至少五千套的量，不然他們是不會發行這款遊戲的。一款稍可稱為成功的遊戲，銷售量會落在五千至兩萬五千套的數字。

正當帕克兄弟攀升至市場的頂峰時，羅伯特・巴頓也在玩具製造商協會（Toy Manufacturers Association）這個二十多年前成立的交易與遊說團體中步步高昇。到了一九四一年，他成為這個組織的副總裁，一九五二年，這個協會在曼哈頓中城舉辦年度會議，他被推選為總裁。巴頓以他梳理整齊的頭髮、長而削瘦的臉、圓框眼鏡以及毫無瑕疵，熨燙整齊的西裝，為他的人像照擺出認真的姿勢。當時，他已接管帕克兄弟有二十個年頭了，帶領這間公司達到史無前例的營業額，並獲得了這個產業最成功的遊戲之一。而美國人口普查資料（U.S. Census data）也持續產出對巴頓有利的資料，即當家庭漸漸移居郊區，大富翁遊戲組成就如同閃亮的電冰箱與果汁機一般隨處可見，是為另一個現代戰後家庭必備之物。

玩具製造商協會在為遊戲公司發聲，以及確保政府政策站在他們這邊上扮演了關鍵角色。它在當時來說，是個相對精明老練的遊說機構，其運作方式也被未來數十年無數的產業爭相仿效。

第二次世界大戰之後，此協會於該年度首次展示的玩具博覽會，進場的觀眾爆出巨量。超過八百家展覽廠商群聚在紐約市華麗的旅館陳列室，競相展示超過十萬種商品，其中包括了機器牛、氣動直升機，以及史上最大型的建築玩具組。為了滿足需求，玩具製造商紛紛加產能，擴建工廠或增加員工。一九四九年佛斯特·帕克宣布，本年度為本公司史上最忙碌的一刻，而其歷史最悠久的靠山，大富翁，也獲得了比過去更高的利益。

「一款遊戲或許能在兩個月內成為熱門產品，」華盛頓知名財經雜誌《基普林格》（Kiplinger）在一九四九年十月寫道。「不過有時候得要花上兩年的時間，就像是『大富翁』這個案例。它常被視為現代歷史上最卓越的遊戲。除了帕克兄弟以外，沒人知道『大富翁』究竟賣出了多少套，但他們不肯透露。曾經有人估計出四百萬套這個數字，然而，這間公司並沒有做出任何回應。」

隨著電視的普及，桌遊的銷售技藝從發明與創新，轉變為從宣傳上著力──巴頓很早便了解到這件事。這是玩具與遊戲公司首次能夠透過電視直接接觸兒童，而不用間接地利用報紙再透過父母傳播，或是得仰賴玩具經銷商。某些研究指出，在兒童時期奠定的品牌忠誠與偏好會隨著他們進入成年期，而且非常難以扭轉──即在兒童時期將種子種下，等待他們長大，並讓他們填滿後代子孫的遊戲箱。帕克兄弟與一些位於麥迪遜大道（Madison Avenue）上的頂級廣告商合作，將經營方式從非正式的口語相傳以及非正式的爭取玩具經銷商，轉換為在廣播和電

視中，出現在菲利普・莫里斯（Philip Morris）公司的香煙與龐帝克（Pontiac）公司的汽車旁。

到了一九五九年，帕克兄弟與廣告代理商之一，耗費了一整年的時間生成精美的活動，好在聖誕節期間轟炸消費者，那個時間點會賣出非常多的遊戲。這間公司粗估約有八○％的廣告預算放在十月到十二月底這段期間，生成全年六○％的銷售額。再加上公共議題、國家活動，有時候公司也會針對都會市場，與當地的百貨公司合作進行廣告活動。帕克兄弟也發現自己得要在一月與二月下一些廣告預算，那個時候外頭令人情緒低落的天氣，會讓兒童與其家人通通擠在室內。年復一年，桌遊能夠成功的技藝與科學越來越倚靠行銷，而花在所費不貲的研究與發展上的比例則越來越少，這是個悄然無聲但關鍵性的轉折。

帕克家的管理階層，全都身穿西裝打好領帶，一如往常地聚集在其廣告代理商的桌旁，桌上滿是盒子與遊戲圖。帕克兄弟創辦人的孫子之一愛德華・帕克，正掌管公司的廣告業務，不過羅伯特・巴頓以及喬治・帕克的另一個孫子小查寧・白考兒（Channing Bacall Jr.）也參與了這場會議。公司指示其地區業務要盡快在六月前加強其假日戰線，並定期買下廣播最熱門的時段以及每個月都要搶先競爭者一步買下平面廣告的位置。

一九五○年代，帕克兄弟在他們的廣告活動中增加了一些細微的布置，這個不經意的舉動卻造成了數十年後讓他們站上法庭的後果。他們判斷，遊戲廣告應該不只專注在遊戲本身，還要強調生產遊戲的公司。從公司成立初期開始，許多版本的文案皆為「聞名遐邇的帕克公司遊

戲」，不過現在要更為聚焦。這間公司不只生產遊戲，更是純潔、有益健康的家庭樂趣──而這就是我們最擅長的事。在沒有意識到的情況下，帕克兄弟就踏入了早期新廣告文案的論戰：試圖要說服消費者因為生產商的名字而買下產品。

大富翁仍然是這間公司非正式的旗艦遊戲，不過帕克兄弟也在其型錄中增加了其他品項。

一九五九年休假旺季時，他們推出了「戰國風雲」（Risk），這是一款目標為征服全球的遊戲，並下了大量的廣告預算。戰國風雲是兩年前在法國發明的，在法國稱為「征服世界」（La Conquête Du Monde），是以一九五六年拍攝的電影《紅氣球》（The Red Balloon）而聞名的法國導演艾伯特・拉莫里斯（Albert Lamorisse）所發明。帕克兄弟是在與法國的米羅公司（Miro Company）合作時發現了這款遊戲。然而，在帕克兄弟剛推出大富翁後二十多年，它仍然是公司眼中的王者──締造了現代遊戲品項壽命的新紀錄。

第十章　反大富翁案件

「我以人性本惡這個想法著手，問題只在於如何證明。」

——約翰·德羅傑

勞夫·安斯帕赫將所有對帕克兄弟基於他使用反大富翁這個名稱而發出的威脅信所產生的想法通通拋在一旁，持續推廣他的遊戲，目前一套遊戲售價八·七五美元。他希望在灣區持續擴大銷售，並讓遊戲能夠真正在全國，甚至國際間販售，成為一種奇蹟。到了一九七四年三月，開始進行第二批一萬份的生產作業。到了年底，他能賣出七萬四千組，隔年能賣到二十萬組。

勞夫通常拒絕公開評論反大富翁這場競賽，但他會大略談一下大富翁以及類似的遊戲。

「這是一種模擬如何賺錢與進行商業活動的遊戲家族，」他對《聖路易郵訊報》（*St. Louis Post-*

Dispatch）說道。「假使有人仔細觀察其中的訊息，就知道它強調的不單單只是賺錢，而是藉由壟斷來賺錢。身為一名經濟學家，我知道這是反資本主義者，他繼續說道，「要說的話，我是商業專業。但我支持獨立與互相競爭的企業環境……然而，我也知道，生命中還有很多比賺錢更重要的事。」

他自己幾乎不能算是反資本主義者，他繼續說道，「要說的話，我是商業專業。但我支持獨立

與大富翁的訴訟案發生前，反大富翁的起源也成了其行銷寓言的一部分。「公司剛成立時只有五千美金與兩個房間，」勞夫說，「我們自己把遊戲送到舊金山區域周邊的店家。有些只願意讓我們寄售，有些則願意冒險試試。」勞夫說，自從他們將反大富翁放在市場上販售「便迅速獲得成功」，而且「這些店家在十天內就賣出了兩千組遊戲。」

原本勞夫計畫要將銷售額的五％投入一個反大富翁基金會。他並不是非常清楚這個基金會要做些什麼，或許提供一個年度獎項給現實生活中頂尖的托拉斯打擊者，甚或是提供基金給那些身為壟斷企業受害者的小企業主。但此刻，在帕克兄弟來信的陰影揮之不去的情況下，勞夫擔憂他自己或許會比那些需要金援的小企業主更需要這筆錢。

勞夫希望帕克兄弟的律師會參照過去的法律判例而撤銷對反大富翁的威脅。冒出這個想法後，他問他的律師自己是否需要在遊戲外盒上放上顯眼的免責聲明，以區隔這款遊戲跟大富翁的分別。他的律師建議不要這樣做，並說免責聲明可能會讓法庭將這個舉動，視為我方默認兩款遊戲的名字確實會有造成令人混淆的類似之處。勞夫提出要將遊戲名稱改為反大富翁主義

（Anti-Monopolism）或是反大富（Anti-Monopoli），不過帕克兄弟並不買帳。

要用更嚴陣以待的態度來與這個遊戲巨人對抗，勞夫知道他需要一個會有興趣與財力雄厚的企業對抗，並想為一個反文化桌遊辯護的律師——這不是一小筆錢就能打發的事。他和妻子認為他們應當能負擔一些法務費，但兩個小孩以及新事業的開支已逼近勞夫那微薄的教授薪資，他們不希望耗費過於龐大的律師費。

勞夫拿起電話簿開始打電話。在吃了幾次閉門羹後，他連絡上了華倫、魯賓、布魯克與齊克寧（Warren, Rubin, Brucker & Chickering），這是一間位於奧克蘭（Oakland）聖塔克拉拉大道（Santa Clara Avenue）的小型律師事務所，他們之前的名聲不俗。鮑伯・齊克寧（Bob Chickering）專事商標法，而他的訴訟同事赫伯・魯賓（Herb Rubin）同意跟勞夫碰面。他們在聆聽勞夫的故事時表現出極大的興趣。挑戰這個具有象徵意義的美國品牌是件相當吸引人的事情。

他們決定以魯賓領銜接下這個案子。魯賓這名臉上掛著笑容、體格魁梧，總是在抽屜放了許多糖果的男子，告訴勞夫他們首先會嘗試和平解決此事。這樣能幫大家省下不少時間與金錢。

魯賓接著引進約翰・德羅傑（John Droeger），讓他負責這個案子有關反托拉斯的部分。加入反托拉斯的成分意味著他們這個團隊或可讓勞夫這個案子在進入陪審團審議前先在法官前

辯論，勞夫的律師們認為這樣可以增加他獲勝的機率。德羅傑才剛在一場廣告銷售費率的案件中成功擊敗道瓊（Dow Jones）拿下勝利，魯賓要他調查帕克兄弟在打擊反大富翁時是否有犯下任何違反反托拉斯之處。勞夫的律師提醒道，壟斷的一個指標，就是使用訴訟作為力量來消除競爭。使用訴訟手段不盡然意味這間公司違反了反托拉斯法，不過可讓大家透過一個不同的角度來檢視由帕克兄弟代理律師寄出的威脅信。

魯賓時常提出法律訴訟，因此提高客戶與對手之間緊張情勢的事例對他來說並非新鮮事。至於勞夫，他還沒能完全接受捲入與世界最大的聯合企業之一的法律戰這個事實。法務費對帕克兄弟來說算不上什麼，對於他們那龐然大物般的母公司通用磨坊來說，更是不值一提。然而，對安斯帕赫家來說，就算是最微薄的法務費都有扼殺他們家所有現金流的風險。到目前為止，他們發現假使搶先出擊，可以先為這個案子抵押位於加州的工作室，從而省下移動的開銷，於是勞夫與他的團隊正式提出對抗大富翁的資料。兩款敵對桌遊的法律戰正式展開。

沒過多久，帕克兄弟便要求勞夫進行宣誓作證。確保勞夫所做的一切證言皆基於事實，儘管如此，魯賓仍警告他要小心狡猾的問題。帕克兄弟的律師可能會試著陷他口實，讓他說出一些對反大富翁不利的證詞。勞夫吞了一口口水，開始意識到他接下來即將面臨的狀況。

＊　＊　＊　＊　＊

帕克兄弟辯護律師羅伯特・達給特（Robert Daggett，不確定是否與早期大富翁玩家皮特

與詹姆斯・達給特有無親戚關係）的訴訟戰術，強悍到讓他博得了鬥牛犬（Bulldog）的外

號。達給特這位看起來富有教養、有著平均身高、酷愛好酒的圓胖男子，是波貝克、佛雷傑與

哈里遜（Brobeck, Phleger & Harrison）這間在舊金山與全國皆為最大與最強法律事務所之一的

明星律師。

到了反大富翁宣誓作證當天，達給特已胸有成竹。他的團隊中加入了歐里・豪伊斯（Ollie

Howes），這名律師便是撰寫寄給勞夫那封威脅信的人。在勞夫收到豪伊斯那充滿侵略性的來

信後，再看到本人時十分吃驚，豪伊斯的態度相當溫和有禮。帕克兄弟的律師團中還有通用磨

坊的辯護律師理查德・伯曼（Richard Berman）。甚至在他們尚未踏入會議室時，便有股壓力

如雲霧般籠罩所有人。就在一天前，豪伊斯與勞夫的代理律師才以書信與電話交鋒過。

勞夫發現自己在達給特簡樸但壯麗的辦公室中時，跟待在自己的家庭總部相比十分不自

在，且穿著整齊燙熨過的俐落西裝的三人律師帶給他一種咄咄逼人的感覺。此時的勞夫頭髮蓬

亂，身穿平常那件滿是皺折的襯衫。

他下定決心要表現得像是全然的自適，然而內心深處卻十分擔憂，他不只是擔心接下來的

作證。那天晚上，他得搭上飛往明尼蘇達的班機，他要在那裡與遊戲經銷商以及反大富翁的新

製造商會面。他原本計畫好要在作證結束後直接前往機場，但現在他懷疑作證要花多久時間才

會結束，且不知道會不會令他錯過班機。

在這間偌大的會議室中，勞夫坐在他那討人喜歡且圓滾滾的辯護律師赫伯·魯賓旁。巨大桌子的另一頭坐了一整排帕克兄弟的代理律師。勞夫舉起手，在擔任證人前先行宣誓。接著他拿出祕密武器：碎肝洋蔥三明治。當他打開包裝開始享用時，那股惡臭侵略了整個空間。其中也混雜了酸黃瓜與汽水的味道。

十二點四十五分作證開始，豪伊斯首先提問。在精神極度緊繃的情況下，勞夫很清楚一個不小心、一個前後不一，就能讓帕克兄弟的律師們在案子還沒開始審理前，就得到了摧毀他的所有素材。

勞夫開始描述他在舊金山州立大學（San Francisco State）持續了十二年的經濟學教授工作內容。不過沒過幾秒鐘豪伊斯便打斷他，並詢問他有關另一個雇主：反大富翁的事情。

勞夫告訴他這款遊戲是如何起頭的。他解釋說自己的妻子蘆絲擁有兒童心理學的背景，以及這個背景是如何用來幫助他開發這款遊戲的檢驗方式。他也說明設立反大富翁基金會的計畫，還說到創造這款遊戲之前，他完全沒有遊戲產業的相關營銷經驗。他提到自己那個反大富翁助理小組，對於他們根源於非傳統方式的想法感到高興。「這是一個年輕的小組。」他總結道。

接著豪伊斯詢問勞夫有關電算機產業協會的事。勞夫在它們其中一本刊物下了廣告。這

個協會也接一些遊戲的訂單並在它們的時事報導中寫些反大富翁的消息。「他們知道了這款遊戲後，」勞夫說，「覺得這就是那種相當適合用於讓美國大眾從邪惡壟斷主義中覺醒的遊戲。」

這是達給特、豪伊斯以及伯曼那天從勞夫大口中所聽到左翼政治抨擊的第一槍。

這名教授繼續陳述一開始反大富翁的銷售非常亮眼，他差不多在一天之內就把首批生產的量都賣光了。就算他後來遇到了產能障礙，他仍然一直預期能夠賣出更多遊戲。「確實，我們在某些地方確實遇到了阻礙。我不知道法律條款是什麼，這份干擾顯然是通用磨坊趣味集團（General Mills Fun Group）的人所造成的。」他對此做出詳細說明。

勞夫還提到一個紐約遊戲採購的名字，說他曾聽過對方與其他類似遭遇的人說過，帕克兄弟威脅他們，說反大富翁可能會涉入一些法律上的問題。

「我記得在某次談話時，我問過（那位遊戲採購）跟你現在問我的相同問題，」勞夫說，「這是在他試圖要找出更多為何他的遊戲會遭遇到這些暫時性問題時發生的事。「但對方回說他不想再討論下去，因為他很害怕之後會遭到騷擾。」

「有任何帕克兄弟的人跟他接觸過嗎？」豪伊斯問道。

「我不清楚，」勞夫說，「不過他對我透露出他很害怕，而且害怕向其他人吐露出任何名字。」

「他是怎麼透露出自己很害怕的？」

「他很害怕，」勞夫說，「因為大家跟他說了某些這個產業曾經發生過的事，而他害怕若是他向我吐露的證據能夠上溯至他發表了某些這類資訊，那他便有可能會跟某些跟他有交易往來的人發生些麻煩事。你看得出來，我很害怕，當一個產業形成壟斷，便很容易啟動這類氣氛。」

帕克兄弟的代理律師現在已經花了兩個小時在盤問上，而勞夫還有很多時間讓他安然搭上前往明尼蘇達的班機。肝臟的刺鼻氣味仍舊在空中蔓延。

宣誓作證期間某些時刻，通用磨坊的商標律師伯曼在他的旋轉椅上伸著懶腰，眼尖的勞夫看到他口袋中露出頭的飛機票。它跟勞夫手上這張顏色特殊的機票長得一模一樣，他也很清楚伯曼有數不清的理由訂了同一班前往明尼蘇達的飛機，他們公司的總部便設在那裡。勞夫最不希望發生的，就是跟他對手的律師搭上同一架班機，更重要的是，他不希望這個男人嗅出他的新遊戲製造商是曼凱托企業（Mankato Corporation），這間公司是少數設在明尼亞波利斯（Minneapolis）周邊的遊戲製作者之一。魯賓先前已經警告過他不要透露製造商的名字，他害怕通用磨坊會對曼凱托施加壓力，要他們別生產這款遊戲。

經過短暫休息後，勞夫焦急地回到他的座位，不確定該怎麼處理他迫在眉睫的班機。他跟豪伊斯說他是怎麼看待那封威脅信的。「那使我想起那群難以控制的學生。」勞夫說，並對在像是柏克萊大學以及舊金山州立大學校園中發生的政治騷動表示認同。他補充道，「現在我見

到你本人了，我不明白你是怎麼寫出那些文字的，因為你知道的，你帶給我妻子莫大的苦悶，舉例來說，就像是那封信。那是一封，非常、非常具有威脅性的信件。」

手舞足蹈的審問持續進行，進入了第三與第四個小時。然後又是另一次休息時間，這段期間勞夫衝去他的車上拿了一份早期版本的反大富翁：打擊托拉斯，帕克兄弟的律師想看看它的樣子。接著勞夫告訴對方的代理律師，他認為大富翁「除去它那有點過度瘋狂的價值不看的話，是一款不錯的遊戲。」

在訴訟持續進行的過程中，勞夫那喧鬧而歡樂的聲調開始激怒了帕克兄弟的律師團。

「我注意到了，」豪伊斯在檢視反大富翁遊戲圖時說道，「你在這次訊問的過程中一直保持微笑，這確實不算什麼惱人的事，不過我想知道為何你標示了——」他指著遊戲圖上的某個空位，「這個地方蠻具娛樂性的。那是因為這個地方提到了『厭倦了海濱道的商業巨頭，以及賓夕法尼亞大道的矮胖貓科動物』嗎？」

這些文字就寫在那塊空位。

「沒錯，」勞夫笑著說道，「我認為這樣寫確實蠻有娛樂性的。」

「你明白『海濱道的商業巨頭』這幾個字代表的意思嗎？」

「海濱道的商業巨頭。」勞夫說，「我明白，嗯，你知道，在壟斷當道的時期，人們——」

「而且『海濱道』是在大富翁中使用的術語。」豪伊斯回道。

「好吧，這其中有些關連。我認為啊，你知道的，那些抱持壟斷主義的人會發展出土地壟斷，並欺騙消費者。」

「那我們可以來說說看『賓夕法尼亞大道』是如何在你腦海中浮現出來的嗎？」

「嗯，我想了好一陣子，」談到他的反大富翁遊戲圖時，勞夫說道，「我想這個典故相當詼諧有趣。我認為那句話是在說明有一群肥貓，而牠們顯然似乎涉入了，或者至少這其中有我們國家的肥貓領導者們涉入其中，而非——」

豪伊斯打斷他的話。「所以遊戲圖上提到的『賓夕法尼亞大道』，你的意思是在華盛頓特區，並且與大富翁遊戲圖完全無關？」

「是的、是的。華盛頓特區，賓夕法尼亞大道，」勞夫說，「就白宮那邊。」

這段交鋒讓勞夫加強了一些信心，然而他內心仍然不斷的在顫抖。他認為自己開始克服帕克兄弟律師團的壓力了。不過他並沒忘記魯賓曾告訴他——只要一個小疏忽，整個案子就可能會變得一團亂。

五小時、六小時。時間來到第七個小時。距離勞夫那班與理查德・伯曼共乘的尷尬班機起飛時間越來越近了。不過在休息時間時，勞夫打了幾通電話將班機調整為那天晚上較晚起飛的班次。勞夫震驚於自己的慎謀能斷，且很高興自己剛剛有帶三明治來吃。晚餐時間悄悄來到，但又過去了。

等到律師們終於訊問完畢時，已經是晚上八點四十五分——這場證詞審問花了足足有八個小時。與帕克兄弟的第一場仗打完後，他覺得有些身心俱疲但有種獲勝的感覺，隨後勞夫便直奔機場前進明尼蘇達。

* * * * *

過了一陣子後，勞夫正在研讀著資料，身旁到處都是文件以及反大富翁的盒子，煩惱著這個案子不知會怎麼演變。接著他那極為貪婪的閱讀者兒子馬克突然衝進他的房間。

「我找到了這個！」他興奮地大喊。

在馬克小小的手中有一本書，封面上畫了一個洋娃娃、一隻泰迪熊和大富翁的遊戲圖。這本書的書名是《一款玩具的誕生》（A Toy Is Born），作者為馬文·凱兒（Marvin Kaye）。出版年份為一九七三年，這本書應該是勞夫在蒐集玩具與遊戲產業的研究資料時來到安斯帕赫家的。

「爸爸！」馬克說，「查爾斯·達洛沒有發明大富翁。是一位女士發明的！」

勞夫站了起來。

馬克將書遞給勞夫並指著第三章的某個段落，「在彩虹之上無需通過起點。」上面寫著：

「大富翁的創造者一般來說都指向查爾斯·B·達洛，不過遊戲歷史學家提出了地主遊戲，這是一九〇四年時由莉姬·J·瑪吉申請專利，並具備可購買地產，包含了公共公園格角落這個相應於大富翁的『自由停車格』以及『前進至監獄格』等特色。顯而易見的，達洛是在瑪吉遊戲的模版上增加了數種新的元素。」

從這段開始，書中繼續講述查爾斯·達洛那段大家耳熟能詳的故事。並沒有進一步繼續提及莉姬·瑪吉。

勞夫簡直不敢相信。莉姬·瑪吉是何許人物？而且一九〇四年？這比達洛那一九三五年的專利要早了許多許多年啊。

接著，勞夫的電話響起，傳來了一則悲慘的消息。他那四十三歲的律師赫伯·魯賓，剛剛因嚴重中風過世。

* * * * *

在震驚與傷痛下，勞夫再次與他的律師們約在華倫、魯賓、布魯克與齊克寧律師事務所會面。約翰·德羅傑這位被邀請進來負責他案件中反托拉斯部分的律師，現在成為他的主要庭審

律師。

　　兩人很快便一拍即合，而且勞夫也相當欣賞德羅傑那作為離群野獸的驕傲歷史。在成為一名律師前，德羅傑曾在一九四〇年代中期於美國陸軍服役，並於一九四六年光榮退伍，不過陸軍徵招他參與韓戰（Korean War）時，他拒絕前往。後來便因逃避徵兵而坐了一年半的牢，在獄中自學法律。他也在猶他大學（University of Utah）和史丹福大學（Stanford University）修讀了幾堂法律課程，出獄後通過加州律師資格考試。搬到灣區後，遇見了他未來的妻子喬安娜，兩人開了間名為布萊頓特急（Brighton Express）的餐廳，並成為許多名人，像是珍妮絲・賈普林（Janis Joplin）、蘭尼・布魯斯（Lenny Bruce）、克里斯多福・伊舍伍（Christopher Isherwood）時常光顧的名店。然而，或許這間餐廳裡最知名的東西，是喬安娜的點心創作：泥巴派。

　　德羅傑熱愛自由主義的訴訟事由並信奉著反壟斷，他把這兩者既當成遊戲，也視為其法律上的使命。「我以人性本惡這個想法著手，」他說，「問題只在於如何證明。」他建議現在採用雙主線進攻。首先是「骯髒的手」爭論——假使他能證明帕克兄弟是以詐欺手法取得了商標，那麼這個名字就會被視為不好的存在。不過這項爭論對雙方來說似乎都會是場長期奮戰，畢竟在法庭上很難證實這件事。

德羅傑的第二線攻勢比較有前景。人們無法為已進入公有領域的任何東西註冊商標，因此假使他和勞夫能夠證明大富翁在一九三五年申請專利之前就已經被廣泛的遊玩著，那對方最好能有個好說法。赫伯・魯賓在他不合時宜的過世前，就開始調查這款遊戲的起源了，不過調查尚未完成。勞夫與德羅傑不知道是否有可能追溯至這款遊戲的整個歷史，特別是查爾斯・達洛已過世多年，不過他們還是決定要試著查到底。

作為一名經濟學家，勞夫十分了解反托拉斯議題的機制，他的反大富翁遊戲的勝算很大。不過他並非律師，而他很快就意識到假使他跟得上這場反大富翁訴訟的步調，就能讓自己搖身一變成為一名執行助理律師（de facto paralegal）了。因此儘管面臨開庭最後期限、家庭壓力、教授的工作，以及啟動一個剛起步的事業，勞夫還是替自己上了一堂商標法速成班。

商標法律師會使用通用化（genericide）來說明一個產品名稱變得太過成功而失去其商標並在英語採納成為通用單字的狀況。就勞夫所學到的，這是一種某項東西變得太過熱門而造成的非刻意且負面的結果。像是阿斯匹靈（aspirin）、海洛因（heroin）、拜耳（Bayer）、電扶梯（escalator，這個單字曾經屬於歐提斯公司〔Otis〕）這類單字都是商標法律師在講述產品名稱因為被大眾過於廣泛的使用而失去其商標時會提出的警世傳說。其他例子還包含了煤油（kerosene）、拉鍊（zipper）、溜溜球（yo-yo）以及膳魔師（thermos）。通用化定義光譜的另一端則是具有獨特性的品牌，其產品只可能由一間公司製造，並將權

利完整歸因於此公司。法庭慣例則視這項產品的通用／獨特性光譜偏向哪一端。在獨特性商標中，法官也會以這項商標有多強或多弱來決定。有時候，假使法官觀察一項商標時感覺它是偏弱的，其他品牌名稱便可能與它相似，但仍然不會被判定侵權。

當公司的決策人士發現其商標權利受到危害，有時會進行還擊。像是邦迪（Band-Aid）的製造商最終還是在電視標語中為其產品名加上了「牌」字，因此標語便成了，「我與邦迪牌孟不離焦，只因邦迪與我焦不離孟。」同樣的作為也發生在保護舒潔（Kleenex）作為特定品牌的衛生紙，以及全錄（Xerox）作為一種製作照片複印的獨特方式上。

勞夫持續嘗試要販售他的反大富翁遊戲。不過他在教授的角色、家庭的義務，以及與反大富翁相關的頻繁旅行——包含長途飛行、破舊旅館以及不健康的食物，讓他精疲力盡。自從他與帕克兄弟的官司開打後，遊戲銷售量也呈直線下滑，會有這樣的發展，他懷疑是帕克兄弟威脅可能會協助銷售的遊戲經銷商與商家所造成。在短短的幾個月內，勞夫見證了他的遊戲爆炸性的成功、通用磨坊寄來的那封帶有威脅性的法律聲明、他的代理律師猝死、一大疊法務費帳單，以及幾乎可說是無法取勝的法律訴訟。

＊　＊　＊　＊　＊

在一九七四年八月二十日這個炎熱的早晨，勞夫前往波特蘭市奧瑞岡郡的電視台，他希望能為反大富翁爭取到更多的支持者。不到兩個星期前，尼克森辭去了美國總統的職位，勞夫理解到尼克森的垮台，同時也伴隨著民眾對越戰的幻想正式破滅，這會導致他那款反政府體制遊戲銷售量的提升。

進入電視台攝影棚後，勞夫的額頭不斷冒汗，他敘述自己和家人是如何創造出反大富翁的始末。他提到這款遊戲是用來解說一九七〇年代的景況，那個年代世界上到處都是壟斷主義者張牙舞爪的橫行霸道，他認為當時的反托拉斯法太過弱小，雪曼與克萊頓反托拉斯法最原始的抱負蒙塵，聯邦貿易委員會法則形同虛設。

講完後，節目主持人開放觀眾熱線。勞夫身穿他那套滿是皺折的招牌西裝，比尋常時刻在攝影棚燈光照耀下出汗更加嚴重。

一名年長女士進線，她自稱是史蒂文森女士。她說自己不能理解為何帕克兄弟要為了反大富翁騷擾勞夫。她有一個朋友，早在經濟大蕭條發生許久前，就跟她朋友的朋友以及家人遊玩大富翁了。無論何時，只要對話中出現查爾斯·達洛的名字，喬安娜就會大發雷霆，史蒂文森女士說道。

勞夫非常仔細地聆聽進線觀眾說的話。不過當她說話時，節目主持人傳給他一張紙條，上面用偌大的粗體字警告他不要在節目播出時回應，以防遭到密謀構陷毀謗的可能性。

達洛並未發明這款遊戲，史蒂文森女士繼續說道。他是偷來的。她的朋友喬安娜是在貴格會的圈子中長大的，知道得更多。

勞夫瞬時感受到混合了困惑、震驚與希望的情緒。當他與家人剛剛來到紐約市時，貴格友在協助他與家人上扮演了重要的角色，當時他們也幫助了許多人，不過他們跟大富翁會有什麼關連呢？

勞夫請求史蒂文森女士留在線上，這樣一來錄完節目後勞夫可以再問她更多問題。下節目後，除了剛剛已經說過的訊息外，她並沒什麼東西可再補充。她不知道喬安娜的姓氏、沒有地址、沒有電話號碼。她們也沒再聯絡了，更不知道這些年來喬安娜的去向。

然而，她向勞夫提供了一條重要線索。她告訴勞夫，喬安娜曾在一九四〇年代於紐約大學攻讀工程學。

以那個年代對女性的態度，勞夫懷疑史蒂文森女士的記憶是否有誤。一九四〇年代於紐約大學似乎不太可能允許一名女性進入其工程學學程。不過致電學校後，他得知這間學校確實曾在第二次世界大戰期間缺少男性的狀態下，錄取女性入校研讀航太工程課程。

勞夫問說大學的資料庫中有沒有可能還留有喬安娜的資料。線上的研究員說他們大學並未留存那個時候的女性航太工程學生的資料。

勞夫去紐約公共圖書館查找航空期刊，希望那一大堆關於推進器、活塞與飛機的學術出版

品中，會突然看到喬安娜的名字出現其中。

什麼也沒。

接下來，他想到可以試試看在紐約地區營運的直升機公司。其中有間公司位於紐澤西。他立即拿起電話撥號。

電話另一頭有個人說喬安娜曾在這間公司工作。勞夫相當震驚與開心，立刻乞求能得到她的聯絡資訊，不然有她的姓氏也好。不過那個男子說當時他對喬安娜有印象，但他沒有她的聯絡資訊，也不記得她的姓氏了。

很高興知道她確實存在，勞夫在掛上電話時這樣想，不過現在距離找到她或是了解她可能知道或不知道關於大富翁的事情還很遙遠。現在證明了尋找這款遊戲早期的玩家是一件棘手、耗費心力且徒勞無功的努力。此刻他走到了死路。

陷入困境的反大富翁團隊付出雙倍努力試圖找出其他曾經玩過這款遊戲的年長玩家。德羅傑建議在《基督科學箴言報》（Christian Science Monitor）放一個分類廣告，說我們正在尋找這款遊戲於一九三五年之前起源的相關資訊。這樣做就等同於大海撈針，但值得一試。

德羅傑下了廣告，接下來他們只能等待，德羅傑只抱著一絲絲希望。

他們好不容易熬過了幾個星期，卻沒有任何消息。真的有人看到那篇廣告嗎？有任何早期大富翁玩家現在仍然健在嗎？

＊　＊　＊　＊　＊

這個時候，勞夫與他的法律團隊發現了一些有趣的東西。反大富翁並非第一款被帕克兄弟鎖定的遊戲。在檢視過魯賓從法院書記官那邊得來的資料後，勞夫得知帕克兄弟一直都會寄信給其他金融主題桌遊製造商，控訴他們侵犯了大富翁的商標權。就實際案例來看，他們的行為可回溯至一九三〇年代。

帕克兄弟曾寄信給一間名為特蘭塞格蘭（Transogram）的公司，他們販售了一款名為「大事業」（Big Business）的遊戲。很快的這款遊戲就從市場上消失。後來他們也寄信給「大性翁」（Sexopoly）的製作者，還有「太空大富翁」（Space Monopoly）、「黑色大富翁」（Black Monopoly）以及「大神翁」（Theopoly），這款遊戲是由牧師設計的。全部遊戲都因為帕克兄弟提出的要求而停止使用上述名稱。帕克兄弟也對佛羅里達州一個名為「帕克區」（Park Place）的房地產建案提出異議，並否絕了某個奧瑞岡商人希望能將一個綜合公寓取名為「馬文花園」的請求。

魯賓逝世前曾發掘出一九三六年帕克兄弟控告德州人盧迪‧寇普蘭的案子，不過從未深入研究。這份檔案就這樣被放在一旁，跟他其他未完成的事務放在一起。德羅傑重新取出檔案並閱讀通貨膨脹遊戲一案。他和勞夫兩人都對此案與他們目前的案情有如此怪誕的相似之處感到

震驚。

夸夸其談且充滿活力的寇普蘭，起初是以指控達洛並非大富翁的發明人，作為對帕克兄弟法律威脅的回應，他說，這款遊戲多年前便已進入公有領域了。他的通貨膨脹遊戲特色為擁有新政高速公路（New Deal Highway）、華爾街與國家復興局（National Recovery Administration）等格子。玩家能在地產上搭建小屋與公寓，並且能在角子老虎處攢聚大量金錢。然而，無論誰踏上了這個點，若贏錢的話就得支付二五％的稅給遊戲的金庫。總而言之，這款遊戲與大富翁確實有異曲同工之處。

當他們閱讀法庭資料時，德羅傑與勞夫得知寇普蘭曾傳喚一九三五年，也就是達洛申請專利前接觸過這款遊戲的證人。文件中列出了證人名單。反大富翁團隊找到他們的羅塞塔石碑（Rosetta stone）了！

他們知道現在該做什麼了：循線找出所有涉入寇普蘭一案的玩家。希望這些玩家能夠作證他們曾在帕克兄弟發行前便玩過大富翁。

勞夫與德羅傑也在通貨膨脹案例資料中找到了其他關鍵文件。有一份相關專利清單，其中包含了「瑪吉一九〇四」以及「菲利普斯一九二四」兩個標籤──勞夫意識到這兩個名字曾在他兒子非常興奮地拿給他的那本小紅書中看過。了解到專利資料很容易搜尋後，他立刻就去搜尋這兩個名字，並發現一九〇四與一九二四年地主遊戲的專利。看著莉姬・瑪吉遊戲圖的圖

像，勞夫感覺就好像有隻手從另一個時空伸向他。莉姬這樣沒沒無聞的過世到現在已經超過二十五個年頭了，不過她用遊戲對抗壟斷主義者的精神不滅。從這份精神與她的專利出發，勞夫奮力將她一直以來試圖要說出的話語確實的拼湊起來。

＊　＊　＊　＊　＊

反大富翁一案開始受到媒體關注，特別是在灣區，有許多深感同情的激進派份子都站在他們的桌遊英雄背後表達支持。專欄作家們對於大富翁對決反大富翁的故事毫無抵抗力，馬上就將之渲染為小公司與大企業之間的戰爭；西岸對決東岸；新與舊的對抗。

勞夫的兒子馬克與威廉也積極投入這次的審訊。兩人在學術知識上極為貪婪的嗜好都與其父母極為相似，且也能從充滿書卷氣的法律玩笑以及浪潮般的律師與記者們在他們位於凱斯大道上的房子來來去去中獲得樂趣。在兩個小孩的眼中，他們的父親成了《丁丁歷險記》（*The Adventures of Tintin*，內容是講述一名比利時記者在全世界破解神祕案件的故事）這種在書本與漫畫中的英雄的真人版。勞夫也讓他的兒子們參與反大富翁在法律與媒體策略的戰術制定。

然而，安斯帕赫家的小孩在學校偶而還是會因為與大家喜愛的品牌對抗而遭到嘲笑。蘆絲與勞夫將通用磨坊的麥片從他們家的櫥櫃上下架，而他們那不斷攀升的法務費帳單就掛在廚

房，這是他們全家目前最擔憂的事。

在反大富翁的抗爭持續進行的同時，蘆絲開始感覺到有些不對勁。她總是感到疲憊，馬克與威廉在玩耍時，她常常就在沙發上打盹或乾脆去床上小睡。有時她的手臂會失去知覺，無論當時手上拿著什麼常常都會掉到地上，因此她買了許多塑膠餐盤好減輕她不斷砸碎盤子的恥辱感。最詭異的是當她將腳踩在地上時，完全無法感受到地面的觸感。她才三十出頭而且一直都很健康也充滿能量。究竟是哪裡出了錯呢？

蘆絲保證她會堅定地支持勞夫的事業，也會繼續擔任反大富翁公司的祕書與會計，並同時照顧孩子，不過蘆絲與勞夫都很擔心她的健康狀況。這對夫婦看了許多不同的醫師並探索各式各樣可能的診斷與療程，包括了催眠治療，很擔心她的健康狀況很快就會成為反大富翁這件案子中他們家擔憂名單上的其中一條。

進行這個案件的過程中，德羅傑與勞夫成功追查到了丹尼爾·雷曼。他已從廣告業退休，目前住在加州帕薩迪納（Pasadena）充滿陽光的郊區上。

這款個人化遊戲版本中，所有街區都是以種族來區隔：歐萊禮大道（O'Leary Avenue）、地蘭西街（Delancey Street）與馬奎爾街（Maguire Street），每條街上都有個幸運草作標誌，每塊地售價一百四十元；柯恩大道（Cohen Boulevard）、愛普斯坦路（Epstein Road）以及高德

堡廣場（Goldberg Square）則是以大衛之星（Star of David）作為標誌，每塊地售價八十元。

兩塊最便宜的地產為回頭路與盧比村（Rubeville），就算加上一個附屬建築物，每塊地也僅要價五十元；美國電力（American Power）以及光與聯合天然氣國際（Light and United Gas International）每塊要價七十五元。地圖每一排最中間是鐵路格：紐約中央鐵路（New York Central）、賓夕法尼亞、南太平洋（Southern Pacific）以及聖塔菲（Santa Fe）。

雷曼告訴勞夫與德羅傑金融遊戲早期的歷史。接著他翻看了一下數十年前寫就的規則書。他原本打算將這套規則用在金融遊戲上，不過事實上這些規則是他威廉斯大學兄弟會友圖恩兄弟，將他們玩了許多年的大富翁規則傳授給他的。勞夫問說有沒有可能跟圖恩兄弟聊聊，雷曼說他可以幫忙牽線。他們仍然保持聯絡，且路易・圖恩有一次曾寄給雷曼一份從航空雜誌上節錄下來，關於達洛的報導。他們「忘記提到，當達洛先生過世時，他正忙著在發明輪子呢。」圖恩另外附上的信中這樣寫道。

雷曼也告訴勞夫，經濟學者與教育家史考特・尼爾寧早期也曾玩過大富翁。勞夫感到十分震驚，他曾聽聞過尼爾寧那知名的學術自由事件，且熟知他身為激進份子的作為。

接著勞夫問了一個關鍵的問題：雷曼剛開始玩這款遊戲時，他和同伴們是否稱它為「大富翁」？這樣便能為「大富翁」這個名稱已進入公共領域作為佐證，對於勞夫的案子，關鍵在於它成為通用字的時間早於達洛申請專利的一九三五年。假若它一直都是通用字，那麼勞夫便

可在庭上提出辯論，即帕克兄弟一開始就不得受取商標，並且在法律上沒有控訴勞夫使用「反大富翁」一字的要因。

「當時每個人提到這款遊戲時，都叫它大富翁，沒別的名字。」雷曼說道。

在某些方面，雷曼與達洛的舉動差別並不大。兩人都曾見過一款熱門的遊戲、遊玩過、並在市場上販售。不過雷曼從未提出專利申請，也從未宣稱他發明了這款遊戲。但達洛做了。

雷曼同意在反大富翁一案中作證。他站在自家草坪上，當勞夫按下他那台全新的拍立得SX-70照相機快門時，他將金融遊戲的遊戲圖舉至胸前，勞夫那不斷增加的反大富翁證據儲藏庫又新增了一張照片。

* * * * *

最終，勞夫與德羅傑收到了基督科學箴言報廣告那邊的回覆信。透過這些回覆以及盧迪·寇普蘭的玩家名單，他們知道了大富翁遊戲一度在東北部，包括紐約市內的哥倫比亞大學某些最具影響力的知識分子之間廣為流傳。

勞夫飛到東部與一位名叫愛麗絲·米歇爾（Alice Mitchell）的女士會面，她跟勞夫傾訴關

於她丈夫喬治的事；他們曾玩過大富翁；而且這遊戲是喬治在哥倫比亞大學的同事，也就是知

名經濟學家雷克福・塔格維爾教他玩的。勞夫詢問愛麗絲是否還留有那份自製的原始遊戲圖。

她製作了一塊大小近似牌桌的布，除了有個角落上的「約翰・霍普金斯大學研究生俱樂部」

（Johns Hopkins University Graduate Student's Club）字樣外，上面幾乎全被她塗滿了。愛麗絲同

意在立誓的情況下作證她曾在達洛生產大富翁前就玩過這款遊戲。

接著勞夫與盧絲・瑞佛聯繫。她曾於幾週前在基督科學箴言報上看到勞夫刊登的廣告，不

過在與勞夫聯絡前，她的朋友陶蒂・哈維，也就是那個曾經看過她母親魯斯在大西洋城畫過許

多大富翁遊戲桌，現在已經長大成人的小女孩有先推了她一把。隨後，盧絲・瑞佛會將他引薦

給陶蒂、陶蒂的父親西里爾以及她的嫂子陶樂絲・瑞佛，也就是那名在遊戲地產上標上價錢的

房地產經紀人傑西・瑞佛的遺孀。

盧絲也向勞夫展示了她那個陳舊的油布製遊戲圖。當她取出遊戲圖時，勞夫簡直不敢相

信。這份遊戲圖簡直就跟前幾年那個命定的夜晚，勞夫和他家人一同遊玩的大富翁遊戲圖幾乎

一模一樣。上色的群組幾乎完全一樣，大西洋城的地產名稱也完全相同。盧絲指著遊戲圖上的

某個格子並笑了出來。馬溫花園應該要是「溫」，跟實際存在的拼法相同——查爾斯・達洛和

帕克兄弟拼錯了。

勞夫詢問盧絲是否認識一名曾在飛機公司工作過，名為喬安娜的女性？

「認識，」盧絲回道。「是我的姪女喬安娜。」喬安娜・瑞佛・麥肯（Joanna Raiford McKain）。

勞夫的心差點跳了出來。他終於找到她了！喬安娜就住在距離她母親幾條街遠的地方。

盧絲又給了勞夫一個建議。

「你應該跟查爾思・陶德聊聊。」她說。

第十一章　安斯帕赫將所有線索連了起來

「所有古早的歷史，正如同有名智者所言，是受到眾人認可的寓言。」

——伏爾泰（Voltaire）

一九七〇年代中期，當反大富翁的審訊漸漸受到眾人注目後，帕克兄弟就這個案子公開做出簡短的評論。羅伯特・達給特繼續代表這間公司告訴記者，他能夠證明勞夫選擇這個名字是為了利用大富翁的商標，因為當勞夫的遊戲還叫做打擊托拉斯時，銷量是慘不忍睹。在達給特的評論中，他將勞夫塑造為不切實際的機會主義者、一名想從美國的象徵上撈錢的失心瘋左翼教授。

但勞夫實在太過忙碌於追蹤早期的大富翁玩家，沒有特別去注意對手的評論。他獲得的證詞都很有幫助，不過問題仍然存在。直至此刻，他真正擁有的不過就是一大群年長的人在很久

很久之前花了很多時間玩手作桌遊的記憶。他需要的是能一刀斃命直指大富翁起源的敘述。獵捕證人活動繼續進行。

同一時間，早期大富翁玩家宣誓證詞也要開始採證，而且要非常小心的採證才行。勞夫告訴可能的證人，他想要聽到關於大富翁的起源，但要避免提及大富翁的製造者試圖要讓他倒閉，甚至連提到反大富翁都有很大的風險，他可能會因此被指控誤導證人，在這樣的情況下，證人的證詞將不予採信。

採取年長貴格會玩家的證詞時少不了一些尷尬的時刻。雙方律師都需要到場，意味著案件上的對手們得一起旅行，且在違背其個人意志的情況下共度相當長的一段時間。通常，這些人代表著是勞夫、約翰‧德羅傑、帕克兄弟的律師歐里‧豪伊斯以及一名他們從未見過的法院書記官，就算他們各自都在密謀著要如何在法庭上摧毀對方，但在這種時候所有人還是得塞進同一輛車裡。要完成一次採證得經過一連串的程序，通常包含了勞夫得先以電話通知，接著是一趟搜索之旅看看那個人是否能夠作為好的證人，再來他和律師便會一同前往以採取宣誓證詞。

盧絲‧瑞佛幫勞夫和她那老貴格會友，退休教師西里爾‧哈維搭上線。西里爾的妻子魯斯前段日子過世了，而西里爾同意作證。在一九七五年，從他在大西洋城家中那些喧囂的大富翁派對夜晚過了四十五年後，他和他的女兒陶蒂，和勞夫、德羅傑、豪伊斯以及一名法院書記官，一同坐在位於紐澤西哈登菲爾德（Haddonfield）的家中。

一開始對西里爾‧哈維提問時，德羅傑在問題中是用「房地產交易遊戲」來描述這款遊戲，他深知假使直接以大富翁這個名稱提問，就可能被視為引導式提問。豪伊斯聽到後，立刻跳出來問哈維他是否理解「房地產交易遊戲」代表的意思。

「是的，我猜是這樣沒錯，」哈維說道，「喔，真的沒錯。他得用這個方式提問。」

每個人都好奇的等待這位長者的答案。勞夫或德羅傑會犯下誤導證人的罪行嗎？

「為何他得用這種方式提問呢？」豪伊斯問道。

「好吧，」哈維說，「我只是亂開玩笑罷了。我的意思是，他不能隨便起個頭就使用那個字。」

「他這樣告訴你的嗎？」豪伊斯接著問道。

「沒有，」哈維說。「我只是聽多了關於水門案的事，所以察覺到了一些……」

「水門案跟我們這次採證的內容毫無關連，」德羅傑插話。「不是嗎？」

採證的問題繼續進行。

「我不覺得那時提到水門案有什麼好訝異的，」哈維評論豪伊斯提問時說道。「與它相比，這個案子根本就微不足道。」

說也奇怪，德羅傑這時竟提他的對手緩頰。「唉，他只是考慮得比較周到罷了。畢竟我們今天都是來這裡賺薪水的。」

其中一名律師拿出了一份由納普電子公司發行的早期版本金融遊戲的遊戲圖。

「我過去從未見過類似這樣的東西。」哈維看了看遊戲圖後說。「看起來蠻有意思的。」

雙方人馬都試圖要使用金融遊戲的遊戲圖來詢問哈維，關於這份遊戲圖與他那大西洋城遊戲圖之間的差異。不過哈維已經不記得四十多年前玩過的那份遊戲之中的細節了。

＊　＊　＊　＊　＊

勞夫按照盧絲‧瑞佛的指引，循線找到了查爾思‧陶德。打電話給他讓勞夫覺得有些彆扭。有許多他試著尋找的可能證人，找到後不是過世了，不然就是無法回憶起太多過去玩大富翁時的景況。他也對於意外發生誤導證人的風險感到憂心——這種錯誤他特別不想犯在陶德身上。盧絲讓他相信陶德的證詞在這個案子中至關重要。

勞夫撥了陶德位於喬治亞州奧古斯塔市家中的電話，是由他的妻子奧莉薇接起的。她告訴勞夫，自從盧絲‧瑞佛跟他們提過勞夫對大富翁的由來相當有興趣時，他們就一直期待著這通電話。他們非常樂意與勞夫聊聊。

在前往陶德夫婦家途中，勞夫相當納悶，就如同他過去納悶的事情一樣，為何帕克兄弟要達洛去註冊大富翁的專利？很明顯達洛在他獨自販售遊戲的那兩年間，從未動過申請專利的念

頭，也沒想過要將「大富翁」作為商標註冊。再說達洛在帕克兄弟收購他的遊戲前，已經拿下了他那遊戲圖的著作權了。為什麼呢？這不合理。帕克兄弟有什麼理由需要達洛一定要拿下專利呢？

勞夫抵達陶德家悉心照料的十五層樓大廈，不確定這次會面會遭遇什麼事情。這對夫婦接待大家進入他們的客廳。

「現在請告訴我，」勞夫說道。「大富翁究竟發生了什麼事？」

陶德描述他是如何與同年玩伴伊瑟・達洛重逢，以及他如何教導她和她的丈夫遊玩這款遊戲。

勞夫詢問陶德，達洛是否至少能掛名大富翁的共同設計人呢。陶德回說，他的朋友什麼名字都不應該掛，他們把陶德的遊戲圖整個抄走。奧莉薇・陶德隨即站了起來，走到房間角落開始在一個古老的盒子中仔細翻找。她拿出了一個老姑娘（Old Maid）遊戲盒以及一張藍色油布，並將它們遞給勞夫。勞夫的心臟跳得飛快，接著他開始檢視它們。這就是陶德用來教導達洛家如何遊玩的遊戲組嗎？他問道。就是它。

實際看上去，陶德的遊戲圖與盧絲・瑞佛的遊戲圖相比，還要與商店架上擺放的，以及數百萬戶家中儲放的大富翁遊戲圖更為相像。它上面有大西洋城的街道名，以及「馬文花園」的錯誤拼字。達洛後來宣稱是自己搞砸了的部份，事實上是陶德犯的錯。而勞夫從德羅傑那邊

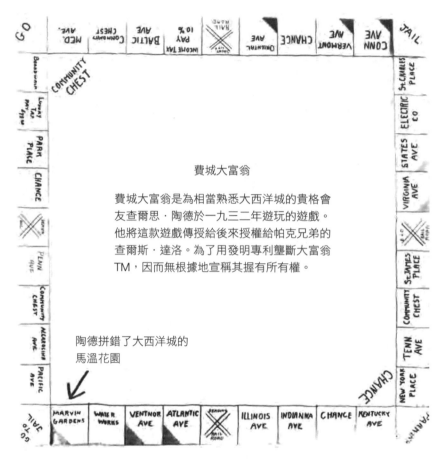

費城大富翁

費城大富翁是為相當熟悉大西洋城的貴格會
友查爾思·陶德於一九三二年遊玩的遊戲。
他將這款遊戲傳授給後來授權給帕克兄弟的
查爾斯·達洛。為了用發明專利壟斷大富翁
TM，因而無根據地宣稱其握有所有權。

陶德拼錯了大西洋城的
馬溫花園

一份查爾思·陶德一九三二年於費城遊玩的遊戲圖複製品。陶德教查爾斯·達洛遊
玩這款遊戲，後來達洛將它賣給了帕克兄弟。（安斯帕赫資料庫提供）

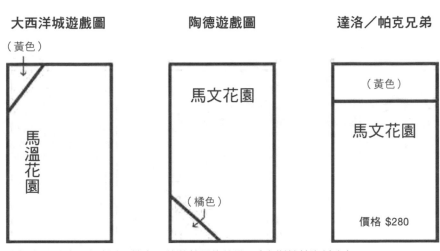

大西洋城遊戲圖　　　　**陶德遊戲圖**　　　　**達洛／帕克兄弟**

（黃色）

馬溫花園

馬文花園

（橘色）

（黃色）

馬文花園

價格 $280

比較大西洋城、陶德以及帕克兄弟遊戲圖的差異。（安斯帕赫資料庫）

得知，這項複製時造成的錯誤，會是證明剽竊的關鍵。

「難以置信。」當勞夫帶著敬畏檢視完老姑娘盒子的內容後說道。

陶德夫婦露出笑容。

盒子裡放了手刻房屋與旅館、機會卡、公眾福利箱卡，以及地產卡。圖上印有使用打字機字體的指示文字，像是「在海濱道上散散步」以及「支付訪視護士費用五元」。

現在勞夫不只找到與達洛的直接連結，也得到了達洛是如何取得這款實際上已進入公有領域遊戲的解釋。陶德家是貴格會友與左翼知識分子兩派大富翁玩家的橋樑，然後那位先生因為「發明」了這款遊戲而成為享譽國際的人物。在查爾思·陶德版的故事中，達洛並未創造大富翁——那是陶德雙手呈給他的。突然間，勞夫·安斯帕

赫與帕克兄弟這場對決，不再讓他感到這是一場必定失敗的努力了。

查爾思與奧莉薇同意進行宣誓證詞，這讓勞夫大大鬆了一口氣。

幾週後，勞夫與律師們聚集在陶德的公寓中。按下錄音鍵的同時，法院書記官也開始記錄。

查爾思‧陶德以沙啞的噪音，平實地說出他這段故事。他談到了用帆布製作的遊戲圖、使用蠟筆上色。「距離我遊玩那款遊戲，已經過了好久好久。」他說。

律師詢問陶德，他是否曾用「大富翁」以外的任何名字來稱呼這款遊戲？

「沒有，」他說，並補充說這款遊戲對達洛家來說，是款「徹徹底底的新東西」。「他們過去從未看過任何類似的遊戲，而且對它抱持著極大的興趣。」

當陶德看到面前那張上面寫著費城地名版本的大富翁時，他說他不認識這張遊戲圖。這款遊戲他唯一認識的版本，就是上面寫著大西洋城地名的那版。

勞夫詢問陶德他是否願意提交這張油布製遊戲圖作為證據，並在宣誓下說出他的故事。

陶德說這個機會他等了好多年了。

　　　＊　＊　＊　＊　＊　＊

在陶德與瑞佛的面談結束後，勞夫將他所知拼湊在一起。同時，蘆絲‧安斯帕赫的肌肉問題與疲勞更加嚴重了。她最終還是對勞夫說出她的擔憂，於是兩人便一起尋求醫療建議。有位醫生告訴她，這是單一病灶（single lesion），不過並非多重病灶或多發性硬化症，其實並不嚴重，不過另一名醫師說她得了多發性硬化症。當時此病症尚無權威性的診療方式，她的病情波動一天比一天大。有時候她覺得完全恢復了年輕與活力；有時候則連床都下不了。她很擔心能否好好照顧這個家、支援反大富翁這場聖戰，並且不能讓孩子們知道母親病情有多嚴重。

勞夫的焦點則放在當他繼續收到內含大富翁歷史核心故事的信件後，更顯激烈的審訊過程。反大富翁與大富翁的案件傳開來後，他也從許多早期玩家那裡得知，他們還記得年輕時曾在哥倫比亞大學、華頓商學院、密西根大學、哈佛大學與耶魯大學遊玩這款遊戲，同時也有那些一九二〇年代晚期住在紐約格林威治村的知識份子，曾玩過這款遊戲。

有一款哈佛大學法學院學生遊玩的遊戲圖，是從波士頓地方人士那裡得來的。另一個早期玩家寫道，「我一直都很清楚是史考特‧尼爾寧發明了這款遊戲，而且一直以來他都為了有人將它申請專利而煩惱。」勞夫傳喚了一對夫妻，這是他從法院書記官處聽來的，那位書記官不假思索地提到他的老闆曾玩過這款遊戲。帕克兄弟的代理律師眼睛直盯著那對夫婦，不過勞夫立刻跟進讓他們繼續說下去，事實證明這段證詞相當有幫助。這對夫婦確實跟許多住在紐約以及賓夕法尼亞的朋友一同遊玩過這款遊戲。但對勞夫來說，很不幸的這些朋友大部分都已經過

世了。

　　有一名玩家看到勞夫在耶魯校友雜誌（**Yale alumni magazine**）刊登的廣告後寫了封信，裡頭說道一九二〇年代早期，他曾在賓夕法尼亞州的雷丁市玩過大富翁，是某個人從普林斯頓（**Princeton**）帶來的。「這款遊戲的目的，是要展現資本主義制度的邪惡之處。」他這樣寫道，也提及了他跟其中一位曾在威廉斯大學兄弟會遊玩這款遊戲的雙胞胎路易・圖恩以前是朋友。勞夫馬上就發現他得跟路易・圖恩聯絡才行，丹尼爾・雷曼也曾

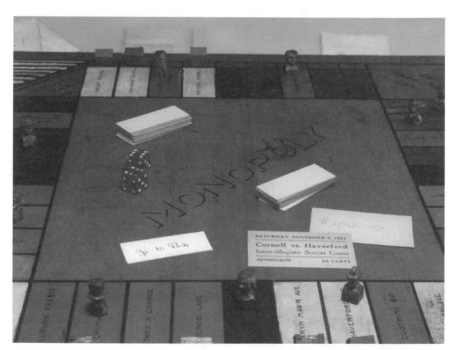

這款早期的大富翁版本，將美國總統以及大學名稱，像是康乃爾與哈佛都收錄在其卡片組之中。（麥爾坎・G・霍爾科姆〔Malcolm G. Holcombe〕提供）

提過這個名字。

勞夫再次飛至東部。他與不再是個神祕人物的喬安娜、她的丈夫以及陶樂絲‧瑞佛共進晚餐。從他們的對話中，勞夫推斷這款遊戲應該是早在一九二九年聖誕節便傳至大西洋城，差不多是那場災難性的故事大崩盤後不久。他在《大西洋城報》（Atlantic City Press）下了廣告，並拜訪大西洋城友誼學校，這棟小型建築物連結了許多早期貴格會大富翁玩家。

接著他飛往賓夕法尼亞州的雷丁市，追查在達落尚未將遊戲賣給帕克兄弟前，曾在派特森與懷特印製生產首批遊戲的印刷廠工作的工人。接著到雷丁市近郊拜訪路易‧圖恩。圖恩兄弟的老朋友保羅‧夏克也加入這場談話。他們告訴勞夫，他們在一九一六至三五年間大量的遊玩著一款叫做大富翁的遊戲。

勞夫簡直不敢相信——一九一六年比達洛克申請專利要早了近二十年，也比大西洋城貴格會友遊玩這款遊戲要早了十幾年。越是持續搜尋資料，勞夫就越將時間往前推進。

夏克告訴勞夫他的表兄弟曾複製了一份某人於一九一六年從賓夕法尼亞大學帶至雷丁市的大富翁遊戲圖。接著他打開一張遊戲圖。上面並未印上「大富翁」字樣，不過它與帕克兄弟的版本同樣擁有繞行遊戲圖的路徑，實際上看起來就是同一個遊戲圖。其中包含許多莉姬作為喬治主義者的指涉：喬治街，以及向位於阿拉巴馬州一處與雅頓相似的單一稅殖民地致敬的費爾霍普大道。上面也有紐約地標像是華爾街、麥迪遜廣場、包厘街、百老匯以及第五大道。

路易・圖恩告訴勞夫，他並不清楚這款遊戲的起源。不過他記得帕克兄弟的負責人羅伯特・巴頓數十年前曾來拜訪他，詢問有沒有可能收購他手上的遊戲圖。圖恩並沒有賣給他，不過他有個手上也有一份遊戲圖的朋友夏克以五十元的代價將圖售出。兩人同樣都有印象，當時巴頓說是想將圖放在帕克兄弟的檔案庫中。

勞夫眼前這張遊戲圖對案情有幫助，但他仍舊需要找到上面印有「大富翁」字樣的早期遊戲圖。若是有哪張圖上有印，便能大舉提昇他的勝算。他也得更進一步追溯這款遊戲的根源——賓夕法尼亞大學以及華頓商學院教授史考特・尼爾寧。

根據許多與勞夫談過的人口中得知，尼爾寧是早期大富翁玩家中最早開始遊玩的人，讓勞夫不禁好奇他會不會就是那名佚失的發明者？假若不是，他應該也會知道一些這款遊戲與一九〇四年專利上那位莉姬・瑪吉之間的連結。

尼爾寧遭到賓夕法尼亞大學開除後，便搬至一處農場，他在那裡與大地和諧地共同生活，維持素食者的飲食，並在反戰主義成為一股文化熱潮的數十年前就一直信奉著此一信念。此時他已年過九十，住在緬因州的港岸市（Harborside）。勞夫與他聯繫。

尼爾寧告訴勞夫，他和哥哥蓋大概是一九一〇年住在德拉瓦州的雅頓時首次遊玩這款遊戲，當時大家稱它為地主遊戲。他說，大家都是用自製遊戲圖進行這款遊戲，但除此之外他也想不起更多事情了。他建議勞夫打電話給蓋，或許他能跟勞夫多說些什麼。

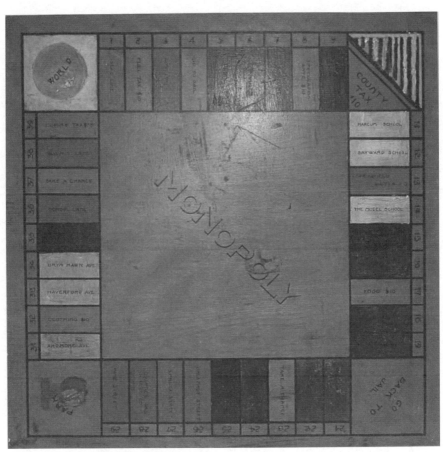

從勞夫追尋早期大富翁遊戲桌開始，過了四十年後，有一款上面橫印著大富翁字樣的遊戲圖出現了。據信這款遊戲圖是一九一七至二五年間由賓夕法尼亞州的玩家遊玩使用。（麥爾坎‧G‧霍爾科姆提供）

現在勞夫想知道蓋會不會是這款遊戲的創作者，因此與他聯繫。不過他晚了一步。蓋最近因為中風的關係，記憶已經受損再也無法恢復了。

回到位於加州的家中後，勞夫做了大多數教授會做的事，即鑽進圖書館裡研究雅頓的事情，他很驚訝自己居然會因此得知單一稅的起源。他在大學開的經濟思想史課程中，講授了亨利‧喬治以及單一稅理論，不過他當然對其與大富翁發展的連結一無所知。勞夫認為喬治主義者在某些觀點上是正確的，不過其他部分則並未切中現實，而且在一九七○年代以類似喬治的看法全面修訂稅制，實際實行上似乎也不太可能。無論什麼情況下，像喬治主義者這樣堅定的反壟斷人士，怎麼會玩起一款成了二十世紀最受喜愛企業品牌的遊戲呢？他相當納悶。

勞夫花了無數個小時，偶而摸摸鬍子或抽一口煙斗，沉浸在所有可能對這個案子有幫助的資料：判例法、宣誓證詞、專利、新聞報導以及玩具與遊戲相關書籍。他的時間越來越緊湊。假使他沒能找到大富翁的歷史根源，這個案子便會土崩瓦解。他也被自己的好奇心所掌控，無論早上、中午或晚上，他的心神全都被這款遊戲給佔據了。

在如山一般的文件堆中，勞夫仔細查看了莉姬‧瑪吉為地主遊戲申請的專利——一個是一九○四年，另一個則是一九二四年。他越是檢視莉姬申請專利時畫的遊戲圖，就越能品出其與大富翁的相似之處：起點格，地產沿著周圍擺放的方型遊戲圖以及鐵路。勞夫注意到莉姬的遊戲上充斥著單一稅的原則。奇特的是，她的遊戲在政治意圖上比起大富翁，與反大富翁更是

相似。

　　勞夫認為，達洛的專利必定有些極為不尋常之處。在帕克兄弟得以宣傳其一九三五年專利以及達洛的故事那時，莉姬‧瑪吉必定也在這段歷史之中佔有一席之地。莉姬‧瑪吉有可能就是大富翁真正的發明者嗎？

　　有一天勞夫待在他舊金山州立大學辦公室時，打開了一封鮑特韋爾、克蘭、莫塞萊事務所（Boutwell,Crane,Moseley Associates）寄來的信件。莉姬在美國教育局工作時的上司威廉‧鮑特韋爾（William Boutwell）現在自己開了間公司，他耳聞反大富翁遊戲以及這場訴訟的消息。

　　鮑特韋爾的來信中敘述了過去在教育局工作時，他是如何「發現自己有個留著俏麗灰髮的淑女屬下」，他回想起這位女士的名字，叫做麥姬女士（Mrs. McKee），但這可以再進一步確認。她是個遊戲發明好手。」

　　他繼續說道，「她也是我認識的唯一一個信奉亨利‧喬治的單一稅擁護者。為了進一步引發大家對單一稅的興趣，她發明了一款可以分別用兩組不同規則遊玩的桌遊——在單一稅體經濟體系，或是資本主義體系下生活。我記得曾帶了一組回家，她不知用了什麼方法製作了出來，並與朋友同遊。若有人用單一稅規則遊玩，那就沒人能夠壟斷財富，不過當他們用資本主義的規則遊玩，所有金錢最後便會集中在一名玩家身上。」

　　「她將遊戲寄給了帕克。辦公室裡所有人都生氣到不行，因為帕克很快就發行了只有壟斷

那組規則的版本。」

鮑特韋爾總結道，「我曾聽過各式各樣誰發明了大富翁的說法。但我仍然堅信這款遊戲是我辦公室中那位留著灰髮的淑女創造出來的，而且帕克從未給予她任何補償或適當的表彰。」

勞夫看完後立刻拿起電話與鮑特韋爾聯繫，他也證實這確實是他寫的信。勞夫發了瘋似的匆匆寫了一些筆記。

＊　＊　＊　＊　＊　＊

勞夫在《華盛頓晚星報》上找到一張莉姬的照片，她的臉與她的專利合影。影像有些陳舊不過精神長存，她手上拿著一張地主遊戲的遊戲圖以及另一張中間交叉處用粗黑體寫了四次「大富翁」的遊戲圖。那時是一九三六年，在她面前桌上的是一張剛從帕克兄弟遊戲盒中拿出來的「達洛」版遊戲圖。這張由記者為莉姬拍攝的照片，要說明的事情是再清楚也不過了。她相當生氣、受傷且覺得她那個能夠暢銷大賣的想法被盜用了，因而尋求對那間公司的報復。她的頭髮如雪般潔白，然而她的眉毛卻是暗棕色，她的臉孔此時看起來就像她父親晚年的樣子。

莉姬年輕時那獨特的下巴輪廓如今仍展露無遺。帕克兄弟可能擁有她一九二四年地主遊戲專利的權利，不過他們並未說出她的遊戲發明緣起可回溯至一九〇四年，或是這款遊戲已進入

公有領域數十年了。她發明了這款遊戲，而且她能夠證明這件事。

《晚星報》的記者寫說莉姬的遊戲「沒能讓大眾得知其地位。榮耀全歸於查爾斯‧B‧達洛這名費城工程師，他在商標局疏忽的情況下取得了權利並大肆渲染，好繼續進行其遊戲大業。去年八月有一間大型遊戲製造商接收他改良後的遊戲。同年十一月，菲利普斯女士（莉姬‧瑪吉）將她的專利權賣給了這間公司。」

「一切進行得非常順利。」

「不過對菲利普斯女士來說並非如此。據了解她收到了五百元的專利費，而且沒有任何版稅。算上研發這款遊戲所需的律師費、印製費以及申請專利的費用，她在這款遊戲上耗費的金錢可能還多於她賺到的。」

早已習慣大膽行事的莉姬，就算公開與帕克兄弟以及達洛對抗也沒什麼好損失的。「太陽底下沒有新鮮事。」她對《華盛頓郵報》再說了一次同一天早些接受《晚星報》採訪時說的故事。

莉姬繼續告訴記者，假使達洛的大富翁將單一稅如何運作的想法散布出去，那麼她的成果應該就「不會白費了」。不過大多數遊玩商業版大富翁的玩家，甚至可說是絲毫都不知道自己正在學習單一稅理論。她並沒玩過大富翁但手上有一套，就跟包括幾年前賣給帕克兄弟那款表演式卡牌遊戲「模擬審判」在內的其他遊戲，一起放在她客廳的角落。

THE EVENING STAR. WASHINGTON, D. C., TUESDAY, JA

Designed to Teach

Game of "Monopoly" Was First Known as "Landlord's Game."

Mrs. Elizabeth Magie Phillips, Clarendon, Va., and the "monopoly" game she patented in 1904. To her left is the miniature model, to the right the new "landlord's game" she is now perfecting. —Star Staff Photo.

VERY likely your grandma and grandpa played Monopoly. Why not?

It isn't new. Truth to tell, Mrs. Elizabeth Magie Phillips, 2309 North Curtis road, Clarendon, Va., then Lizzie J. Magie of Brentwood, Md., took out a patent on the game on January 5, 1904—a good three decades ago!

Except that it was called "The Landlord Game," at the time (and also 20 years later, when Mrs. Phillips improved the game somewhat and took out a second patent on it), you might notice little difference in the 1904 version and the one you tried to buy this week.

According to the specifications of the earliest patent, "the object of the game is to obtain as much wealth, or money as possible, the player having the greatest amount of wealth at the end of the game, after a certain predetermined number of circuits of the board have been made, being the winner."

Method of Teaching.

This innocent statement of the purposes of the game was somewhat of a subtle blind for putting across ideas then stirring the mind of Mrs. Phil-lips. Fur, as well as a game to amuse it was one to teach.

A follower of the principles of the famous "single taxer" of the nineteenth century, she still holds the Henry George School of Social Science classes in her home. Thirty-two years ago, she created "The Landlord's Game" as a means of spreading interest in George's system of taxation. The game, as now called "Monopoly," still smacks of the Georgian principles. As first devised, the game didn't catch hold. Four times Mrs. Phillips improved and patented new, similar ones. The latest, of September 23, 1924, comes out pretty boldly in its specifications.

"The object of this game," it states, "is not only to afford amusement to players, but to illustrate to them how, under the present or prevailing system of land tenure, the landlord has an advantage over other enterprises, and also how the single tax would discourage speculation."

The winner is, in this newer game with the same title of "The Landlord's Game," the one who first accumulates $3,000. It had become more blunt, less leisurely, in the 20 years of its evolution.

Engineer Popularizes Game.

Even this game, however, did not get the popular hold it has today. It took Charles B. Darrow, a Philadelphia engineer, who retrieved the game from the oblivion of the Patent Office and dressed it up a bit, to get it going. Last August a large firm manufacturing games took over his improvements. In November Mrs. Phillips sold the company her patent rights.

It went over with a bang.

But not for Mrs. Phillips. It is understood she received $500 for her patent and she gets no royalties. Probably, if one counts lawyer's, printer's and Patent Office fees used up in developing it, the game has cost her more than she made from it. However, if the subtle propaganda for the single tax idea works around to the minds of the thousands who now shake the dice and buy and sell over the "Monopoly" board, she feels the whole business will not have been in vain.

Although she has never played "Monopoly" as such, Mrs. Phillips has a set for doing so, along with sets of other games she has invented, in her living room. A card game, called "Mock Trial," is one of her other creations. At present, she is working out a new board game which she hopes will prove as successful as this astounding grandchild of her first game of finance and economics, "The Landlord's Game."

一九三六年，大富翁正處於高度狂熱時，莉姬・瑪吉在《華盛頓晚星報》公開對抗達洛的創作故事。根據報導指出，她以五百元的代價售出她的發明。
（安斯帕赫資料庫提供）

「目前她正在製作一款新的桌遊，她的希望將能夠成功的透過這款令人驚奇的第三代金融與經濟學遊戲獲得實現。」報社記者這樣寫道。

＊　＊　＊　＊　＊

在帕克兄弟的總部中，巴頓與他的團隊清楚體認到莉姬刊出了一則大麻煩。《晚星報》與《華盛頓郵報》的文章上有張臉，是羅伯特‧巴頓從未想過有一天他得要處理的人：大富翁的創作者。達洛的名聲在他出現在所有大富翁相關物品旁，以及在遊戲的普及度仍在持續上揚的狀況下，是無庸置疑的。但莉姬的聲明不僅會讓他們在公關上潰敗，對於巴頓為了獲得這款遊戲獨佔權利的種種努力也是一個大威脅。畢竟這牽涉到上百萬美金。

帕克兄弟不打算手上發生第二次與乒乓球同樣的情形。無論如何，大富翁都得是帕克兄弟所有。

第十二章　巴頓出庭宣誓作證

「……因為這款遊戲完全沒有任何價值……」

——羅伯特・巴頓

已是七十一歲高齡的羅伯特・巴頓並未熱切期盼在反大富翁一案上宣誓作證。到了一九七五年，他已從遊戲產業退休許久，並享受著將他的空閒時間花在麻州馬布爾黑德（Marblehead）鎮的海邊時光。巴頓是確切知悉回溯至一九三〇年代時，大富翁專利始末的人中少數還活在世上之人。他的舌燦蓮花曾經成功地拿下大富翁的合約，並將帕克兄弟從毀滅的境地地拯救出來，現在則是能否闡明一切事情的潛在關鍵。

巴頓進入一間位於鬧區，外型簡潔的波士頓殖民地式建築。宣誓作證於一九七五年五月八日上午九點三十分，在道富銀行大樓（State Street Bank Building）正式開始。對反大富翁團隊

來說：無論巴頓是否會坦率地暢談大富翁的起源並證實他們這一連串調查中發現的資料，最後的結果都是吉凶難卜。

「先生，現在就查爾斯・布萊斯・達洛先生以及『大富翁』這款遊戲為主題，」勞夫的代理律師約翰・德羅傑說道，「請問你是否能夠約略回想起，初次得知達洛先生與他的遊戲是什麼時候嗎？」

「據我所知，」巴頓說，「是一九三五年相當早的時候，或是三四年底。」

「那麼你能告訴我們當時的情況嗎？」德羅傑問道。「是他找上帕克兄弟，或是你找上他，還是由第三方向你轉介的呢？」

「如果我沒記錯，」巴頓說，「他曾在一九三四年某個時間點呈遞他的遊戲給我們過，而遊戲經由我們常設的研發部門審核後拒絕了他。我對此事近乎一無所知。我沒看到這款遊戲，也不記得除了我岳父認為這款遊戲遊玩時間太過冗長，應該不會成功之外的任何事情。這款遊戲首次引起我的注意是在三五年初，當時我妻子的朋友打電話給她，我認為是聖誕節過後的事，說她近來一直在玩大富翁，那是款非常好玩的遊戲，並問我們是否擁有這款遊戲，若沒有的話一定要玩玩看。」

「我想想。」德羅傑說。「那麼接下來你是否與達洛先生進行了初次接觸？」

「是的。」巴頓說，接著開始敘述他如何寫信給達洛，可能是在一九三五年初的時候，說

帕克兄弟考慮後，有興趣與他在紐約會面。巴頓說，當時達洛已透過當地的印刷商生產了首批遊戲，而儘管在當時這已是例行程序，但印刷商並未在遊戲上附加版權公告。作為與帕克兄弟合約的一部分，達洛將所有尚未售出的遊戲全數移交給帕克兄弟。

「你能告訴我們所有你記憶中初次與達洛先生會面時的情況嗎？」德羅傑問道。「那場會面有達成任何相關協議──」

「立刻。」巴頓說，並回想起經濟大蕭條年代時在熨斗大廈（Flatiron Building）會面時，達洛與帕克兄弟當場就決定簽訂合約。

接著德羅傑出示，達洛當時寫給巴頓那封關於他那版本大富翁起源的信件。他將信遞給巴頓並要求他閱讀此信。

「你是否記得曾收到這封信？」德羅傑問道。

「不，我無法真心誠意的說出自己曾收到過，」巴頓說。「不過無疑的我曾要求查爾斯‧達洛基於公關目的給予我這款遊戲的來龍去脈。」

「我想想，」勞夫的律師說道。「現在，顯然這封信是基於某種闡明的請求所作出的回應。而我認為或許你在前一封信作了這樣的請求。豪伊斯先生在無記錄的情況下曾告知我，你與查爾斯‧達洛簽訂合約的日期就在這封信的數天之前。你是否回想起曾經要求他提出他這款遊戲的背景故事？」

「不，」巴頓說。「不過在我們這種發行產業中，盡我們所能獲得作者與其遊戲的資訊，好讓我們能將之使用在廣告與公關上是一種慣例。」

巴頓接著說道他記不得是否有回覆達洛的信了。

「現在，先生，」德羅傑說道，「你知道自己從與查爾斯‧布萊斯‧達洛簽訂的合約中得到了什麼嗎？舉例來說，我假設你必定得到了某些權利與資產。當你坐在此地時，能否回想起當時藉由對價的方式確實從他身上得到了什麼呢？」

「是的，」巴頓回覆道。「我們獲得所有的權利、名稱以及一款他確實以『**大富翁**』之名所發行的遊戲股份。且若我沒記錯當時我們擬定的草約內容，我們也獲得了他會協助我們保衛他對於這款遊戲的權利，並協助我們進行宣傳等事宜的合作保證。換句話說，就是讓這款遊戲能夠成功發行。我們通常會將上述文字通通寫進合約。」

「多年來，」巴頓繼續說道，「我們在合約中都會有一個段落說明，假使這款遊戲遭受攻擊，而我們進行防禦時，無論他身在何處都應當出席作證，我們會提供相關費用。這個條款是當時所有發行商都會要求的。我們也批准他同樣擁有這款遊戲的全部權利、名稱以及股份。」

「實際上，」德羅傑說道，「換句話說，你得到了他擁有的什麼東西呢？」

「一切我們能夠取得的。」

巴頓更進一步描述如何獲得達洛這款遊戲正在寄售的所有庫存，並提到在當時，他並不認為帕克兄弟能夠將它們銷售出去。「我完全記得那時的狀況，」巴頓說，「因為我心中閃過這個念頭後只過了一下下，我們一天就可以賣出一萬組了，這總是讓我做夢也會笑。」

巴頓解釋說當時投交給他們的遊戲中，有九五％都是改良自舊有遊戲。那些遊戲會由帕克兄弟的工作人員檢驗，通常會在巴頓或其他管理階層毫不知悉的情況下退還給原發明者。剩下的五％想法才會由他、他岳父喬治・帕克或是其他決策者來檢視評估。假使他們喜歡這款遊戲，就給予許可，假使他們不喜歡，就附上一封否決信，連同遊戲一起寄給原發明者。

德羅傑詢問有關金融遊戲的事，丹尼爾・雷曼將這款遊戲賣給了納普電子公司。巴頓曾經親自協商金融遊戲的交易，並為了這款遊戲支付一萬元，從勞夫的角度看，它即是大富翁在達洛之前曾以不同名字存在的證明。德羅傑拿出上有這間公司簽名的相關合約副本。巴頓說他調整了這款遊戲好讓它更容易給人留下印象，且加入了帕克兄弟品牌旗下。

「現在，先生，」德羅傑說道，「我也很清楚，在那個年代，一九三〇年代中期，帕克兄弟從伊莉莎白・瑪吉・菲利普斯女士手中獲得了一些遊戲的權利。此刻，你是否能回想起自己曾經從菲利普斯女士手中獲得任何遊戲，或遊戲的權利呢？」

「我可以，」巴頓說。「我們買下了她那款稱為『地主遊戲』的遊戲所有權利，包含她的專利在內。」

「以上內容皆為依照協議書之中的內容嗎？」

「我相信是的，」巴頓說，「但我不記得細節了，因為是由我岳父負責這次收購的。」

「那應該是喬治・帕克先生。」

「是的。」巴頓說。

「你知道菲利普斯女士在一九三五年與帕克兄弟進行此次遊戲收購事宜前，是否曾與帕克兄弟進行過其他交易嗎，我猜應該有吧？」

「據我所知與相信的，」巴頓說，「她並沒有。」

「這個答案迴避了這間公司早先發行過莉姬的模擬審判遊戲一事。

「你是否記得您岳父是何時與她協商這次交易的呢？」

「此刻我再次強調，」巴頓說，「我所說的，皆為據我所知與相信的事情。」

「當然。」德羅傑說。

「那是在我們購入大富翁後過了一段時間，而他認為我們應當嘗試拿下一個專利，於是雇用波士頓的湯山先生（Mr. Townsend）為我們服務，湯山先生進行專利搜尋時，發現她擁有這類型遊戲的一項專利，除非我們擁有她的這項基本專利，否則便無法提出任何附加專利。」

「你是否記得為取得她擁有的這款遊戲的權利，你們支付了多少錢？」德羅傑問道。

「我不清楚，」巴頓說。「但數目應當不會太高，因為這款遊戲完全沒有任何價值。我知道

我們會少量發行那個版本，僅僅是為了讓她開心罷了。」

巴頓對莉姬‧瑪吉以及她那源自於喬治主義者主題的遊戲毫無興趣的態度，表現得是再清楚也不過。巴頓補充說，就他所知，帕克兄弟從未從她身上獲得任何關於大富翁商標的權利，因為她從未使用過這個名稱。

「現在，先生，」德羅傑說，「一九三六年，帕克兄弟曾與一位來自德州北區，名為盧迪‧寇普蘭的紳士發生過訴訟。你是否能回想起與寇普蘭的那場訴訟案呢？」

這場訴訟發生的時間距今約略有四十年了，不過巴頓清楚地記得他與帕克兄弟的代理律師，在印第安納波利斯與這位嗓門很大的德州佬見面時的狀況。「我記得前去與這名侵權者會面時的情形，」巴頓說道。「他正是我心中真正專業南方佬的形象。」

德羅傑問他這句話的意思為何。

「我的意思是專業地把所有人都當成該死的洋基佬之類的，」巴頓說，「而他只要打著南方的名義，就一定不會錯。我還記得他曾說，假使我們去他們那裡，我們就是該死的洋基佬，等我們到了德州法庭，就會發現事情會怎麼走了。」

「他的代理律師對這一切似乎感到相當侷促不安。接著我做了一些連我自己也鄙視的事情，但你到了蠻荒地區，就要用蠻荒地區的方式做事。然後我說，『好啊，你要是想這樣打這場官司，在內戰的時候，我會徵求我們那德州代理律師的允許。我是馬里蘭與麻薩諸塞州律師

協會的會員。而我會告訴法官我祖父是石牆‧傑克森的副官，我有四個偉大的叔叔死於這場戰爭，他們的名字都刻在夏律第鎮（Charlottesville）的圓形大廳上，我們將會看到是誰再度贏得這場內戰！』」

巴頓說他還記得當時帕克兄弟的代理律師是一位安靜的男人，當巴頓慷慨陳詞時，他坐在角落「咧著嘴大笑」。

「這樣做讓那些傢伙大吃一驚，」巴頓提到寇普蘭時說到。「他離開後，他的代理律師便過來跟我們討教我們收購大富翁以及從納普電子公司手上收購金融遊戲的整個來龍去脈。」

「案子結束後，他說，『要是我一開始就知道這一切脈絡，我就不會代表這名男子。我會立刻向你吐露一切。』但他說，『你們得來德州處理這檔事。我不知道打這場官司以及後續事宜要花掉你們多少錢。或許我可以幫你們居中協調一番。』」

當天，寇普蘭同意以一萬美元結束這場官司。隔天中午，巴頓與他的律師將支票寄出，並買下了寇普蘭的通貨膨脹遊戲。巴頓說他不記得寇普蘭反訴達洛的專利無效的事情了。

經過短暫休息後，審問再次開始。現在是找出巴頓與達洛之間的互動曾透露出什麼蛛絲馬跡的時候了。

「現在，先生，」德羅傑說，「在你收購了，同時也是帕克兄弟收購了查爾斯‧布萊斯‧達洛於『大富翁』這款遊戲上的股份，你是否曾收到過任何大意為達洛先生並非這款遊戲真正發

明者的通知、資訊或宣稱所有權？」

「沒有。」巴頓說。

這與查爾思‧陶德宣稱所有權，以及數名曾寫信給這間公司，卻沒收到任何回應的早期玩家說法互相矛盾。

「假使曾有這樣的信件寄到帕克兄弟，按照正常程序，這些信應該會送至你的手中對嗎？」

「是的。」巴頓說。

接著德羅傑詢問巴頓當時他都閱讀什麼雜誌，巴頓回答《玩物》（Playthings）、《玩具與奇品》（Toys and Novelties）兩本貿易出版品。德羅傑拿出一九三五年六月號的《玩物》，裡頭刊載了金融遊戲的廣告。他大聲的讀出遊戲的敘述：玩家可買進與賣出房地產、搭建房屋、收取租金、買進與賣出鐵路以及公用事業股票，發大財或破產。

「你是否同意這段它將大富翁描述得個錯？」德羅傑說道。

歐里‧豪伊斯走向前。「我反對這種形式的問題。」他說。

德羅傑撤回這個問題。

「查爾斯‧布萊斯‧達洛是否曾經提出任何其他帕克兄弟可能有機會發行的遊戲？」

巴頓回想起達洛在大富翁之後提交的遊戲⋯⋯「牛市與熊市」（Bulls and Bears）。那是個「徹徹底底的失敗作」，不過達洛擁有的一切，都與後續這些發明「幾乎沒有任何關連」巴頓

說。

問題再度回到取得金融遊戲的理由上。

「無論何時，我們都盡可能滴水不漏地收購所有遊戲，」巴頓說。「但是我們知道查爾斯‧達洛的**大富翁**是以**地主遊戲**還有可能加上其他這類遊戲為基礎製作的。我們完全全明白……我們知道他的**大富翁**是基於這種類型的玩法製作的。或許他是從瑪吉‧菲利普斯那邊，也或許他是從某個地方的遊戲參考而來，我們並不清楚。而且我們根本不在意這件事。」

德羅傑問他當時是否對於誰發明了金融遊戲有任何疑問？

「我唯一能想到的，可能是對瑪吉‧菲利普斯女士專利的相關疑問，」巴頓說，「我們是抱持著全然的善意向她收購。而我認為收購的原因是因為我們總是滴水不漏。要記得，做這些事情時，我們是站在不利的地位。我們試圖要盡可能便宜地購入這款遊戲。納普電子公司則是試圖盡可能地抬高價格。因此我們宣稱所有的權利，他們也宣稱所有的權利。」巴頓也補充說他從未與納普電子討論過他們對大富翁或金融遊戲起源的了解程度。

「因此，你的看法是，」德羅傑說，「當你今天坐在這裡，你確信在查爾斯‧布萊斯‧達洛之前，從來沒有人用大富翁這個名字來稱呼一款遊戲對嗎？」

「這是事實。」巴頓說。帕克兄弟從未調查過這個名稱過去是否有人使用過，他繼續說道，因為假使有人用過，帕克兄弟「一定在業內聽過這個消息。」

「現在，先生，」德羅傑說，「你是否曾與任何叫做圖恩，『圖——恩』的人會面過，特別是一位路易‧圖恩先生或是斐迪南‧圖恩先生呢？」

「從未聽過這個名字。」巴頓說。他也說自己從未聽過保羅‧夏克，巴頓曾於一九三〇年代跟這名男子購買他的遊戲圖。

德羅傑拿出丹尼爾‧雷曼寫給《時代》雜誌的信跟他對質，巴頓曾說過他會固定閱讀這本雜誌。

「我無法確定自己真的留有這份印象，」巴頓談到這封信時說道。「但我幾乎確定曾經讀過它。」

「你知道你們公司是否曾與雷曼先生有過任何後續追蹤、任何往來以釐清他信中說明的事情嗎？」

「絲毫沒有過。」巴頓說。

這個房間正瀰漫著一股緊繃的氣息，反大富翁團隊希望能把巴頓逼到絕境，而帕克兄弟律師團只能指望他不要牽連到整間公司或在宣誓的情況下說謊。

「這三年來是否曾與達洛先生討論過他是如何取得這款遊戲的呢？」德羅傑說道。「你是否曾說過，『聽著，查爾斯‧達洛，這款遊戲真正的起源究竟是怎麼回事？我們希望你現在就直說吧！』或是類似的話呢？」

「沒有，」巴頓說。「他給過我們他的版本的遊戲史，而我們不會去質疑公司主要授權人之一的誠信。我不認為有哪間發行商會讓自己落到那種境地。」

下個部分的提問涉及了莉姬‧瑪吉。巴頓說公司找到了她，而她從未示意公司大富翁侵犯了她地主遊戲的權利。帕克兄弟初次得知瑪吉的遊戲，是在最初搜尋專利時發現的，巴頓作證道。「她是亨利‧喬治單一稅的激進擁護者，」巴頓說，「一個貨真價實的傳道者。而這些人永遠不會改變。」

「而這款由帕克兄弟發行的遊戲——讓我這樣表達吧，」德羅傑說。「這款封面上有她的剪影，且非常具有吸引力的遊戲，是不是一款單一稅的遊戲？」

「是的，」巴頓說。「但是，據我所知與相信的，我們稍微做了一些編輯上的特別處理。」

「我想想，」德羅傑說。「你將它非激進化了？我這樣說算是公正的陳述嗎？」

「好吧，至少你可以把這個遊戲玩完。就照這樣解釋吧。」

「人生這場遊戲沒有盡頭，」德羅傑說。「單一稅支持者絕不會消失。不過，我認為他們是會改變的。」

德羅傑詢問巴頓關於那本詳述達洛的故事的故事，叫做《歡樂七十五年，帕克兄弟公司的故事》（*Seventy-five Years of Fun, The Story of Parker Brothers Inc.*）的小冊子的事，以及是否有人檢閱過內容的準確性。

「我假定若你想要把一個站在證人席上的證人拆解開來，你可能會找到與拆解後的你有所差異之處，」巴頓說，「而去強調這件事在法律上稱為『誇大說明』，不過這在廣告上是允許的，不知你是否明白我想表達的意思？」

「當然。」德羅傑說。

德羅傑停止質詢，換豪伊斯進行交叉質詢，相當簡潔。不超過兩個小時，巴頓這次作證就結束了，為勞夫與德羅傑徒留困惑。巴頓對達洛之前的大富翁概況一無所知，這完全說不通。

然而，巴頓在瑪吉的交易上揭露了許多數條新的細節。他承認帕克兄弟買斷了她的遊戲與專利，而且這間公司試圖要對所有的競爭對手做同樣的事。

下一個上場進行宣誓證詞的人：勞夫‧安斯帕赫。再度登場。

* * * * *

一九七五年六月十二日，勞夫再次回到羅伯特‧達給特位於舊金山鬧區舒特街（Sutter Street）的簡樸辦公室。他預期又會是一次無比煎熬的開庭，可能又得持續開個八小時，不過這次他的膽氣比第一次要大了些。為了預做準備，他得瀏覽那一大堆他從信中發掘到的有用資料，或是貴格會友以及其他早期大富翁玩家寄來的信，還有那些無論內容為何，只要是歸檔

在「大富翁」標籤裡的資料都要看一遍，這樣他才可以在需要的時候輕易的找到文件。儘管目前他有許多障礙需要突破，但他知道一定得進行夠多的研究才能知道達洛的發明故事有多麼拙劣。

勞夫在早些時候寫給某個反大富翁支持者的信上這樣寫道：「我們將在法庭上拿出斷言這名遊戲發明者並未發明它的證據，且帕克兄弟至少在一九三六年時便意識到此事……」

「在此我們所做的事，比剝奪一名真正發明者的報酬要更嚴重得多。以這個案例而言，一個人減少，另一個則增添，不過這個影響對大眾而言幾乎沒有任何立即的差異，差別只在於用非法的大富翁取代代合法的罷了。然而，這裡的情況是，整體大眾剝奪了這份資產。」

在會議廳裡，歐里·豪伊斯以質問勞夫有關查爾斯·達洛的相關事項開場。「你曾發表過一份聲明，」他說，「即你撰寫了一封信給第三方人士，信中你主張查爾斯·達洛售出的遊戲……事實上並非由達洛先生所發明，以上敘述是否正確？」

勞夫說上述所言屬實，大富翁的商標無效，因為這款遊戲在帕克兄弟出版前便在許多玩家之間廣為流傳。他詳述一年前在波特蘭上電視節目時的經驗。「那位女士跟我說了一個奇怪的故事。」他說，並敘述他與史蒂文生女士的交流導致他得以與神祕的喬安娜，以及其他早期大富翁玩家接觸。

「在你就這個案子的調查，你是否有發現由達洛或帕克兄弟以外的人製作了任何上面標示

了『大富翁』字樣的遊戲圖？」豪伊斯問道。

「沒有，我並未發現，」勞夫說。「而我也不預期會發現，當時的人不會在手作遊戲上放上商標。」他提到他兒子馬克發現的那本書《一款玩具的誕生》中，講到地主遊戲的段落。

接下來，豪伊斯要勞夫就「反大富翁」與「大富翁」這兩個名字之間的相似之處進行對質。通用磨坊的律師們，以帕克兄弟與其母公司的名義加入這個案子，他們深知從混淆消費者的角度來運作，是打贏這個案子的關鍵。

勞夫說他從未聽過有任何人因為把反大富翁錯認為大富翁買下而試圖退貨的例子。豪伊斯繼續問，探究勞夫反大富翁商標遭到駁回一事。勞夫解釋當時他雇用的律師告訴他，專利申請通常會先由低階商標局承辦人員駁回，以避免重複授權的問題。

「儘管如此，」豪伊斯說，「這個決定是某位這個領域的專家所做出的決定吧？」

勞夫的律師表示反對。

這次宣誓證詞並未持續八個小時之久，不過對勞夫來說已經夠長了。通用磨坊現在已大致掌握勞夫對大富翁隱藏的真相所了解的輪廓，假使這個案子走到公開審判，不啻是在社會大眾之間投下一顆震撼彈。

＊　＊　＊　＊　＊

查爾斯‧達洛從未推出其他暢銷桌遊。儘管祭出了大量廣告活動，牛市與熊市這款以股票交易為主題的遊戲銷售仍舊慘澹。不過達洛不以為意。他們一家持續享用著大富翁帶來的名聲與財富，搭乘郵輪環遊世界，並在巴克斯郡悠然自得的照料蘭花。

達洛的藝術家朋友富蘭克林‧亞歷山大從未收到報酬或在這款遊戲的貢獻上受到承認，但他只是一笑置之並說他毫不在意。亞歷山大與達洛一直到老年都還是好朋友，他們兩人仍然十分享受釣魚歷險，以及對於在大眾文化史上有個位置感到非常開心。

一九五二年，達洛的大富翁專利在美國商標局審核通過十七年後過期了。然而，這款遊戲的商標權與著作權仍然存在——帕克兄弟保持著後來大家稱作「大富翁的壟斷者」的地位。莉姬的專利號碼早在數十年前便從遊戲盒上消失了，這並不尋常，幾乎沒有產品會將其最早的專利日期去除。但考慮到當時的情況，以邏輯判斷，即帕克兄弟不希望讓大家注意到這款遊戲早期的訊息。

儘管已是七十好幾，達洛仍持續不斷對記者述說他那虛構版的大富翁起源。經濟大蕭條很久之前就告終結，不過達洛家從未忘卻。伊瑟會將鉛筆用至只剩下小小的頭，查爾斯仍讓他的兒子威廉與後來加入這個家庭的孫子用工作換取報酬，像是以一小時十分錢的代價除草。查爾斯有一個兩孔活頁夾，他將買賣個股的資料記錄下來，而那些投資都可在大富翁遊戲圖上看到同樣的資產——諸如巴爾的摩與俄亥俄鐵路，以及賓夕法尼亞公司等各式各樣的公用事業。

迪奇住在紐澤西的瓦恩蘭照護機構，偶而會在週末或假日返家。威廉在大學攻讀農業，最終則是在父母的農場旁買了塊地。

達洛的家掛滿了旅遊紀念品——非洲奇特部落的面具、生長在隱匿雨林的蘭花以及來自全世界各地的小擺飾。查爾斯與伊瑟為他們了旅程拍了許許多多的影片以及照片，供有興趣的朋友觀賞。達洛一家十分感激大富翁帶來的這份財富，不過經過了這麼多年，伊瑟有時還是會說，不管多少錢都無法換回迪奇的健康。

查爾斯・達洛對於查爾思・陶德以及在他接觸到大富翁前，這款遊戲便已廣為遊玩一事盡可能的保持沈默。但他並非全無意識到莉姬・瑪吉的存在。達洛家曾讀過莉姬在《華盛頓晚星報》上那篇文章，並小心翼翼地將文章剪下，貼在他們的大富翁剪貼簿上。《美國雜誌》（American Magazine）上有篇關於達洛與這款遊戲的報導，一名記者寫道，「不過（達洛）應該知道，有部分的榮耀應歸於一名來自維吉尼亞的女性，伊莉莎白・菲利普斯女士，是她啟發了他的想法。」

　　　＊　＊　＊　＊　＊　＊

達洛並未對莉姬表示感謝的作法，讓大家完全沒有注意到她的存在。

一九六七年八月，賓夕法尼亞州巴克斯郡一個溫暖的日子，查爾斯‧達洛坐上車，開往郵局取信，就跟他多年來每天上午做的事情一無二致。回到家後，達洛把信拿進他的辦公室。喝完咖啡後，他開始將信分類，像是例行通知和財務報表。接著達洛倒下，顱內動脈瘤瞬間奪走了他的性命。他在《紐約時報》以及各大刊物上的訃聞皆以大富翁的發明者頭銜向他致意。達洛家的成員在他死後數十年間，仍然持續收到遊戲的版稅。

　　＊　＊　＊　＊　＊

　　勞夫終於收攏了夠多關於大富翁歷史的資料，得以勾勒出一些完整的故事，且整個脈絡與帕克兄弟一直以來描述的故事幾乎毫無相似之處。勞夫看到了，帕克兄弟不只是在這款遊戲真正的發明者一事上說謊，並從事專利詐欺且試圖抹去這款遊戲在一九三五年前的任何跡象。

　　勞夫飛到東岸的費城幫助採取達洛遺孀的證詞。年長的伊瑟雖保持優雅姿態，但仍舊掩飾不了四年前迪奇過世時對她造成的嚴重打擊，她與她的律師在他們位於費城鬧區大樓，擺滿古董的公司辦公室中等候。豪伊斯與德羅傑也在辦公室裡。

　　律師拿出一張油布與早期遊戲圖的照片後，開始質詢伊瑟她對這款遊戲的了解。她說她已故的丈夫曾設計過玩具火車頭，當律師問說他是否也創作了「留著小鬍子的小人」時，她

說，「嗯，我想是吧。」問到她丈夫在研發這款遊戲時，是否曾接受過其他友人的幫助時，伊瑟說，「那是隔壁的鄰居，不過我記不得他們的名字了」而且他曾跟查爾思‧陶德一起玩過這款遊戲。她想不起來為何她丈夫要將這款遊戲取名為大富翁，並說他們一家人不常去大西洋城度假，這個答案進而引發了一連串關於長期以來，大家篤信這座城市是為達洛在此度假時獲得靈感的相關問題。

＊　＊　＊　＊　＊

將大富翁的歷史整理完畢後，現在勞夫將他的焦點從故事解密轉移至散布開來。與他早期曾參與過的事情，像是以阿戰爭、越戰一般，說出大富翁的真相成了一場讓他投入全部精力，致力達成的改革運動。

到了此刻，大富翁的歷史顯示出來的樣貌，要說是一般的玩具或遊戲，更近似於有機化學方程式。

並非所有人都渴望聽到真相。在馬克與威廉的學校中，他們的同學與少數老師，有時候會嘲諷兩個孩子那發明反大富翁的古怪父親。其他人則對兩個孩子說，不明白為何他們的家人要如此努力的粉碎這個美國大眾文化的寶貴象徵。有些家人的朋友開始冷落蘆絲與勞夫，他們對

於傾聽那些法律鬥爭的耐心已然消耗殆盡。晚餐與派對的邀請一點一滴的減少。而蘆絲也持續經歷著一次又一次的診斷。

勞夫的公關負責人吉尼·唐納仍舊將勞夫描述為大衛對抗哥利亞的角色，記者也仍舊買單。不過安斯帕赫家不斷增加的反大富翁簡報資料，也增添了許多負面消息，有些還將勞夫描繪為精神錯亂的人。

這場官司後來轉變成為一次次前往法庭以及會見律師耗盡心神的例行公事，勞夫也常常離開家裡，在路上進行研究。蘆絲、馬克與威廉時常一起討論反大富翁這款遊戲以及這場法律戰。

有一次，威廉拿起電話打電話給朋友時，聽到電話裡發出喀嚓的雜音。他跟父母提了這件事。果真如此，勞夫與蘆絲也開始在電話裡聽到喀嚓的雜音。

全家人一起討論他們是不是遭到竊聽了。考慮到最近發生的事情，即尼克森一案正鬧得沸沸揚揚，這個想法似乎並非全然牽強。有可能是帕克兄弟聘請的外部私人調查員，或甚至是政府在監聽他們的對話嗎？還是他們的妄想症發作了呢？

經過內部討論後，這家人決定不要對外公布他們任何猜疑。這樣做會讓大家以為他們瘋了。反之，他們就是放著不處理，只在面對面時進行重要的對話，勞夫此刻的感受跟他在積極投入反越戰運動期間相同。「我沒有什麼好藏的。」他說。

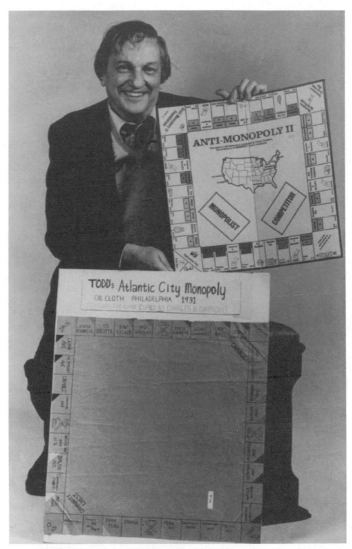

反大富翁的發明人勞夫・安斯帕赫化身為桌遊偵探，在他與帕克兄弟的
官司中利用早於帕克兄弟出產的遊戲圖，作為這款遊戲的起源擁有爭議
性的證據。（安斯帕赫檔案庫）

同一時間，在這個國家另一端的某個大學校園中，有個完全不同的大富翁爭議正在發酵。

康乃爾大學成為狂熱大富翁玩家的中心，因為這點，讓兩個不太可能成為朋友的人，在一九七三年來到這個校園後短暫的聚在一起。

傑・沃克（Jay Walker）是個位於紐約斯卡斯代爾鎮（Scarsdale）一名成功的房地產開發商之子，宿舍房間裡擺滿了高檔小型機器，像是盤式錄音機、聲海（Sennheiser）牌耳機與一台 IBM 電動打字機。以一名自由主義者為傲的沃克，將引用艾茵・蘭德（Ayn Rand）的名言視為一種樂趣，並用自己的名字當做名稱，成立了「沃克基金會」（Walker Foundation）。傑夫・雷曼（Jeff Lehman）是一個來自於馬里蘭貝塞斯達市中產階級人家的小孩。他的父親在公家機關任職，他的母親將五個小孩扶養長大後回歸職場，擔任執業律師。主修數學的雷曼強烈信仰著激進政府與新政法案理論。

當這兩名學生並未漫遊在康乃爾大學那廣闊的綠茵時，其他人會發現他們躲藏在那偌大、樸實的建築物中，將閒暇時間花在玩遊戲上。沃克在他的宿舍房間舉辦了大富翁集會，通常會聚集四到六個玩家，其中也包括雷曼。所有人都沒意識到四十多年前，他們的學長們也用不同版本的大富翁跟他們做著相同的事。

沃克、雷曼以及他們的朋友極度熱愛大富翁，總是沒日沒夜的玩著，也由於投入了大量的精神，他們開始修改規則，增加一些沃克認為從來沒人加入過的元素。他們試驗一種不用站在地產格上，便能更有效制定交易的招數，並分析哪個地產最有可能接到承租人（遊戲圖上從監獄格到自由停車區格之間），互相兜售購買地產的選擇權，或是加入利潤共享協議。沃克也宣布任何規則中沒有明確禁止的事項都應允許進行，這種遊玩方式，跟原本伴隨大多數玩家成長的那款遊戲有著著的差異。

玩家們成立了常春藤聯盟大富翁協會（Ivy League Monopoly Association），由雷曼與沃克主持康乃爾分部。他們也開始搭火車參加區域錦標賽，四處移動途中若有需要就借住在朋友家，至少有一個晚上得睡在地板上。這兩個好友磨練好他們那套策略後，變得對這場競賽的規則有諸多挑剔，不過他們的批評沒引起任何注意，而且跟他們在康乃爾使用的那套隨心所欲的規則相比，用在這場區域錦標賽的可說是一套「爛規則」。

不久後，康乃爾集團在雪城（Syracuse）的一個博覽會上自己舉辦了一場區域錦標賽，吸引超過一百名玩家參賽（沃克勝利），並在大富翁展示會上吸引超過千名觀眾。當帕克兄弟聽到沃克和他的同伴使用先進的康乃爾規則來玩他們的遊戲時，他們馬上就寄信給沃克要求他停止這個行為。並要求玩家將其製作的規則著作權移交給這間公司。當沃克與雷曼詢問帕克兄弟是否願意為他們努力的結晶支付費用時，對方答覆大富翁屬於帕克兄弟，你們學生不可在沒有

他們的允許下修改這款遊戲。

那年春天，康乃爾集團在校園內舉辦了一場大富翁馬拉松，四名玩家在兩天內同時進行五十場遊戲。這是為了當地慈善機構而發起的活動。活動成功結束後，沃克與雷曼再也無法滿足於當地的錦標賽，他們想要參加帕克兄弟贊助的全國以及世界冠軍賽。於是兩人各自努力：雷曼繼續經營錦標賽，沃克參加世界冠軍賽。他贏得了區域賽，挺進了在紐約史瓦茲玩具店進行的全國冠軍賽，這裡也是四十年多前販售達洛版大富翁的商店。

當康乃爾大富翁的事蹟慢慢傳到媒體耳中後，便有一間圖書出版社與沃克接觸，想要他們寫一本關於大富翁遊戲策略的書。這兩個出版業菜鳥不確定該怎麼辦才好，但是他們看到洋基隊投手金·鮑頓（Jim Bouton）排定要前來校園為他的新書《四壞球》（Ball Four）演講的消息，於是兩人在會後便上前請鮑頓給予建議，他將自己的文學經紀人推薦給兩人，這位經紀人也代理知名童書作家，《時間的皺紋》（A Wrinkle in Time）作者馬德琳·恩格爾（Madeleine L'Engle）。

在經紀人的協助下，這兩名大學生將他們寫作概念以一萬元預付金的代價賣給了戴爾出版（Dell Publishing），沃克也雇用了「一整組華麗的律師」來檢閱他們的文字。他曾聽聞帕克兄弟對他們的出版社進行了法律威脅，宣稱這本指導書侵犯了大富翁的商標。沃克因為帕克

公司這樣做挑戰了媒體自主而相當憤怒，於是他投入了更多法務費來與這個出版前的挑戰正面對抗。

在他們二年級的聖誕節假期期間，沃克與雷曼蟄伏在沃克位於西格瑪·弗艾兄弟會（Sigma Phi fraternity）的套房中一起著手完成這本書，輪流撰寫其中的章節。他們完成的作品名為《贏得大富翁勝利的一千種方法》（1000 Ways to Win Monopoly Games），還加上了「首次披露，專家都在用的致勝技巧、策略與機密！」這句文案。

兩個學生領悟到，在大富翁地產上投資的回報並不均等。當藍色與綠色地產價值最高時，業餘人士通常會垂涎這幾塊地，但橘色與紅色地產相對其成本以及購買房屋與旅館的費用，能產生較高的租金。多年後，伊利諾州的唐納斯格羅夫（Downers Grove）有一名電腦高手分析了十八萬七千場大富翁獲勝的優勢何在，他的調查結果證實了橘色地產要比藍色地產有更大的獲利潛能。沃克與雷曼也深知大富翁並非純然憑藉運氣的遊戲——在一個人不太可能靠著踏上所有同顏色地產而將其全數囊括手中的情況下，締結交易的技巧便扮演著重要的角色。多數人玩大富翁的方式都不正確，在遊戲中投入過多的現金，這樣會讓一場遊戲得持續數個小時。人們也覺得自己有權欠一輪租金。對沃克和他的朋友而言，這些都是業餘玩家的特徵。

在一九七五年出版的《贏得大富翁勝利的一千種方法》書中，沃克與雷曼提供了簡單的要點，鼓勵玩家買下他們踩到的每塊地產，並建議要在每塊地產盡量蓋四間房屋而非一間旅館，

如此一來在每組遊戲擁有三十二間房屋與十二間旅館限制的情況下，便能創造出房屋短缺。大部分的人忘記了當玩家踩到某塊地產並決定不買下來時，銀行應該接著將這塊地產拍賣以加速遊戲的速度，這是遵循莉姬‧瑪吉原始的設想。

兩位作者主張不要破壞規則，反而是要徹底了解，並帶著聰明與自信來利用它。玩家越早學會交易，就越能理解「交易是幾乎每一次遊玩大富翁的致勝關鍵」。當一名玩家清償抵押地產的欠款時，他們通常會忘記支付銀行額外一〇％的費用。進入監獄的玩家仍然保有收取地租的權利，讓這一格在遊戲後段成為一個避免踩到對手已完成壟斷地產上的優勢地點。鐵路與公用事業都是值得擁有的好東西，不過比得到同色的全部地產要差些。交易豁免能提供你免費踩在地產上的機會，非常公道。「一場大富翁遊戲，」沃克與雷曼寫道，「堪可與高爾夫球相比擬。你可以連續交出幾個小時的好表現，接著只因為犯了一個小小的錯誤，便全盤皆輸。」

帕克兄弟不承認玩家在康乃爾錦標賽參加比賽的任何記錄，要求沃克與雷曼停止印製他們的書，並迅速地將沃克排除在帕克兄弟世界冠軍賽之外。

「我已經差不多將所有資料都提供給他們了，」沃克後來說道。「然後每次他們只會翻臉不認人，然後告訴我，『不行、不行、不行、不行、不行。』」透過經紀人，沃克和雷曼找到一個律師，他對於帕克兄弟的回應感到極為憤怒而同意以微薄的代價代表他們。

一九七五年四月二十八日，沃克看到《華爾街日報》頭版上刊登了勞夫·安斯帕赫以及他與帕克兄弟的法律戰。幾天後，沃克找到了勞夫的電話並打電話到他位於柏克萊的住處。自從法律戰開始後，勞夫接到了許多的惡作劇電話，不過他對沃克的故事有點印象，兩人交換了彼此的奇聞軼事。雙方都認為帕克兄弟的舉動窒息了這款遊戲的發展。他們開始議訂一項計畫。

第十三章　**原則問題**

「全數歸於自己，他人毫無所得，在全世界無論男女老幼之中，似乎，是全人性最為精通的惡劣行為。」

——亞當斯密

一九七五年六月，約翰・德羅傑打電話通知勞夫一個好消息：帕克兄弟透過其母公司通用磨坊提出了和解報價。這將可能是——歷時近兩年的司法地獄、信用卡帳單、時差與身體疲勞的終結。通用磨坊的報價「非常慷慨。」德羅傑說。

通用磨坊的報價為，讓勞夫擔任其遊戲部門的主管，顯然的這包括了他們收購進來的帕克兄弟，並且給予勞夫超過五十萬元（大約是現在的兩百二十萬元），另外加上勞夫這段時間的損失。要交換的是：他得拱手交出反大富翁。

德羅傑將這份工作報價視為勞夫將得以「從內部改變」，同時又能賺到一大筆薪水的大好機會。德羅傑在他的職業生涯中處理過一些大型和解案，不過這應當是他處理過金額最高的一次。這次和解也讓勞夫終於能夠支付他的法務費了。德羅傑認為這個報價，特別是現金的部分對他的客戶來說是非常有利的，安斯帕赫家若不接受，那一定是瘋了。

這家人齊聚家中深思這件事。他們覺得，這可能是通用磨坊試圖要用錢來讓勞夫噤聲。假使他接受這個報價並成為帕克兄弟的雇員，他可能再也無法自由地談論大富翁的起源了。

通用磨坊的報價，對安斯帕赫一家而言代表了金額極為龐大的現金。這個高達六位數的提案遠超過反大富翁的法務費，能夠支付馬克與威廉的大學學費，甚至有可能再買一間不會滑動的房子。

不過對勞夫來說，問題不只是錢。他想要在法庭上悍衛自己那款反大富翁遊戲的權利，並將大富翁真正的起源公諸於全世界。他也擔心假使帕克兄弟拿下了反大富翁的權利，他們應該會讓這款遊戲默默的消失，就如同他們對莉姬·瑪吉的地主遊戲所做的事情一般。

對蘆絲來說，問題同樣不只是錢。她顧慮的是通用磨坊會拿下這款他們發明來作為一種政治上鼓吹與教育的遊戲所有權。

對勞夫來說，重要的是在做出任何決定前，先取得全家人的共識。蘆絲已經站在他這邊了，而當他跟馬克和威廉說明此事時，兩人也發誓會全心全意支持反大富翁。

勞夫告訴德羅傑他不打算接受和解提案時，德羅傑問他是不是吃錯藥了？德羅傑要求與其他反大富翁董事會成員會面，然後發現他們都贊同領導者的意見。

六月十日，在進入加州的北區聯邦地方法院由法官洛依德·伯克（Lloyd Burke）審理前，與帕克兄弟的律師進行和解會議時，德羅傑說他已然盡了自己的全力讓他的客戶了解這份提案相當不錯，但沒什麼用。隔天，反大富翁團隊形式上回絕了和解報價。那天下午在德羅傑的事務所開會時，他告訴勞夫以及勞夫的同事，回絕這份包含一大筆錢以及得到一個企業內人人垂涎的位子來改變整個遊戲產業的機會，是非常「詭異」的事。

自此，情勢越來越糟。稍後，在夏天某場協商會上，德羅傑告訴伯克法官他認為他的客戶「瘋了」，而且他再也不幫他們辯護了。勞夫對於伯克法官為何在場也感到十分困惑，就他所知，和解報價後，這個案件應當改為指派另一名法官，如此一來訴訟程序才能在毫無偏見的情況下重新展開。房間外，德羅傑與勞夫之間的關係越來越緊張，至於勞夫那極為壯觀的法務費，還是一點一滴的不斷增加。德羅傑的合夥人對於他已在這個案子上耗費了極為驚人的時間一事，施加了不少壓力。

伯克法官最終還是要求法院將他從反大富翁官司中撤換，不過德羅傑與勞夫之間的關係仍然持續崩壞，再加上基於法院程序如此馬虎，勞夫對於他的案子能指派給陪審團而非法官的期望受挫，他也開始尋找其他律師。

勞夫要求德羅傑將這場官司所有相關文件全數移交出來。現在，他們會委託德羅傑的朋友班傑明．「巴尼」．德雷福士（Benjamin "Barney" Dreyfus），他曾在這場官司早期協助部分作業。

德雷福士的職業生涯是以劣勢那方的擁護者而聞名。他的客戶名單包含了洩密者、黑豹黨（Black Panthers），以及一位名叫海倫・索貝兒（Helen Sobell）的女性，她曾試圖拜訪她位於阿爾卡特拉斯島（Alcatraz）的丈夫，他因為與朱利葉斯以及艾瑟爾・羅森堡（Julius and Ethel Rosenberg）共謀，遭法院判處在此地服三十年徒刑。德雷福士的核心訴訟事由為言論自由與投票權，此外，他也以時常只收取微薄費用或分文不取而聞名。

此刻，勞夫發現無論是哪個法官被指派到這個案子，他都得任由擺佈。最後是史賓賽・威廉斯（Spencer Williams）法官負責此案，他是由理查・尼克森（Richard Nixon）任命，並公認為大企業的擁護者。當時，威廉斯是全國最具顛覆性的法官，意思是他時常做出推翻上訴的決定。勞夫也聽聞到威廉斯來自於麻薩諸塞州（帕克兄弟的根據地），是帕克兄弟的愛好者，而且過去往往偏袒大企業。勞夫感到相當失望。

在這場審訊的狀況陷入谷底那段期間，德雷福士跟勞夫以及他最小的兒子威廉一起坐在法院的咖啡廳中，他告訴兩人，他認為距離輸掉官司的時間越來越近了。

多年來忍受欺凌，看著大家嘲笑他父親的付出，加上今天已在法庭坐了一整天的威廉終於

再也無法自己，眼淚不爭氣的一直流下來。

「我會哭是因為自己實在太沮喪了，」威廉後來說道。「這一切確實讓人悲痛。」他補充，

「但我認為他一直試著要誠實以對。」

＊　＊　＊　＊　＊

計畫在一九七五年冬天舉辦，由帕克兄弟贊助的全國與世界大富翁季後賽開賽前，傑・沃克飛往舊金山與勞夫會面。沃克仍然對於自己被禁止參加這場官方的菁英大富翁玩家競賽感到相當憤怒。這場錦標賽是採邀請制，因此帕克兄弟有充足的權力將他排除在外，不過作為這個國家的頂級玩家之一，沃克認為他應該擁有與其他人競賽的機會。

謠傳帕克兄弟花了數十萬元將世界各地的玩家送往大西洋城，參加全國冠軍賽那為期數日的盛大競賽，沒過多久，還要在華盛頓特區舉辦全球大賽。從兩年前起，他們就在這座海濱市鎮搭建一座「真實尺寸」的遊戲圖，且會有眾多身穿比基尼的年輕女性在遊戲圖上橫貫而過。

「這簡直是場鬧劇。」提到這場錦標賽時沃克這樣說道。就連資格賽，大會都不考慮讓他那一區的人參加。勞夫與沃克決定聯手，開始策劃一項名為「大西洋城惡作劇」的行動。錦標賽開始前，他想辦法讓《大西洋城報》刊登了兩篇吉尼・唐納也開始著手進行公關。

文章，內容是關於貴格會友以及他們在這款遊戲早期歷史中所扮演的角色。他也在這份報紙中下了廣告，來宣傳一場於錦標賽前一天下午兩點，由一位經濟學教授在大西洋城假日飯店（Atlantic City's Holiday Inn）舉辦的一場演講，開放大眾自由進場。假日飯店就位於錦標賽舉辦地那棟建築旁，這個時間正好是帕克兄弟那場錦標賽中間的空檔。

第二次世界大戰後，大西洋城的衰退更加嚴重。在大眾廣泛駕駛轎車以及商業航空公司如雨後春筍般不斷成立後，東北區的中產階級現在有非常多度假地點可供選擇。大西洋城不再具有魅力或帶有新奇感了。三分之一的居民都仰賴社會救濟，官方的公共衛生機構則是不斷與猖獗的性病對抗。這裡唯一的活動似乎是與日漸增的縱火案。

帕克兄弟看到勞夫那場演講的廣告後，便把錦標賽的時間改成與勞夫的演講重疊，讓專欄記者幾乎不可能出席他那場演講。此外，公司也支付費用，載運記者從大西洋城前往世界冠軍賽比賽地華盛頓特區。帕克兄弟似乎智取了大西洋城惡作劇。

然而，勞夫並不覺得受挫，他將真實尺寸的遊戲圖畫在他的黑色對開本裡，然後他、唐納、沃克和其他康乃爾集團的朋友前往華盛頓參與錦標賽。到達後，他們發現錦標賽舉辦地拉安芬旅館（L'Enfant hotel）周遭區域充斥著安全人員。帕克兄弟在大西洋城上了一課，現在希望能擋住所有反大富翁不速之客團伙，不讓他們出席。

勞夫打算將他在大西洋城的計畫移植過來：在附近的廉價旅館舉辦一場演講，並邀請專欄

記者參加。雖然拉安芬旅館無法提供訪客姓名，但沃克和他的朋友不知用什麼方法獲得了住在這間旅館的記者、參賽者以及其他大富翁相關訪客名單。他們將宣傳資料裝在一袋發給這些人，但他們事後才發現忘記將「大富翁的真相」講座資訊裝進袋子，從而使他們這一切努力付諸流水。

但沃克不輕易言敗，他得知早餐時會舉辦大富翁記者會。於是這群破壞者在賓客就位前跑進拉安芬的餐廳，並小心翼翼的將邀請函塞在盤子下方。接著回到他們在附近旅館租下的會議室，開始佈置演講場地。勞夫拿出他收集的那些早於達洛的遊戲圖，附帶地產卡以及一些早期大富翁遊戲鈔的樣品。並複印了他從丹尼爾・雷曼那邊得到的宣誓證詞以及貴格會友的說法。將這款桌遊的故事在大眾眼前揭露的行動正式開始。

記者們陸續到來，並開始聆聽這場耗費勞夫與他的律師許多個月時間的官司細節。

演講結束後，勞夫試圖回到拉安芬，在頒發冠軍獎杯達洛杯的會場發表演說，不過帕克兄弟雇用的大會代表要求他離開。他搭乘回到加州的飛機，以完成他那場官司的準備工作，並對他在華盛頓特區所做的事感到相當愉快。

＊　＊　＊　＊　＊

WHO

DID INVENT THE GAME OF

MONOPOLY?

--WAS IT A PHILADELPHIAN NAMED CHARLES B. DARROW?

--OR, WAS IT DONE RIGHT HERE IN ATLANTIC CITY BY ATLANTIC CITY RESIDENTS?

A Professor of Economics will give the answer in a free Public Lecture. Come and see some of the evidence and meet those who helped create the game.

DATE: Saturday, Nov. 22
TIME: 2 P.M.
PLACE: Holiday Inn
in the Wildwood Room

作為「大西洋城惡作劇」的一部分，勞夫・安斯帕赫刊登了一則計畫用來削弱大富翁錦標賽周遭民眾注意力的演講廣告。（安斯帕赫檔案庫提供）

電話鈴響，打斷了另一個灣區二月寒冷早晨的寧靜。電話另一頭是位宣稱自己是帕克兄弟雇員的男子。他耳聞反大富翁的官司而想當個洩密者。勞夫立刻抓了枝筆和一張紙。

「帕克偷了許多遊戲，」男子這樣告訴勞夫，並描述說公司辦公室內有個黑盒子，其中裝有大富翁「真正的故事」。這名洩密者擁有一間生殺大權掌握在帕克兄弟手中的遊戲開發公司，不願意在勞夫的官司中出庭作證。這份無法列入紀錄的證詞對勞夫來說相當不走運，但他受到這個點子的鼓勵，開始找尋其他過去與現在曾在帕克兄弟工作的雇員。

這件官司與相關的壓力緊緊纏繞著蘆絲與勞夫的婚姻。當勞夫斷斷續續轉而使用信用卡付帳後，財務上的爭論也持續不斷。蘆絲的健康狀況沒有改善，且越來越多的醫師推測她的狀況應該是多發性硬化症。勞夫的兒子們離成年也只有咫尺之遙，這家人的生活越來越難熬。勞夫頻繁的離城遠行，當他在家時，話題也總是圍繞在即將來臨的審訊上。

＊　＊　＊　＊　＊

潮溼、腐敗，與隱藏在暗處的犯罪。這些是夏季芝加哥典型的特徵，人行道兩旁的熱度比煎鍋還要高上兩倍並瀰漫著惡意。但是一九七六年七月時神祕的玩具設計公司馬文‧葛拉斯事務所（Marvin Glass and Associates）發生的事情傳出來後，就連對事情最無動於衷的芝加哥人

對於帕克兄弟將在一九七五年將達洛杯授與
比賽冠軍一事相當憤怒的勞夫‧安斯帕赫，
策劃了一場破壞大富翁錦標賽的行動。
（安斯帕赫檔案庫提供）

都感到無比驚訝。

　　首先，卡爾‧帕森（Carl Person）律師代表他的客戶，即在馬文‧葛拉斯事務所擔任主管與遊戲設計師的克里斯丁‧習（Christian Thee）寄出法院傳票。習控訴這間公司偷走了他的發明，那是一款名為考古文物（Artifax）的藝術品拍賣遊戲，而馬文‧葛拉斯則將這款遊戲以「曠世鉅作」（Masterpiece）的名稱推入市場。

五天後，發生了一個與上述案件明顯無關連的事件，馬文・葛拉斯的設計師亞柏特・凱勒（Albert Keller）走進辦公室。他在鞋子中放了張紙條，身上也帶了一把槍。他走進那棟酷似堡壘的建築物，沿著樓梯走到了二樓的馬文・葛拉斯辦公室，進去一間後出來，又進入下一間。

他在安森・艾薩克森（Anson Isaacson）的辦公室射殺了同事安森・艾薩克森以及喬瑟夫・凱倫（Joseph Callan）。在另一間辦公室又射殺了兩名員工，殺掉了年方二十三歲的設計師凱西・鄧恩（Kathy Dunn）。接著他又射殺了兩名員工，重新填充子彈，對準自己的太陽穴開槍自盡。

到了早上十點，警報器的聲響盤旋在芝加哥濃密的霧氣中。當警察趕到馬文・葛拉斯的辦公室時，他們發現許多攤在桌上的屍體，旁邊是滿滿的鮮血以及顏色鮮活的玩具。凱勒的屍體臥躺在二樓走廊，一隻手仍緊抓著手槍。根據報導指出，他身旁還有一輛玩具警車。

國家另一頭的玩具與遊戲公司員工與主管們聽到這場屠殺事件的消息全都感到十分驚訝。他們對於為何這場槍殺案會發生，以及殺手是如何隱身於這間善於創造童年歡樂時光，業界中最知名且最受讚譽的公司之中感到困惑。凱勒一直是個麻煩人物，不過他的暴怒也凸顯出遊戲產業不只是歡樂這件事實。它也是個人人在割喉競爭的大生意。

勞夫是在記者打電話來請他評論這件最新消息時，才知道馬文・葛拉斯槍擊案。是什麼最新消息啊？他問道。

他聽著這件混雜了戰慄與焦慮的消息，直接了解到遊戲產業竟然可以如此陰險與邪惡。遊戲的點子不僅僅是幾張紙、專利以及原型。發明往往成為判定發明者是否功成名就的主要重點，在一些極端的案例中，對他們來說甚至可說是生死攸關。

這名殺手在馬文‧葛拉斯工作時，一直都是個精神有問題、心懷不滿的員工，而且這間公司有些地方激怒了這位心煩意亂的男子。就在槍殺案發生前幾天，有人因為想法遭到盜竊，對這間公司宣告其法律所有權，但誰知會發生這種事？畢竟這看似是這個產業屢見不鮮的事。

一間大公司會透過收購或簽約的方式向馬文‧葛拉斯這種小公司取得新遊戲的構想，接下來他們便可進一步研發，然後替完成品申請一個專利。

* * * * *

一九七六年十一月，此案於第九巡迴上訴法院再次展開。羅伯特‧達給特與歐里‧豪伊斯確信帕克兄弟會取得最終的勝利。前執行長羅伯特‧巴頓基於此理由現身，帕克兄弟律師團找到了許多玩具與遊戲商店的員工，請他們作證說顧客對於誰製作了反大富翁以及誰製作了大富翁感到混淆。帕克兄弟還另外帶了辯護律師，一整隊身穿整齊西裝，與大多數為灣區人的反大富翁支持者們那龍蛇混雜的模樣形成鮮明對比。

勞夫的代理律師巴尼‧德雷福士以及鮑伯‧齊克羅在法庭上代表反大富翁。許多記者帶著他們的筆記本就座。威廉斯法官坐在板凳上。

達給特傳喚一名來自華盛頓貝爾維尤（Bellevue）的女士。她說自己從一九六八年到七六年都在一間同時販售大富翁與反大富翁的玩具店工作。她在法庭上說，當她第一次看見反大富翁時，因為名稱的問題以為是帕克兄弟的產品，來店裡購物的顧客也時常被搞混。

一名玩具與遊戲商店的老闆於一九七五年十一月作證，他的店曾在收到《辛辛那提詢問報》（Cincinnati Enquirer）時看到裡面夾了一張廣告，上面寫著，「大富翁，或是反大富翁，你的選擇，四‧四八元」，後面還加了一句「知名公司帕克兄弟出品」。類似的廣告也可在《哥倫布電訊報》（Columbus Dispatch）中看到。這位老闆告訴庭上他認為因為兩款遊戲是同義詞，反大富翁才有銷售。

「『反』這個前綴詞，對你而言有任何顯而易見的意義嗎，先生？」達給特問道。

「它代表了反對。」

「對你而言，反墮胎是否等同於墮胎呢？」

「好吧，」玩具店老闆說。「前綴詞『反』意味著你正說著反對任何你使用的字詞或名字的話。」

「這意味著對立，是否如此？」

「是啦，我會說——是啦，可能吧。」

到了午餐時間休庭時，勞夫的外表看起來十分沮喪。一個接一個職員站上看臺，將一款遊戲搭了大富翁的順風車後的獲利畫成圖表。

到了下午，另一位曾在紐約市帕克兄弟辦公室工作的女士站到證人席。她在辦公室工作時的任務之一是接聽電話。她回想曾有一次接起電話時，另一頭是勞夫。他說的第一句話是「我是妳的敵人。」

她說她不懂他的幽默。接著勞夫解釋他是反大富翁的人，聽說她將被作為證人傳喚。他說他想知道她在宣誓作證時打算怎麼說。他也說帕克兄弟即將輸掉這場官司。「他一次又一次說著——帕克兄弟就要輸了。」她回想道。

「上述對話讓妳感到愉快、讓妳不安或是讓妳保持中性的情緒呢？」達給特問道。

「法官閣下，我不認為這個問題與此案有關。」德雷福士說。

「法官閣下，我認為這確實相關。」達給特說。

「反對駁回。」威廉斯法官說。

「那讓我感到不安。」她說。

「妳會告訴法官原因何在嗎？」達給特說。

「嗯，我的感覺就像是在電話上被人審問，」她說。「他並未對我大吼或做出其他不禮貌的

行為。他的語調很溫和，不過我就是有種自己被操弄了之類的感覺，而且他並未直說，還說他不希望我吐露證詞內容，不過我就是有種他想要我說的感覺，他想知道我打算說出的一切細節，而且我的說詞會被他以某種方式扭曲。」

接下來是金・埃斯波西托（Jim Esposito），一名住在威尼斯海灘（Venice Beach），年輕、頂著蓬亂頭髮的自由專欄記者站上台前。是德雷福士傳喚他的。埃斯波西托替《好》雜誌（Oui magazine）寫了一篇揭露遊戲產業真相的文章，鉅細靡遺地寫出他與帕克兄弟全國銷售經理的對話。埃斯波西托提到經理曾告訴他，任何時候帕克兄弟或彌爾頓・布萊德里發行一款新遊戲，經銷商和遊戲商店老闆就會馬上傳來訂單，他們總搞不清楚是哪間公司推出了新遊戲。

這項描繪出令人困惑的產業景象的證詞，幫助勞夫打壓了帕克兄弟的論點。大眾時常不清楚哪款遊戲究竟是那間公司製作的。

達給特開始對埃斯波西托進行交叉質詢。他的文章是在官司初期寫就的。「你的註解中有幾處是我的相關資料。」達給特說。「其中有一段說有好幾年的時間，我都是波西米亞俱樂部（Bohemian Club）的會員。這件事跟這篇文章有什麼關係？」

「是這樣的，」埃斯波西托說。「這篇文章的本質——我在其中著重許多個人特質的部份。裡面的人物都是活生生的人。我喜歡全方位地將大家的個性展現出來，你知道的，安斯帕赫先生是位教授。你是律師。法官是位法官。」

「某些時候，埃斯波西托先生，某些時候，」達給特說。他繼續提問。「你是否曾以草稿的形式撰寫過任何關於安斯帕赫先生指控羅伯特·B·M·巴頓先生有罪或詐欺的文章？」

「沒有。」埃斯波西托說。

「你從未寫過任何關於上述內容的文章？」

埃斯波西托搖搖頭表示沒有。

「你的草稿是用什麼角度描述反大富翁與大富翁呢？」

「我與安斯帕赫先生詳談他的宣誓證詞，」埃斯波西托說。「他深入調查了，你知道的，大富翁的歷史，他揭露的是大富翁的歷史，正如以上所述。我將這些事情寫了出來。但我尚未真正完稿。我也為這篇文章寫了一篇概述。差不多就這麼多。」

「你是否曾以草稿的形式寫就任何提及安斯帕赫先生的詐欺指控一事？」

「哪項指控？」埃斯波西托問道。

「舉例來說，像是巴頓先生不正當的宣傳大富翁與一項專利的相關性這項指控？」

「沒有。」埃斯波西托說。

他們為了這天隱藏了很久。勞夫對於他獲勝的機會感到更加樂觀了。

為了增加勞夫的信心，他的家人計畫每天都出席開庭。他的兒子為了偷聽在大廳到處閒晃，希望能從敵人口中聽到隻字片語。許多年長的遊戲玩家也飛到加州，到達後聚集在法院的走廊

上，這許多年沒見的朋友們快樂地重逢。每個人都堅信大富翁整段真實故事終於要公開了。

九位這款遊戲的早期玩家作證佔據了這次開庭的大部分時間。盧絲・瑞佛斯站在證人席上敘述她是如何教導查爾思・陶德，並協助他教導查爾斯・達洛如何玩這款遊戲；丹尼爾・雷曼作證關於金融遊戲以及他在威廉斯大學玩遊戲的時光；仍然帶著怒意的查爾思・陶德傾訴他與達洛的友誼以及他們共度的那許多場大富翁之夜；還有圖恩兄弟的朋友以及其他人作證自己曾在華頓商學院與其他菁英機構玩過這場遊戲。媒體紛紛熱切地將這些證詞記錄下來。

或許這場審訊最戲劇性的一刻，就是滿頭銀髮的羅伯特・巴頓站上證人席並重申他在波士頓時所說的證詞時。他承認達洛並非大富翁的創始人，且帕克兄弟買下了所有的競爭產品。

不過這些都只是商業經營的本質罷了，他說。當這位有著斯多葛學派學者外表的人坐在證人椅上，作證說一直以來他都對莉姬・瑪吉原創的遊戲毫無半點興趣時，照相機快門的聲音便一直沒有停下來。

另一名為帕克兄弟作證的市場調查專家陳述，據他們的調查，有一五％的人對於大富翁與反大富翁之間的不同感到混淆。

「你認為你的發現是值得關切的嗎？」達給特問道。

「喔，是的。」他回道。

勞夫轉了轉眼珠，接著便站上證人席擔任反方證人。

「安斯帕赫先生。」達給特開始質詢。「你對於造成這場訴訟在這次審問之前發生的所有事情都十分熟悉，是否如此？」

「是，律師。」勞夫說。「十分熟悉」完全不足以說明勞夫的狀態。這款遊戲與這場官司接管了他的人生。無論白天或黑夜，所有你能想到的時刻，他都在思考這些事。

「你曾派遣你的辯護律師到紐約進行宣誓證詞採證，是嗎？」

「是。」

「你曾派遣你的辯護律師到華盛頓特區進行宣誓證詞採證，是嗎？」

「是。」

「對的。」

「麻薩諸塞州的塞勒姆？」

「對的。」

「賓夕法尼亞州的費城？」

「是。」

「你曾派遣你的辯護律師到喬治亞州的奧古斯塔市進行宣誓證詞採證，是嗎？」

「到佛蒙特州的羅徹斯特？」

「是。」

「到馬里蘭州的巴爾的摩？」

「是。」

「維吉尼亞州的阿靈頓？」

「是。」

「還有麻薩諸塞州的春田市？」

「對的。」

「這樣一來，根據你接受蘭迪・畢恩斯托克（Randy Bienenstock）的採訪中說你無法負擔前往威斯康辛州麥迪遜市的費用，那是在說謊嗎？」

「我肯定絕對不是。」勞夫說。這些冗長的地點名單，他不可能在短時間之內詳述每一次的狀況，而且也喚醒了勞夫過去幾個月來那些令他精疲力盡的旅程，旅館裡上了漿的亞麻布床單、在飛機小餐桌上打盹、租車、在餐巾紙上做筆記、睡眼惺忪的在舊金山國際機場趕飛機。

「附帶一提，讓我的辯護律前往這些地方的費用，是用我的美國運通卡以及大來卡十二期分期付款支付的。」

辯護律師進入結辯階段。雙方人馬都已對這場訴訟感到厭倦，渴望結束這場延宕多年的瘋狂行為。

德雷福士一開始便提到帕克兄弟對待大富翁的方式「幾乎就像是將它作為一種象徵，幾乎

是一個崇拜的對象。」他繼續說道。「巴頓先生曾以他堅信的立場帶著敬畏說道，沒人能挑戰

這個擁有四十年歷史的大富翁商標。」

德雷福士繼續說到這是一場事實與爭取權利的審訊，一個他和勞夫視為與民主本身同樣

珍貴的權利。假使在美國他們無法還給大富翁的故事一份真正的歷史，此地還有任何希望可言嗎？且

抱持希望呢？假使我們不能還給大富翁的故事一份真正的歷史，此地還有任何希望可言嗎？且

假使他，德雷福士連一款桌遊的道德規範都無法撥亂反正，他在幫像是丹尼爾・艾爾斯伯格

（Daniel Ellsberg）或是埃爾德理奇・柯利佛（Eldridge Cleaver）這樣的客戶辯護時，又有什麼

機會能夠平反呢？

「商標是一種特權，一種受到政府保護的特權，」他說。「它是一種支持。它是一種──好

吧，它類似某種政府補助，許可某人擁有一種可以免於在市場上競爭之物。他不需要擔心任何

事情──他擁有一款大富翁。」

「這裡，我們有一款大富翁套上了壟斷這個字，一個極為平凡、普遍使用的字，法官閣

下。而這並非法律所規定。這個案件中，我們已呈遞給法官閣下了解，法律在使用與維持這樣

的一個商標上並無任何偏祖。它並非事關公共福利。這裡反而是凌駕了公共政策，准許一個平

凡的單字讓某些人用在本來就擁有它的大眾身上。」

接著德雷福士開始朗讀帕克兄弟寫給大神翁製作者的信，要求他們中斷發行。在這款遊戲

中，這間公司反對的是「『遊戲圖上使用了沉溺、贖罪、本罪、原罪、洗禮、靈薄獄以及煉獄等命名』」。」德雷福士繼續讀下去。「『我們也要求改正在地獄圖中你們用來取代「只是拜訪」（just visiting）等等的一些其他術語』。」

帕克兄弟簡直是試圖主張其控制的文字與聖經文字一樣古老，德雷福士繼續說道。若放任這間公司而不加以抑制，很難預測他們接下來要主張的權利是什麼。

大神翁的製作者「擁有一款應該允許在市場上參與競爭的遊戲，法官閣下。」德雷福士說。「而且不應該被一個不符合公共利益的商標所威脅。此刻我不會——我不能代表庭上說我們指示這個案子在嚴格的意義下，是用詐欺的方式獲得了商標。我們不會這樣做。」

「就在最一開始的時候巴頓先生對我們坦承，說他不相信達洛先生發明的那個（遊戲）故事。且幾乎是立刻，在一個星期內，他便從達洛先生的手寫信中找到一個冗長的遊戲歷史，來確立與支持這個他不相信的故事。」

德雷福士還沒說完。他提醒庭上盧迪・寇普蘭一案、這款遊戲的早期玩家，以及帕克兄弟努力要買斷任何與所有的競爭對手。「為了公共利益，我們鼓起勇氣來挑戰一個商標，」他說。「特別是一個已通用化的商標。」

他繼續說，提出參考資料來審視現在已進入公有領域的字句。「看看阿斯匹靈、玻璃紙（cellophane）、膳魔師瓶現在的狀況。法官閣下，以上名詞都是商標；不只如此，它們都是受

到高度關注且因為是創造出來的單字而受到保護的商標。它們並沒有任何常見的意義。它們並沒有依賴其次要的意義。」

德雷福士說勞夫是以善意行事，而且並未盡力讓他的遊戲盒看起來跟大富翁一樣。他是那種美國在經濟發展上應該鼓勵的那種競爭者類型。「庭上應當寄予祝福給這位勇敢的小創業家，讓他追求他的商業企業……去對抗，法官閣下，那似乎是壓倒性的劣勢。」他說。「與他對抗那方的勝率，大到足以不需要他們尋求庭上的介入。」

當達給特起身並開始進行結語時，法庭中的氛圍是焦慮且充滿期待的，這是他那斷然的特質所導致。

「德雷福士先生對於商標法的觀念完全錯誤。」他開頭說。「德雷福士先生意指這是一件專利案，而非商標案。而我希望在他們所謂的一般範圍中拿這兩項法律條文作為對比。」

「現在，」達給特繼續說道。「商標的限制本身表明，在這個世界上隨你高興做任何事，但不要拿別人的名字來做文章。」

達給特辯解說，既然大富翁的商標多年來都擁有效力，那麼這一點便毋庸置疑了，除非證明確有詐欺行為，但勞夫無法證實這點。從貴格會友與其他證人身上得來的證詞一直都說是有欺騙的事實，但是在法律意義上，上述證詞無法證明詐欺。

「這部份我沒有其他進一步說明了，」達給特說。「只再指出一點，即法令不會說你手腳不

乾淨；它會說你詐欺。」

隨後達給特為反對「大富翁」這個名字成為通用化一事提出辯論。

反大富翁團隊引用了字典對「通用化」所下的定義，將之定義為「與之有關，或是整個團體或階級的特徵」或是「成為或擁有一個非專有名稱」。達給特反駁說一個單字要「成為常見、敘述性的商品名稱……大部分為了法律要求而進行的文字檢驗，我認為是這樣的：假使一個單字是通用化的，而且儘管如此還是執行了成為商標的手續，除了那位取得商標的人之外，便剝奪了市場上所有賣家用大家稱呼自身產品的權利。而這樣做並不正確。」

達給特進一步辯論說，目前只有一款大富翁，還有其他房地產貿易桌遊以並未侵犯大富翁商標的名字在全國各地販售。就算是勞夫也是「以打擊托拉斯之名起家」直到他「火燒屁股」為止，他說。

「假使安斯帕赫先生坦承錯誤，我將不會在他面前進一步討論這個主題，」達給特說。「假使他犯了錯而此處確實有造成混淆的可能性，接下來我認為美國法律會請法官閣下為安斯帕赫先生獻上祝福，恭送他走出這扇門，法庭也會鼓勵他繼續經營他的事業——但無論如何，用其他人的名字，別用我們的。」

達給特說完了。不過在他離開前，他說他有一份所有前面審判摘要的影印本，而他再也不需要了。威廉斯法官說將它留下。

「又一個他們口袋裡的錢比我們要多的範例。」德雷福士說。

「同情，」威廉斯法官說，「在這個法庭上沒有任何考慮的空間。」

帕克兄弟與勞夫開始他們等待判決出爐的難熬時光。以現在命運掌握在威廉斯法官手中的情況，勞夫害怕就算他成功地在法庭上將莉姬與貴格會友的故事說了出來，仍然有失去一切的風險。

威廉斯法官判決，反大富翁確實侵犯了大富翁的商標，並勒令勞夫將所有剩餘的反大富翁「全數銷燬」。巴頓與達給特興高采烈的歡呼，安斯帕赫與他的團隊徹底崩潰。

第十四章　埋葬

「可能所有遊戲都是愚蠢的。然而，人類亦若是。」

——羅伯特・林德（Robert Lynd）

一般來說，當一間公司贏得一紙強制令後，獲得的商品會儲放在倉庫直到法院程序完整終結為止。然而，帕克兄弟決定有必要展現其力量，並替其他可能的大富翁製造者上一課。

一九七七年七月五日，在一大群專欄記者目擊下，帕克兄弟的代表將約四萬組反大富翁遊戲埋在位於明尼蘇達州曼凱托市的掩埋場。他們藉由埋葬這款遊戲，來展現出對這場勝利有著極大的信心。畢竟若是勞夫在此案上訴且獲勝，帕克兄弟就得交出這些遊戲。這間公司靠著將遊戲埋進大地之中，清楚表明了他們認為勞夫再也沒有半點機會。在這個情況下，有此信念並非虛妄。

勞夫飛往曼凱托與他住在明尼蘇達州的朋友路斯・佛斯特（Russ Foster）一同看著這個景象。兩人搖搖頭，感覺十分無助。這是多麼浪費的事情。他們仍然有機會在法庭上翻案，不過這場掩埋確實侮辱人。

勞夫身上背了大筆債務，他家人的耐心開始瓦解，德雷福士不再負責這件官司，此刻就連他下了苦工的具體證據，以及他不惜與對方對抗也要生產的東西也全都沒了。

＊　＊　＊　＊　＊　＊

隱身於曼哈頓下城多風、巨穴般街道裡一間小而雜亂的辦公室中，發出電話響聲。是勞夫打給卡爾・帕森的電話。勞夫的某個律師提到帕森專事反托拉斯案件，且對他多加讚譽。

帕森也是克里斯丁・習的辯護律師，這名設計師控訴馬文・葛拉斯偷走了他稱之為考古文物（Artifax）的藝術品拍賣遊戲，並說馬文・葛拉斯以「曠世鉅作」的名稱販售這款遊戲。

勞夫意識到關鍵爭議在於威廉斯法官做出對他不利的裁決，讓反大富翁一案得準備上訴。

假使他和他的團隊解讀判決的方式正確，這位法官便是誤解了商標法，打開了另一場審訊的大門。關鍵議題為：當一個商標成為了這項產品的名稱，而非指出其生產者，它便失去了其重要性。且當一名消費者看上了放在商店架上的大富翁，勞夫和他的團隊相信，消費者必定是看到

了遊戲的名字，而非帕克兄弟的標誌吸引他們買下的。威廉斯做出了不同的結論，且犯下數個調查研究上的錯誤。就法律推論而言，威廉斯設定了一個情境，在情境中大富翁受到的待遇就類似阿斯匹靈，一個進入了公有領域的商標。但假使以上為真，那麼反大富翁就不可能侵犯大富翁的權利。

勞夫簡要的向帕森說明了這個案子。威廉斯法官做出判決後，他便在加州法院系統之間耗盡心神的來回奔走，而且已經成功獲得以通用字作為上訴議題的機會（其他論據在此不予討論）。勞夫覺得他現在有權利把遊戲挖出來，並想讓這個案子有更多進展。由此，他需要一個願意接下這個沒機會進入陪審團審訊的複雜案件的長期律師。這名律師也得願意在以用勝訴賠償金抽成為酬勞的前提情況下工作。

帕森對這個案子相當感興趣。兩人同意在舊金山碰面。

碰面後，勞夫心中相當納悶，假使眼前這名男子確實是哈佛大學法學院畢業生，他應該接的是製造業巨頭或是某些出身於紐約市的陰暗角落，總是搭頭等艙那種神祕人物的案子。帕森的外表並不特出，體重過高、頭髮蓬亂滿是頭皮屑，身上那套不合身的西裝是十年或更久以前流行的款式。當他打開公事包時，裡頭的文件像瀑布般灑了出來。我輸定了，勞夫心想。

不過帕克在外表上的不足，從他法律專業上完全補了上來。兩人共進晚餐，從最細節處討論反大富翁一案。帕森願意接下這個案子，不過有一個條件。他不是專利法律師，跟他的對

手那種大公司相比，也沒有一大群的律師或律師助理替他工作。假使他接下了這件反大富翁官司，勞夫得擔任他的助理，而且在這個案子上耗費的時間要比現在還要長。他相信勞夫打這場官司到現在所培養出來的法律能力，而勞夫也非常樂意協助。他很感激帕森肯接下這個案子。

不久之後，卡爾‧帕森成為安斯帕赫家的常客，常常跟勞夫在客廳工作到凌晨兩點。有時帕森會有些喪志，但勞夫會鼓勵他，兩人建立起來的友誼就類似當初勞夫與約翰‧德羅傑之間的關係那樣。

勞夫也花了許多時間與帕森在紐約市工作，帕森和他的妻子時常讓勞夫就在他們位於上西城區那間公寓的沙發上過夜。帕森有一種不可思議的技能，可以坐著打盹，還能按照自己的意志控制睡著與醒來的時間。看著他打盹時失去又恢復意識的過程，是勞夫此生看過最詭異的事情之一，不過這也解釋了為何帕森能夠應付他那令人難以置信的工作量。

　　＊　＊　＊　＊　＊

一九八〇年一月，距離四萬組反大富翁被掩埋快要滿三年時，勞夫回到明尼蘇達州邁凱托市的掩埋場。他想拿回遊戲。陪在他身旁的仍舊是他的朋友路斯‧佛斯特。

媒體與一大群觀眾也在現場。或許是出於天生的樂觀情緒，也或許是出於一種覺得自己已

經再也無法回頭的感覺，勞夫非常積極的宣傳這場挖掘行動，將之命名為「嘆為觀止的考古行動」。他帶著決心與一把鏟子行動。

儘管此時正處於冬天嚴寒的氣候，勞夫身上只套了一件跟衛生紙一樣薄的風衣、一樣薄的手套還有一頂毛帽，戴上這頂帽子使他的視線一直被他那雜亂的棕色捲髮遮住。起風時，一些尚未結冰吸附於地面的垃圾偶而會隨風飄流砸在他的臉上。路斯在他前方幾呎處緩慢的移動，路斯那黝黑、虎背熊腰的外型，穿著一件襯著毛皮的厚重外套，頭上頂著成套的毛帽，一副西伯利亞裝扮。勞夫與路斯一直保持低頭的姿勢，並且小心不要吸入周遭腐爛物的氣味。奇特的是，儘管大部分的廢棄物都冰凍了，但仍然發出陣陣令人窒息的惡臭。

圍觀者站在幾呎外遠，看著這兩個人在廢棄物上到處遊晃。不過當時間一點一滴流逝卻沒有任何發現後，人群伴隨著他們離去時那坦克般的車輛從大到小的引擎劈啪聲，慢慢的散去。

當勞夫在電話中跟路斯說要挖出那些掩埋的寶物時，聽起來相當容易。不過這個計畫執行起來比他們預期的要困難許多。搜索隊在這個廣闊的腐敗地帶來回晃盪。晃盪，再晃盪。六小時過去了，看不到任何希望。

接著勞夫和路斯往冰冷空氣的另一端望去，看到一群身穿制服的人朝他們走來，他們的燈光在明亮的薄霧與冰冷空氣中看起來相當刺眼。他們是環境保護局的人，要求勞夫與路斯離開。兩人撤退至路斯的家中卸下身上的冰寒，喝些東西讓身體暖和。電話鈴響。是一名宣稱自

己是那次掩埋相關人員的男子。他在電視上看到這場挖掘行動，並說路斯與勞夫距離掩埋遊戲的地點只有三十碼左右的距離。

對勞夫來說一切都太遲了。他得返回加州。不過他會再回來的。

幾個月過去了；冰雪融化，花兒盛開。路斯與勞夫通了電話。路斯有個壞消息：那塊掩埋反大富翁遊戲的土地已經賣給了住宅開發公司。那四萬組遊戲上頭要蓋房子了。

但遊戲仍舊埋藏在地底。

＊　＊　＊　＊　＊

一九八○年夏天，卡爾・帕森投入勞夫陣營六個月後，反大富翁上訴案得再次面對史實塞・威廉斯法官。反大富翁團隊將這次開庭取名為「二次審訊」，這一輪的辯論聚焦於大眾在購買一款遊戲時，心中想的是這項產品抑或是其生產者。民眾購買大富翁是因為它是大富翁，抑或它是帕克兄弟出品的遊戲呢？

威廉斯法官會如何處理如同兵乓球般在法院體系不斷來回的問題，讓我們了解到法律迷宮中似乎同樣有許多紊亂不清之處。在威廉斯做出對帕克兄弟有利的判決後，一九七九年上訴法院將此決定退回威廉斯法官處，要他再檢視大富翁商標的合法性。

為了平反此案，這次帕森與勞夫委託了一個單位進行市場研究調查。律師們對於在商標案使用市調有著褒貶不一的評價。任何政治學者或做過民調研究的人都知道，這種調查很容易調整數據以滿足特定議題。這樣做既花錢，還有主理案件的法官不予承認的風險。研究調查也很容易出錯，它時常難以詮釋消費者真正的想法。

負責這次反大富翁研究調查的研究員愛德華・坎納帕瑞（Edward Canapary）站在證人席。他報告當人們被問到開放性問題「你為何購買大富翁？」或是「為何你會想購買大富翁？」時，八二％的回應皆與產品本身相關；二％的答案與帕克兄弟無關連或中性；一六％的答案抱持非決定性的態度。又一次代表帕克兄弟的羅伯特・達給特說，他認為這項研究調查是由勞夫設計的，因此每個問題的措詞都是在「如果沒必要的前提下進行預測，以達到這樣的結論。」

幾週後，法院書記官致電勞夫報告結果。反大富翁再次敗訴。他們只剩下二次上訴一途。

這場大富翁之戰持續了超過六年。勞夫將房子做了三胎貸款，信用卡也刷爆了。他的兒子們現在已擁有低沉的嗓音，並在勞夫幾乎全無金援的情況下，威廉就讀高中而馬克進入大學。他和蘆絲之間的關係就如同她的健康狀況般相當不穩定，且自從和解會議破局後，他和他的朋友約翰・德羅傑便再也沒說過話。

假使他們這次又又敗訴，那反大富翁可能會就此終結，勞夫就得想出支付那數萬元法務費的

辦法，以及和兒子解釋為何他認為打這場仗仍然是值得的。

＊　＊　＊　＊　＊

幾個月又過去了，勞夫又回到從事教職的日常生活，而那如山般的審訊文件堆在他書房中都生塵了。然後，到了一九八二年夏天，距離上一次審訊已過了快一年，安斯帕赫家的電話響起。是法院書記官致電報告審判結果。

美國聯邦第九巡迴上訴法院此次判決帕克兄弟與通用磨坊敗訴，這次不僅宣告「大富翁」商標無效，且此單字已成為通用字，但也責成主審威廉斯法官繼續釐清事實。這項主張也解讀為初審法院現在得要確定反大富翁是否有合理審慎的告知消費者，帕克兄弟並未製造這款遊戲。

法院補充，「在一九二〇至三〇年代早期，有多少人遊玩過現代大富翁的前身遊戲仍未有定論。」再者，反大富翁團隊「並無直接展現出大眾對於這個名詞的觀感為此案關鍵。」儘管如此，最終判決對勞夫來說是極度正面且具有重大意義的。或許最能證明他清白的是下面這段：「法院提到達洛作為這款遊戲的發明或創造者，是明顯的錯誤。」正常來說，地方法官應就事實做出判決（因為這位法官在上訴法官審理前，應當審訊過所有證人並檢閱過所有

文件），就威廉斯法官接受了勞夫那詳盡的調查報告來說，上訴法院會給予他不及格的分數。

起初勞夫並未意識到這場勝利的意義。那份持續八年多的重擔，是慢慢從勞夫肩膀上卸下的。那天晚上，他們一家人去一間非常昂貴的餐廳用晚餐。經過了近乎十年預算極度緊縮的生活後，安斯帕赫家終於從反大富翁一案與這件案子的債務中解脫。勞夫的法務費將由帕克兄弟支付。

這項裁決的消息很快就傳到帕克兄弟位於麻薩諸塞州比佛利那宏偉的辦公室中。在這間由母公司通用磨坊金援下建造的公司建築物內部嶄新的透明辦公室中，員工們聽到帕克兄弟敗訴的消息都感到十分震驚。有些決策者搖搖頭，對於加州那場審訊究竟出了什麼問題感到納悶。羅伯特・巴頓之子藍道夫・巴頓說他對這項判決感到「驚愕且失望」。帕克兄弟的發言人拒絕就法院講述這款遊戲的起源一事發表評論。

自從這場官司開打，這間公司就做了些改變。創辦人喬治・帕克之孫藍道夫・巴頓於一九七四年，就在勞夫收到帕克兄弟寄出的威脅信後不久升任為總裁。

一九八二年消費電子展（Consumer Electronics Show）上，帕克兄弟終於推出了電子版大富翁。到了此時，這間公司已售出超過八百萬組大富翁。電子版實際上與傳統版完全相同，但加上了控制擲骰、地產擁有權以及玩家在地圖上移動的裁判。

帕克兄弟也面臨了遊戲產業新參賽者的威脅。這些參賽者中，首先是雅達利（Atari）的共

同創辦人諾蘭・布希內爾（Nolan Bushnell）推出了乓（Pong）這款近一世紀前弄得喬治・帕克暈頭轉向的乒乓球遊戲電子版，許多玩家沉迷其中。布希內爾或許比帕克兄弟更了解一款成功的遊戲得要易學難精的道理。

不過在帕克兄弟代理律師與其決策者仔細商討下一步時，這些事情都不重要。近十年來，勞夫的存在猶如芒刺在背。他們不會讓上訴法院的判決站穩腳步，將會把反大富翁一案上訴至最高法院。

＊　＊　＊　＊　＊

正當帕克兄弟的律師瘋狂地超時工作以準備與國家最高法院對抗的資料時，其他員工正著手於驅動廣大民意，鼓動民眾支持他們的要因。很快的，其他擁有重要商標的公司告訴記者他們對於法院宣判帕克兄弟的勝利無效感到「極為不滿」，學者們爭論著法院是否要透過視這些創造出獨一無二、熱門產品的公司其商標為通用化來懲罰他們。帕克兄弟的案子遭到逆轉，是由於上訴法院根本不知道企業是如何運作的。

其他加入帕克兄弟這場對抗的公司包括了美國律師協會（American Bar Association）、寶潔（Procter & Gamble）以及美國商標協會（U.S. Trademark Association）。其主張為當商標大

部分時候將象徵其產品，而非生產者時將變為無效，是對他們以及許多公司的一種褻瀆。「你不用知道佳潔士（Crest）為寶潔出品以擁有其來源的商標識別。」美國商標協會的執行總監對《紐約時報》說道。

反大富翁與帕克兄弟之間的爭論中，帕克兄弟的律師說道，反大富翁的判決假使原封不動，「會立即危及消費者產品中許多最成功的商標。」並提出吃豆人（Pac-Man）、E.T. 以及威迪（Wheaties）作為參考。「這完全是無稽之談。」卡爾・帕森回應這項極為拙劣的預測時說道。

帕克兄弟雇用了納珊・勒溫（Nathan Lewin）這名廣受讚譽的律師擔任他們的代理律師，他曾在最高法院打過為數眾多的案件。一九八三年一月二十七日，勒溫提出數份由美國一些企業巨頭代表帕克兄弟提出的法院之友[1]辯護狀。辯護狀中對第九巡迴上訴法庭的判決提出異議，「因為在商標法的實行上造成了混淆與不確定。」

四天後，在最高法院辯護經驗相對較少的帕森進行反擊。他寫給法院的文字中說明勒溫的法院之友辯護狀並未反映出商標法律師的一致觀點。「創造出不確定與混淆斷言的，是勒溫先

1　amicus（拉丁文），或 friend of the court，並非訴訟當事人任一方，為出於自願，或回應訴訟雙方任一方之請求，提出相關資訊與法律解釋之法律文書送交法庭，用以協助訴訟的進行之人。

生，而非第九巡迴法院。」帕森寫道。再加上，勒溫曾提及一份早期的研究調查顯示關於這兩款遊戲名稱可能造成的混淆，但事實並非如此——這份調查支持帕森與勞夫的論點，即大眾購買大富翁是因為這項產品，而非其生產者。

勞夫跟帕森在他位於紐約市的狹小辦公室會面，兩人忙著整理呈遞給最高法院的文件直到深夜。他們再一次將所有與莉姬・瑪吉、大西洋城貴格會友、達洛發明大富翁的故事，以及大富翁與反大富翁名稱是否造成混淆的相關研究資料整理好。文件終於備齊了，勞夫搭上從紐約前往華盛頓特區的火車，親自將資料送過去。

巧合的是，引起許多爭議那本教人如何贏得大富翁勝利書籍的共同作者，康乃爾大學學生傑夫・雷曼，繼續攻讀法學院並擔任約翰・保羅・史蒂文斯法官的辦事員。收到大富翁上訴的消息後，雷曼便要求將自己從此案中撤換。

勞夫帶著敬畏的心情看著最高法院那充滿歷史意義的鎮國之柱，接著步上臺階遞交他的資料。他彷彿聽見莉姬在八十多年前首次遞交地主遊戲專利資料的聲音。

第十五章　救贖

「他們壟斷了大富翁。實際上這款遊戲已進入公有領域。不過現在真相即將公諸於世。」

——勞夫·安斯帕赫

距離歐里·豪伊斯所寫的威脅信出現在勞夫家中的信箱中快滿十年時，一件非常與眾不同的反大富翁消息傳到了位於柏克萊的安斯帕赫家。卡爾·帕森從紐約市撥電話過來，說最高法院駁回了帕克兄弟的上訴。第九巡迴法院上訴勝利已站穩立場，而帕克兄弟將得支付勞夫七位數的和解金，加上法務費以及他那四萬組反大富翁遊戲的相關損失。總金額大約是當年勞夫拒絕的那份和解提案兩倍。有了最高法院的參與，這場法律惡夢終於到達了終點。

勞夫不知道是否要相信卡爾。他太習慣期望落空的感覺了。但終於，他意識到大富翁之戰

最後獲得了勝利。他終於能夠在沒有那間他所鄙視的公司干預下，販售反大富翁了。

＊　＊　＊　＊　＊

雷根總統就任期間，反大富翁的反文化傾向並沒有跟十年前一樣引發大眾的共鳴。房子、車子、肩墊、頭髮，全都是越大越好。水門主義世代的犬儒主義在一九八〇年代經濟起飛時期逐漸褪色，反大富翁在美國的銷售停滯不前。後來勞夫一直為失去了銷售這款遊戲的最佳時機感到傷心。「遲來的正義並非正義。」他說。

經歷了數十年的婚姻，將兩個小孩撫養長大，以及延續了將近十年的法律戰後，蘆絲與勞夫離婚。多年後，兩人都納悶著是不是對反大富翁的沉迷蒙蔽了他們的雙眼，導致這段婚姻破碎。他們也懷疑假使在某些事情上有不同的作法，或者失去共同敵人，像是尼克森、越戰或帕克兄弟，便是他們結束這段婚姻的最大因素。但雙方都同意，繼續在一起會比各自投入新生活要更加艱苦。

當遊玩反大富翁，玩家在區隔各自的東西時，是將結合在一起的東西（土地或資源）拆成獨立的碎片，套用在蘆絲與勞夫的婚姻上，可說是一種痛苦的對稱。馬克與威廉現在都已離家，但父母的離婚，再加上他們現在已經確定蘆絲確診為多發性硬化症，以上種種都嚴重影響

了他們的生活。他們在十年前共渡的那場宿命的大富翁之夜，感覺彷彿就像是一個世紀前發生的事。

＊　＊　＊　＊　＊

勞夫覺得不太對勁。經過了這一切風風雨雨，他認為大西洋城貴格會並未在他們創造大富翁的貢獻上收到應有的榮譽。大西洋城的街道上整排都是對達洛致敬的物品，帕克區附近有塊區額、當地博物館提到了他，以及城市當局與旅遊導覽上不斷重複錯誤的傳奇故事。然而儘管發生了勞夫的官司，貴格會友與他們遊玩以及完善這款遊戲的苦心都還是被眾人所忽略。透過那段研究大富翁的過程，這些人對勞夫而言變得栩栩如生，且喚醒了與當初他在小時候與家人移民過來時，那些人如何歡迎他那段往事的連結。

一九八○年晚期，他決定試著在這個海濱城市立下一個對貴格會友表示感謝的紀念區額。太平洋大道上的品質旅館（The Quality Inn）同意在旅館中立下紀念區額，這間旅館坐落之處便是八○年代中期拆除的大西洋城友誼學校原址。

一九八九年九月十一日，區額掛上這間旅館的「貴格房」中，上面寫著：

對大富翁的真相獻上敬意

一九三一年，這款此刻以大富翁之名銷售的遊戲，是在曾聳立於此地的大西洋城友誼學校內外（in and around）發明的。這項發明是以盧絲‧霍斯金斯、傑西‧瑞佛、西里爾‧哈維為主，大家通力合作的成品。盧絲‧霍斯金斯是這間學校的校長，西里爾‧哈維是教師。傑西‧瑞佛則是他們的友人。

有人認為區額上的大富翁歷史故事遺漏了莉姬‧瑪吉以及雅頓的玩家而未臻完整，這樣一來，使用「發明」這個字眼似乎太過強烈，勞夫將這件事視為與民間流傳的達洛版故事對抗的過程。勞夫負責區額的製作，反大富翁的新發行商泰利可（Talicor）則贊助活動的費用。勞夫站在旅館會議室的講台上，身穿夾克與條紋領帶。他身後的橫幅標語寫著，「泰利可：對大富翁真正的創造者獻上敬意，並向大家介紹反大富翁。」一群早期的大富翁玩家伸長了脖子要看勞夫講話，這個已然老去、變得更灰暗的靈魂，還是跟十年前一樣探尋著這份骯髒故事背後的真相。這個活動也提醒了大家誰已不在現場：傑西‧瑞佛於一九六〇年逝世；兩年後盧絲‧哈維逝世；以及其他數十名早年曾玩過這款遊戲的貴格會友。

「帕克兄弟多年來都擁護著達洛的神話故事，」勞夫說，「且買下了一大堆專利以及在當時大受好評的各種版本大富翁。他們壟斷了大富翁。事實上這款遊戲已進入公有領域。不過此刻

真相即將公開，理應得到發明大西洋城大富翁這份榮耀的人，就要得到他們應有的榮耀了。」

勞夫走到旅館外，用拍立得將這棟三層樓高，門上掛著綠黃配色品質客棧招牌的旅館照了下來。大西洋城友誼學校很久之前就從太平洋與南卡羅萊納大道交叉口消失，不過搭建旅館時，保留了部分原始建物。這個位址後方有一棟超過十五層樓高的磚塊結構建築物，街道對面延伸出去是一片荒涼、無人使用的停車場。

經過多年的衰退，大西洋城又一次成為都市更新的實驗對象。大型賭場以及區域政治家的代表主張，為了重建這座城市，首先要做的便是摧毀它。像是特莫旅館等城市各處廢棄旅館，以及貴格會搭建這些旅館的歷史全都遭到拆除。雅頓人威廉・普萊斯鍾愛的馬爾堡─布倫海姆旅館進行了一次壯觀的爆炸拆除好挪出空間搭建現代化的百利旅館（Bally's）。當這些賭場大亨們規劃出這個事業得將來賓盡可能的與這座城市醜陋的市容隔離時，數千名居民就這樣被趕出家園。到了一九八○年代尾聲，大西洋城搖身一變成為美國最佳觀光地點之一，然而十二間主要賭場中，僅有五間獲利，而他們賺到的那些錢也幾乎沒有用在當地人身上。

當地報紙的報導指出，年長居民在東方大道遭到搶劫，而城市裡的年輕人多次朝遊覽車投擲石頭。土地投機促使居民搬離家鄉，當地教堂與猶太教堂紛紛遷離這座城市，再也沒有回來。沒了顧客，好幾百間商店都關門大吉。

儘管此刻市容如此荒涼，年高八十八歲的陶樂絲・瑞佛說道，自從她住在大西洋城之後，

這是她頭一次能夠再看著一張大富翁遊戲圖時露出笑容。五十五年的漫長等待終於有了結果。

「我覺得好極了。」記者問陶樂絲對新區額有什麼感想時，她這樣說。「我很高興自己活得夠久，可以目睹這件事。它終於發生了。」

＊　＊　＊　＊　＊

這一年隨著最高法院決拒絕大富翁案上訴，根據某位商標法律師所述，這個決定「將神的恐懼放在了眾人身上」。反大富翁官司被紐約聯邦法院做出判決時引用，宣判雀巢的托豪斯巧克力片餅乾（Toll House cookie）就跟大富翁一樣是為通用字。類似的援引也用在判定東方航空接駁巴士（Eastern Air Lines' Shuttle）為通用字上。

評論家議論說，上訴法院的裁決漠視了商標法的基礎。到了一九八三年，「小麥片」（shredded wheat）、「電梯」（elevator）以及「阿斯匹靈」都被視為通用字，因為它們都成了尋常用詞，不過富美家（Formica）、鐵弗龍（Teflon）以及可樂（Coke）仍然保有其商標。一個原本就已令人困惑的法體，現在讓人更加難以理解了。

隨著反大富翁的判決出爐，商標法律師以及遊說議員的掮客前往國會山莊（Capitol Hill）推動立法增強對企業著作權的保護。因為懼怕臣服在與帕克兄弟相同的命運下，許多公司紛紛

推出廣告，強調他們代表的是特定品牌。有份廣告宣傳冊上聲明，「請幫幫忙……**影印**東西，不要『全錄』東西。」

猶他州共和黨聯邦參議員歐林‧海契（Orin Hatch）主張高品質的品牌會遭受攻擊，是因為這個判決與聯邦商標法修正案的提議將會讓測試消費者動機的行為失去法律的保護，這麼做等同於詢問人們為何要買某項特定產品且幫助勞夫贏得勝利。法案中加入這項條款保護了半導體晶片製造商免於遭到剽竊，而且輕易便能通過。在勞夫與卡爾‧帕森的眼中，這項新法讓某間公司能更輕易的對某些東西提出權利要求，另一方面也能讓它被視為通用字，從而傷害競爭對手。「人們害怕其他標誌都落入大富翁的下場。」多年後帕森說道。「這樣一來只是讓富者越富。」

與帕克兄弟的協議中，有部分為反大富翁不能就此事重啟訴訟，不過帕森也要對方保證勞夫販售反大富翁的權利仍然受到新的半導體晶片保護法（Semiconductor Chip Protection Act）中被稱為「反大富翁修正案」的保護（勞夫後來開玩笑說因為這個法案支持者的緣故，它應該被稱作『支持大富翁』修正案）。然而，長期的顧慮為反大富翁並非只靠著這項商標保護法就足以達到合理使用的目的。假使一款遊戲發明者想創造一款對大富翁做出某種評論的新遊戲，可能得要花上幾萬元的法務費，這個點子才能開始啟動，這樣的宿命便落在了今日許多科技業企業主頭上。

且儘管最高法院已做出判決，歐里·豪伊斯明與其他帕克兄弟的代理律師認為第九巡迴上訴法庭的判決，只在第九巡迴區域有效。豪伊斯明白勞夫能夠隨他喜好在任何地方販售反大富翁，不過法院尚未命令撤銷達洛版大富翁的商標，且其他發明者尚未享受到與勞夫已受到保障的大富翁商標使用權同樣的自由。

勞夫從未追求他的反大富翁官司一定要有結論或達成某種和解，且極有可能大富翁的真正歷史永遠不會出土，至少不會是全數披露。雖然如此，受人喜愛的達洛傳奇仍生生不息。那段故事只是講得通而已。在美國的創新精神上，達洛這段神話雖然大多是錯誤的敘述，但確實是段令人無法抗拒、極為鼓舞人心的寓言。那是一段「美好、簡潔、結構完整的美國產業傳奇發現學派範例」《紐約客》的卡爾文·崔林（Calvin Trillin）於一九七八年寫道。「假使達洛發明的是這段故事而非這款遊戲，或許海濱道上還是應該幫他立一塊匾額表彰他的別出心裁。」這也很難讓人不去懷疑，還有多少未出土的歷史尚待探尋──屬於莉姬·瑪吉那創造了這些世界某些片段的故事靜靜的佚失，他們的貢獻太過隱晦，很少人能夠停下來思考這些人背後的想法。

通常抱持的信念不會總是經的住仔細觀察，但或許真正的問題在於為何我們一開始就堅持這樣的信念，而不去質疑它個真實性，並無視它曾遭受過反駁的事實。在大富翁這個案例中，大眾似乎沒有任何理由在一開始便質疑其原始故事。假使勞夫的法律戰比原本還要晚幾年發

生，有數名需要他們出面才能讓勞夫打贏這場官司的關鍵人物便已過世，他們為這個真相作證的機會便會敗給了時間。

揭露這款遊戲可疑的起源在法院與媒體受到更多關注後，帕克兄弟默默的開始美化他們的大富翁歷史。打開一九八五年版大富翁規則手冊便會看到「三〇年代、大蕭條與達洛」的標題，並說達洛將一款名為大富翁的遊戲「呈獻」給帕克兄弟經營。類似的狀況，發生於一九八八年一本名為《大富翁指南》（The Monopoly Copanion）的書中，此書是由前帕克兄弟研發部門主管撰寫而成，書中承認達洛並未發明這款遊戲，不過並未全面探討他對此遊戲有限的貢獻。一九九六年，在一九九一年收購帕克兄弟的孩之寶公司設立的大富翁官方網站中，寫道，

「這一切可以回溯到一九三三年住在賓夕法尼亞州德國鎮的查爾斯・B・達洛，他受到**地主遊戲**的啟發，在他處於無業狀態時用來娛樂自己的新消遣。」甚至到了二〇一四年，在孩之寶的網站上，這款遊戲的歷史時間表還是從一九三五年開始。若是沒有早期玩家、勞夫・安斯帕赫以及反大富翁訴訟，這些公司會用巧妙且如同律師般的方式重述這個故事，而最具啟發性的是他們沒有提及的部份：莉姬・瑪吉、貴格會友，以及許許多多的人。或許這份照料並保守下來的祕密，會跟真相一樣，能夠定義我們。

有些人爭論說帕克兄弟與其後的孩之寶一直能夠管理好這款遊戲，而我們對於那些公司在這個品牌的使用上欠缺一致性與效力。「這個世界會因為大富翁進入公有領域而變得更好

嗎？」遊戲歷史學家大衛·薩多斯基（David Sadowski）在一次訪問中說道。「我認為不會。最有可能的是，市面上會出現過多擁有不同規則與視覺特徵的競爭遊戲。」或許，但再次強調，像是西洋棋和國際象棋這類一直屬於公有領域的遊戲，都被拿來當做此類爭論的對比。消費者始終都能獲得這些遊戲的標準化版本。

大富翁一案開啟了誰應該獲得一項發明的掛名，以及如何取得的問題。大部分的人都知道萊特兄弟，但回想不到其他也想在空中翱翔的飛行員。成功有很多因素，但我們往往只知道將成就歸於一人。就算是現在，大家也都曾玩過大富翁，曾增加過一些條件以強化其非凡的耐玩度，玩到某些程度還會製作自己的版本。遊戲不只是其製作者的遺物，他們的歷史也會透過玩家不斷的傳頌。就像莉姬最早創造出來的遊戲圖，繞著地圖行動且沒有終點，讓贏家與輸家之間的優勢不斷變動。

當莉姬·瑪吉一九〇四年的專利明確地為今日大多數人所熟悉的大富翁打下基礎後，又有許多人對此遊戲進行修改，而查爾斯·達洛成功讓它受到全世界的矚目。大富翁屬於莉姬嗎？屬於達洛？屬於帕克兄弟？還是屬於上述所有人以及每個遊玩它的人呢？

這時，勞夫已經八十多歲，從教授的職位退休，但仍然管理著他的反大富翁，這款遊戲現在已經轉由大學遊戲公司（University Games）發行。他和其他還活著的原始遊戲圖成員每年都會在舊金山聚在一起共進晚餐，就如同他們在一九七〇年代時一般，那時他們臉上的皺紋比

較少，但對於這款遊戲的命運更感焦慮。勞夫的兒子馬克與威廉打算要為下一個世代繼續經營反大富翁公司的業務與法律事務。

對勞夫來說，最重要的是大富翁這場法律戰的結果，保住了他自由地談論這款遊戲與其歷史的權利。

他的沈默，勞夫說，「恕不出售。」

附錄 各自的遭遇

> 「法院提到達洛作為這款遊戲的發明或創造者，是明顯的錯誤。」
>
> ——美國聯邦第九巡迴上訴法院

勞夫‧安斯帕赫已經退休並完成了一本回憶錄，書名為《一位美國教授反對一九四八年阿拉伯在一開始便摧毀以色列以及解釋為何這個戰爭仍然持續不斷》（*An American Professor Fought The 1948 Arab Jihad To Destroy Israel at Birth and Explains Why It Continues*），這部回憶錄是講述他對於以色列的看法以及其童年時期發生的事情。他開心地再婚，並與其妻子席薇雅（Silvia）不定期居住在灣區、法國與紐西蘭。反大富翁遊戲仍在 antimonopoly.com 販售，同時這款遊戲也已銷售至全球各地，勞夫與負責反大富翁在美國地區業務的大學遊戲公司代表說道，由於孩之寶與大型連鎖商店達成了協議，他們在尋找美國經銷商時，經歷了一段相當艱苦

的時光。電子版反大富翁遊戲會由網腳遊戲公司（Webfoot Games）發行。

反大富翁桌遊成員每年仍會在舊金山的碼頭會面討論生意上的事宜。

蘆絲・安斯帕赫退休後住在紐約的皇后區，於二○一二年三月逝世。

威廉・安斯帕赫從哈佛法學院畢業，目前在紐約市從事勞工法訴訟。他的法學院入學論文主題是反大富翁之戰。

馬克・安斯帕赫得到了哈佛大學的人類學博士學位，居住於義大利，在那邊從事研究。

約翰・德羅傑繼續在灣區執業多年，現在已經退休，住在亞歷桑那州。

卡爾・帕森仍在紐約市執業，並在律師助理革新的領域中享有盛名。多年來他也擔任過許多公職，包括了紐約司法局長以及紐約市市長。目前他正在執行中的法律事務為谷歌（Google Inc.）的反托拉斯訴訟案。

查爾斯・達洛，死於一九六七年。

伊瑟・達洛，死於一九九一年。

理查德・迪奇・達洛，在他居住的紐澤西心理健康機構的照護下死去。

威廉・達洛，直到二〇〇六逝世前，都一直居住在賓夕法尼亞州擔任農夫。他的孩子不時仍會收到大富翁相關版稅並遊玩大富翁。

富蘭克林・亞歷山大以九十五歲高齡過世，根據他家人的說法，他是「含笑而終」的。他到八十多歲都繼續從事政治卡通的工作。他死時留下了兩個女兒琳・盧希克（Lyn Russek）與米米・辛森（Mimi Simson），以及數名孫子和曾孫，其中包含他的孫子海爾（Hal），他曾一時興起寫電子郵件給我，納悶我是否知道他的祖父曾著手繪製大富翁的美術設計。

羅伯特・巴頓，在帕克兄弟賣給通用磨坊後便退休，一九九五年過世，享壽九十一歲。

藍道夫‧巴頓已經退休，仍然住在麻薩諸塞州。他與家人持續投入各種慈善機構，在緬因州擁有第二個家。

傑‧沃克在破壞大富翁錦標賽多年後，創立了意得網（Priceline.com），成為首波達康浪潮的超級巨星之一。到了二千年，《富比世》世界財富五百強估計其身價淨值為十六億美元，是有史以來最快竄升至富比世榜單上的富豪之一。網路泡沫破滅後，沃克的財富瞬間減少至剩下數百萬美元。他的室友以及大富翁玩家同伴傑夫‧雷曼，後來成為康乃爾大學校長，現在是紐約大學上海分校校長。

帕克兄弟已完全附屬於孩之寶公司旗下，彌爾頓‧布萊德里亦然。帕克兄弟原始員工是否仍然保留未能得知，不過根據某些熟悉這間公司的人的說法，這樣的機率不大。孩之寶透過發言人婉拒了其決策邀約，並婉拒提供任何其大富翁遊戲圖的照片與影像。他們對我列出的超過兩百項確認事實的問題，以及後續的聯繫皆無回覆。孩之寶於一九九一年收購帕克兄弟時，很可能同時買下了珍貴的喬治‧帕克日記以及整齊有序、保存良好的遊戲圖，數十年來他們皆婉拒了開放給研究者，也婉拒我接近這些資料的請求。

大富翁持續在史上商業桌遊暢銷榜上佔有一席之地，並以經典紙上遊戲典範而存在，且在莉姬‧瑪吉完成這款原創遊戲後超過一世紀，仍然在 iPhone、iPad 以及各種電子平台上活躍。孩之寶為了維持這個老字號品牌與玩家的關係，在二〇一三年舉辦票選活動，加入了小貓棋子，淘汰了熨斗棋。二〇一四年，又增加了「莊家規則」（house rules）。

立法者持續將著作權失效年限往後推延，此法案稱為「米奇老鼠保護法案」（Mickey Mouse Protection Act）。從松尼‧波諾（Sonny Bono）到喬治‧蓋希文（George Gershwin），所有人的資產都要衡量，創作者過世後能夠持續宣稱持有著作權的期限應是多少時間。在一九七六年著作權法案下，著作權延續時間為作者終身加上五十年，假使共同創作則為七十五年。從此之後，一九七八年之前的創作（像是大富翁），著作權保護年限皆延長為從發行日期起算九十五年（就大富翁的例子，到二〇三〇年）。國會中有一派認為延長著作權保護年限，可藉由確保此作品在海外的獨佔與保護來確保作者的經濟權益。按照這個想法，假使這是要激勵創作者創造自己的作品，他們應當較不可能去修改舊作品。

競爭對手則將這個延長法案視為，對那些以犧牲大眾權益為代價，而在當下持有權利者的施恩之舉。

莉姬・瑪吉於一九四八年逝世。她和她的先生艾伯特，以及她的父親、母親，還有祖父一同葬在維吉尼亞州的阿靈頓，她的訃告與墓碑上都沒有提及她的發明。她並沒有任何小孩，她整個大家族中其中幾名成員持續在祖譜中記下這個家族與地主遊戲的連結，以及共和黨成立的那段時光。

致謝

「感激那些讓我們開心快樂的人;他們是迷人的園丁,總讓我們的靈魂綻放出花朵。」

——馬塞爾・普魯斯特

本書是用超過五年的時間、換了五間公寓、三台電腦、兩份報紙工作、為了三場馬拉松而作了上百英里的跑步訓練、經濟大衰退、跋涉十州的研究之旅、兩次奧林匹克運動會,以及數百加崙的咖啡累積而成。裡面有歡呼、心碎、眼淚、勝利、婚禮、葬禮、幫小孩洗澡,以及幾個桌遊之夜。報導這個故事的過程中,我在突然襲來的極度痛苦中,剪去了一英吋的頭髮,賣掉了許多家當,因為在公共場合呼呼大睡而面臨法律問題,收到違規停車罰單、洗衣服時在床單裡發現大富翁遊戲鈔,因財務問題而焦躁不安,做了許多關於這個故事各個面向的惡夢,包

括有一次僅僅為了一個分號而做了惡夢，以及感覺到自己與書中的角色產生了怪誕的連結感，

且以一種扭曲的《魔女南茜》（Nancy Drew）式，近乎不健康的方式變得沉迷於大富翁以及其

奇特的起源。我愛過、我迷惘、我學會、我寫下。

有人說作家先受過苦了，因此他們的讀者不用再受一次，不過作者身旁那些以友誼與慷慨

之名給予我力量、鼓勵我並將這個故事結構弄得凌亂不堪的親愛靈魂也與我同苦。我無法肯定

自己總是能夠完全明白這一切，但我仍然極度感激他們。

完成這本書是一場與耐性真刀實槍的戰鬥，我從未幻想過自己若是沒有身旁那群極為優秀

與親切的人，還有任何嘗試這樣做的可能。

資料來源

我極度感激勞夫·安斯帕赫與安斯帕赫一家耗費許多時間傾訴他們的故事。勞夫經受了比

我或他的想像都還要多的無盡訪談，以及許許多多確認事實的電子郵件與電話，並在整個過

程中都保持熱心與和藹的態度。馬克與威廉兩人也是在與我面談以及回答我的問題時都非常親

切，我也很感謝在蘆絲·安斯帕赫於二〇一二年過世前有機會訪問她。

還要感謝位於費城的亨利·喬治學校中的理查·畢德（Richard Biddle）以及愛德華·道

德森（Edward Dodson）、紐約公共圖書館（New York Public Library）、紐約歷史協會（New York Historical Society）、吉爾德萊爾曼美國歷史學會（Gilder Lehrman Institute of American History）、羅伯特·沙爾肯巴赫基金會（Robert Schalkenbach Foundation）、紐約大學·斯沃斯莫爾學院（Swarthmore University）圖書館、鹽湖城家族歷史圖書館（Family History Library）、艾爾溫學校（Elwyn School）、Ancestry.com、大西洋城歷史博物館（Atlantic City Historical Museum）、位於紐華克的紐澤西歷史學會（New Jersey Historical Society）、WorldCat線上圖書館資料庫、谷歌圖書（Google Books）、德拉瓦歷史學會（Delaware Historical Society）、史密森尼學會（Smithsonian）、美國郵政署（United States Postal Service）、國會圖書館（Library of Congress）、紐約大學遊戲中心（NYU Game Center）、怪咖之夜（Nerd Nite）、琵琶地博物館（Peabody Essex Museum）、雅頓工藝品店博物館（Arden Craft Shop Museum）以及當地親切的居民，麥可·柯提茲（Mike Curtis）、布魯斯·懷希爾（Bruce Whitehill）、大衛·薩多斯基、貝琪·霍斯金斯、菲利普·歐巴尼斯、歐分家族（Allphin family）、拜倫·康利（Byron Coney）、麥爾坎·G·霍爾科姆、史壯玩具博物館、強納森·威爾（Jonathan Will）、羅傑·安吉爾（Roger Angell）、卡爾文·崔林、提姆·威爾許（Tim Walsh）、克里斯丁·東藍（Christian Donlan）、伊恩·布朗（Ian Brown）、傑西·福斯（Jesse Fuchs）、阿佛列·C·維杜斯（Alfred C. Velduis）、史提芬·帕夫斯高（Stephen Pavlisko）、

啦啦隊

我的母親卡蘿（Carol），信任我、給我空白筆記本，並讓我的人生充滿勇氣。我的父親麥隆（Myron）是個真誠且親切的父親，從未質疑為何自己的後代要把時間花在寫一個桌遊的故事上。我的哥哥安迪（Andy），與令人讚嘆的侄子昆特（Quint）時時提醒我要核對資料，我深深地愛著他們。一開始是他們教導我如何遊玩大富翁，還教了我許多東西。

感謝朗達・皮隆（Ronda Pilon）伯母以及鮑伯・羅許克（Bob Roschke）伯父（和芝加哥最棒的書店，書工書店〔the Bookworks〕），賴瑞與裘安・摩斯（Larry and JoAnn Morse）、麥可・摩斯（Michael Morse）、格恩西一家（卡蘿、丹尼爾、艾丹・詹姆斯・格恩西，以及

作為一名業餘遊戲研究者與我的好友，湯姆・福賽斯給予的幫助遠遠出乎我的意料。很感謝有他，大家也可在 landlordsgame.info 與他聯繫。

Q．瑪吉以及威廉・瑪吉（Neil Wehneman）、金・埃斯波西托、卡爾・帕森、瑪姬家族（特別是約翰・尼爾・溫曼、（Neil Wehneman）、金・埃斯波西托、卡爾・帕森、瑪姬家族（特別是約翰・（Evan Kalish）、馬提・史威默（Marty Schwimmer）、沙查・史崔貝克（Zachary Strebeck）、傑夫・雷曼・傑・沃克・理查・斯特恩斯（Richard Stearns）、克里斯丁・習・伊文・卡利許

歐文‧摩斯‧格恩西），藍福洛一家（蓋、琳達、莎娜以及貝克斯一家、崔斯坦、泰以及珈比），馬西恩（Maxine）祖母、珍‧中川（Jan Nakagawa）伯母以及史提夫（Steve）伯伯。從包尿布到起草寫作，我的家人總是堅定的支持著我。

這個計畫若沒有我那強而有力的作家經紀人黛博拉‧史耐德（Deborah Schneider），以及毫無畏懼的律師金‧謝富勒（Kim Scheffer）絕不可能實現。從一開始，他們便對我以及這個故事充滿信任，再多的感謝，都無法說明他們的專業與友誼對我的助益。

從我們第一次在他們位於熨斗大廈的辦公室中第一次會面起，這個隸屬於美國布魯姆斯伯里（Boomsbury USA）的整組人員，便為這本書創造出一個廣闊的家園。南西‧米勒（Nancy Miller）與她的團隊從一開始便細心呵護這個故事，我也受惠於她們的照料。也要感謝莉亞‧貝瑞斯福（Lea Beresford）、莎拉‧莫庫里奧（Sara Mercurio）以及納撒尼爾‧內布爾（Nathaniel Knaebel）。

《紐約時報》確實是個非常棒的新聞編輯部，能在這裡工作的每一天都讓我感到謙卑與無盡的感激。傑森‧斯托曼（Jason Stilman）以及喬‧塞克斯頓（Joe Sexton）這兩個雇用並啟發我的人，是這個產業中最棒的編輯以及最全面的人。也要感謝吉兒‧艾布蘭森（Jill Abramson）、迪恩‧巴奎特（Dean Baquet）以及每天在我面前展現出何謂團體合作的體育編輯部同事。許多《紐時》的同事也值得我記下一筆：史提夫‧伊德（Steve Eder）、珍娜‧沃

斯漢（Jenna Wortham）、山姆・多尼克（Sam Dolnick）、蘇珊娜・克雷格（Susanne Craig）、潔西卡・席佛・格林堡（Jessica Silver Greenberg）、彼得・拉特曼（Peter Lattman）、大衛・卡爾（David Carr）、愛蜜莉・格雷澤（Emily Glazer）、莎拉・馬斯林・尼爾（Sarah Maslin Nir）、瑪雅・劉（Maya Lau）、威利・拉許巴恩（Willie Rashbaum）、愛蜜莉・史提爾（Emily Steel）、艾米・裘吉克（Amy Chozick）以及親切的 DealBookers 網站以及 Biz Day 網站記者出手襄助。掌管這裡的一切，與這個世界的費恩・圖柯維茲（Fern Turkowitz）。跟 O.G.C. 的女士們擊掌歡呼，《紐時》快閃圖書俱樂部常在我心。

另外還要將感謝歸功於《華爾街日報》的全體員工，大聲感謝肯・布朗（Ken Brown）、尼爾・譚普林（Neal Templin）、麥克・艾倫（Mike Allen）、羅布・杭特（Rob Hunter）、傑森・茨威格（Jason Zweig）、蘿拉・桑德斯（Laura Saunders）、鮑伯・沙巴特（Bob Sabat）、金錢與投資部門，回溯到二〇〇九年，當時將我的大富翁故事刊登在頭版（Page One）的成員，以及我在這裡工作時的記者與編輯夥伴，你們讓《華爾街日報》變成一個非常特殊的地方。

莫琳・湯普森（Maureen Thompson）是研究上的美妙同伴。蘿拉・賴托（Lauren Leto）、皮普・吳（Pip Ngo）、傑瑞米・格林菲爾（Jeremy Greenfield）、羅菲・溫克勒（Rolfe Winkler）、蘇・莎塔琳（Sue Sataline）、賽斯・波吉斯（Seth Porges）以及布雷克・埃斯金（Blake Eskin）都是為我的草稿提供洞見的親密好友。怪咖之夜的麥特・窪索斯基（Matt

Wasowski）讓我在布魯克林聽到了數百場酒醉怪咖的演講，他們給予了我超越他們想像的極大勇氣，好讓我能夠繼續進行這個計畫。也要感謝製作人與我的好友黛安・納巴托夫（Diane Nabatoff）以及編劇泰德・博朗（Ted Braun）。

丹尼・史壯（Danny Strong）提供了極為驚人的洞見與協助。也要誠摯感謝艾維華・史雷辛（Aviva Slesin）、安娜・卡林加爾（Anna Karingal）、克莉斯丁娜・洛裴茲・利賓斯基（Christina "Lopez" Lipinski）、尊敬的厄瑪・阿肯蘇（Irma Akansu）、瓊・李維（Jon Levy）、麥克・馬利斯（Michael Malice）、蘇珊娜・秦（Susanna Chon）、賽斯・波吉斯（是的，再次感謝！）、法蘭辛・多夫（Francine Dauw）、莎曼莎・奧利佛・沃夫（Samantha Oliver Wolf）、戴克斯斯特・費爾金斯（Dexter Filkins）、貞・梅塞施密特（Jan Messerschmidt）、亞歷山大・巴克斯特（Alexander Baxter）、安卓・亞當・紐曼（Andrew Adam Newman）、溫蒂・弗林克（Wendy Frink）、卡洛琳・威克勒（Caroline Waxler）、鮑伯・蘇利文（Bob Sullivan）、米卡（Mika）、埃里（Eli）以及索爾・岡達（Sawyer Gonda）、布萊德・泰特（Brad Tytel）、卡利・法洛（Kari Ferrell）、傑瑞米・瑞德利夫（Jeremy Redleaf）、亞當・史匹格（Adam Spiegel）、查克・謝弗斯（Chuck Schaeffer）、馬修・威廉斯（Matthew Williams）、查理・里昂斯（Charlie Lyons）、貝瑞・紐曼（Barry Newman）、琳賽・卡普蘭（Lindsay Kaplan）、李察・布萊克利（Richard Blakeley）、艾琳・「震顫」・麥克吉爾（Erin "Thrills" McGill）、珍

妮佛・萊特（Jennifer Wright）、蘭迪・牛頓（Randi Newton）、凡妮莎・李文斯頓（Vanessa Livingston）、彼得・加夫尼（Peter Gaffney）、漢彌爾頓・普格（Hamilton Pug）、瑞秋・衛斯（Rachel Weiss）、傅雷德・阿米森（Fred Armisen）、史考特・奇德（Scott Kidder）、丹妮爾・露莉（Danielle Lurie）、甄妮・李（Jenny Li）、我親愛的圖書與文章俱樂部成員瑞秋・弗思萊瑟爾（Rachel Fershleiser）、尼克・道格拉斯（Nick Douglas）、克拉麗莎・威廉斯（Clarissa Williams）、歐拉拉小姐（Mister Ooh-La-La）、安妮・何（Annie He）、傑夫・貝爾科維奇（Jeff Bercovici）、泰勒・卡泰（Taylor Katai）、潘提・伊爾貝吉（Pantea Ilbeigi）、泰絲・索羅卡（Tess Soroka）、皮普・吳・哈莉・西奧多（Halley Theodore）、艾力克斯・阿蒙德（Alex Amend）、飛利浦・格林（Philip Green）、薩爾曼・嵩吉（Salman Somjee）、彼得・費爾德（Peter Feld）、拉娜・郡（Rana June）、凱莉・亞歷山大（Carey Alexander）、特洛伊・波斯皮西爾（Troy Pospisil）、安卓・西多泰（Andrew Cedotal）、蘿倫・朱迪斯（Lauren Giudice）、湯米・迪利羅（Tommy DeLillo）、朵拉・羅珊堡（Dora Rosenberg）、蘇菲亞・穆蘇拉吉（Sophia Muthuraj）、無形學院（Invisible Institute）的成員以及來自高科新鼠黨（Gawker Brat Pack）那些各類同儕們。

這些人提供完備的支援──沙發、打電話、食物、說些鼓舞士氣的話、啤酒、大富翁，對此我只有無盡的感激。

從一開始就深信我能完成的人，包括了朗・利柏（Ron Lieber）、裘蒂・坎特（Jodi Kantor）、尼克・丹頓（Nick Denton）、艾力克斯・巴爾克（Alex Balk）、喬爾・席察（Choire Sicha）、克里斯・莫尼（Chris Mohney）、洛克哈特・史提爾（Lockhart Steele）、米契爾・史提芬斯（Mitchell Stephens）、伊馮娜・拉提（Yvonne Latty），我在紐約大學以及位於奧瑞岡州尤金鎮溫斯頓・邱吉爾高中（持矛者隊，加油！）的老師們，以及《紀事衛報》（Register-Guard）的全體同仁。

咖啡廳

紐約市：Soy Luck Club（安息吧！）、Café Pick Me Up、Bean（百老匯、第一大道與第二大道店）、B Cup Cafe、Grounded、Think Coffee（第四大道、第八大道與莫瑟街交會店）、Culture Espresso、the Tea Spot、Caffè Reggio、McNally Jackson、Table 12、Stumptown（兩間皆可）、the Ace Hotel、S'Nice（首選：第八大道、蘇利文街與公園坡店）、《紐約時報》咖啡廳、Soho House、Atlas、Veselka、The Uncommons、Konditori（公園坡店）、Venticinque Café以及Kos Kaffe。

芝加哥：Espresso Thy Art。

波特蘭：Stumptown（西南第三大道）與鮑威爾書店（Powell's Books，伯恩賽德街）。

尤金鎮：Allann Bros（有兩間店）、Wandering Goat Coffee、Morning Glory Café、Espresso Roma Cafe、Eugene Coffee Company（原店名為Jamocha's），以及Perk。

鹽湖城：Coffee Garden。

洛杉磯：Mr. Tea、Graffiti以及Urth Caffe。

各地的星巴克、Pret a Manger、香啡繽（Coffee Bean & Tea Leaf）以及每日麵包（Le Pain Quotidien）各個分店。租車網站Zipcar與線上訂房網站Airbnb讓這個計畫變得極其簡單。無縫網路（Seamlessweb）網站供我吃食。潘朵拉（Pandora）與iTunes的音樂串流充實了我。大多時候我都放著大衛‧鮑伊的歌。

給所有我沒有提到的人：請接受我最深切的罪惡感，並理解我對你的崇敬。

感謝你。

資料來源註解

這是一名新聞記者試圖要說出大富翁真正故事的一本書。這是一本非虛構作品。為確保敘事的精確度，我花了數百小時進行面對面與電話訪談，以及檢視法院判詞、信件、桌遊、廣播與電視片段、報紙文章、型錄、廣告、專利、網站、討論區、法庭紀錄、書籍、學術論文、公開紀錄，以及其他橫跨美國一百五十年歷史的各種原始文件。在某些段落，特別是法庭紀錄皆為引述，我將這些對話濃縮但力圖在確保其整體完整性的可能下改寫。

我們很容易便能推斷出，在這個搜尋的年代，假使有資訊沒放上谷歌那它便如同不存在。我的專業就是在這些受科技阻礙而難以找尋的資料中挖掘真相，或許這個方式最終得到了好的結果，不過這本書中的報導是要謙遜的點出，無盡的知識仍然藏身於滿是灰塵的書架上、束之高閣中或是藏於腦中，要把這些資料建檔整理好，並僅僅靠著汗水、沉迷以及對這個故事的愛將所有東西編織在一塊，甚至被視為跟玩桌遊一樣簡單容易。網路能否做到最好還有待觀察。

多年來，關於莉姬‧瑪吉那份失落日記的種種謠言，在遊戲歷史學家的小圈圈中激起了好些漩渦。一九〇六年莉姬的母親在接受《華盛頓郵報》訪問時提及莉姬曾寫就「好幾疊的手稿」等待出版，一年後莉姬在接受同一家報紙的訪問時也提到她正著手撰寫一本書。她這份作品可能由她私藏、未完成或是消失在歷史之中。我花了許多年的時間試圖追蹤這些文件與莉姬所有的遠親，卻從未真的看到任何日記的真跡，也無法證實其存在。當時瑪吉家族中某些人同意檢視本書，其他我認為對於了解大富翁失落的歷史會有幫助的人卻拒絕了我。根據報導，有一名遊戲收藏家藏有與莉姬‧瑪吉相關的文件、遊戲以及其他檔案素材，但我從未接觸到這些素材，且就我所知，也沒有其他人看過。雖然勞夫‧安斯帕赫曾說那個人曾經閱讀莉姬的日記中，她表達自己對與帕克兄弟那次的交易感到多麼失望的段落給他聽。考慮到以上種種情況，我已盡全力將莉姬的故事娓娓道來，而我希望經過這些年的努力，能讓這名令人驚奇的女士與她長期以來一直被忽視的人生更為人所知。

我從二〇〇九年開始報導大富翁的歷史至今，質疑為何我調查這個故事的人不知凡幾。每當我告訴他人自己正在撰寫一本有關桌遊的書時，許多人聽到後便吃吃的笑，有些人不假思索便認為是個愚蠢的調查。從許多方面來看，它確實是。不過大富翁的歷史是非常複雜且具有爭議的。抱持著這樣的精神，我試著盡可能將我的資料來源列出，希望這本書在談到關於構想的

所有權、創新在這個國家的演變，以及一個各個世代，數百萬人曾經如此珍視的品牌時，會是一個起點，而非終結。

不過，說到底，它也只是一款遊戲罷了。

BO0241

貪婪遊戲
隱藏在大富翁背後的壟斷、陰謀、謊言與真相

原　書　名／The Monopolists: Obsession, Fury, and the Scandal Behind
　　　　　　 the World's Favorite Board Game
作　　　者／瑪麗‧皮隆（Mary Pilon）
譯　　　者／威治
責 任 編 輯／簡伯儒
版　　　權／黃淑敏
行 銷 業 務／張倚禎、石一志

總　編　輯／陳美靜
總　經　理／彭之琬
發　行　人／何飛鵬
法 律 顧 問／台英國際商務法律事務所　羅明通律師
出　　　版／商周出版
　　　　　　臺北市104民生東路二段141號9樓
　　　　　　電話：(02) 2500-7008　傳真：(02) 2500-7759
　　　　　　E-mail: bwp.service @ cite.com.tw
發　　　行／英屬蓋曼群島商家庭傳媒股份有限公司　城邦分公司
　　　　　　臺北市104民生東路二段141號2樓
　　　　　　讀者服務專線：0800-020-299　24小時傳真服務：(02) 2517-0999
　　　　　　讀者服務信箱E-mail: cs@cite.com.tw
　　　　　　劃撥帳號：19833503　戶名：英屬蓋曼群島商家庭傳媒股份有限公司城邦分公司
訂 購 服 務／書虫股份有限公司客服專線：(02) 2500-7718；2500-7719
　　　　　　服務時間：週一至週五上午09:30-12:00；下午13:30-17:00
　　　　　　24小時傳真專線：(02) 2500-1990；2500-1991
　　　　　　劃撥帳號：19863813　戶名：書虫股份有限公司
　　　　　　E-mail: service@readingclub.com.tw
香港發行所／城邦（香港）出版集團有限公司
　　　　　　香港灣仔駱克道193號東超商業中心1樓
　　　　　　E-mail: hkcite@biznetvigator.com
　　　　　　電話：(852) 25086231　傳真：(852) 25789337
馬新發行所／城邦（馬新）出版集團
　　　　　　Cite (M) Sdn. Bhd.
　　　　　　41, Jalan Radin Anum, Bandar Baru Sri Petaling, 57000 Kuala Lumpur, Malaysia.
　　　　　　電話：(603) 9057-8822　　傳真：(603) 9057-6622　　E-mail: cite@cite.com.my

封面設計／蔡南昇
印　　刷／韋懋實業有限公司
經 銷 商／聯合發行股份有限公司　電話：(02) 2917-8022　傳真：(02) 2911-0053
　　　　　地址：新北市新店區寶橋路235巷6弄6號2樓

■2016年4月12日　初版1刷　　　　　　　　　　　　　　　Printed in Taiwan

國家圖書館出版品預行編目（CIP）資料

貪婪遊戲：隱藏在大富翁背後的壟斷、陰謀、
謊言與真相／瑪麗‧皮隆（Mary Pilon）著；
威治譯. -- 初版. -- 臺北市：商周出版：家庭傳
媒城邦分公司發行, 民105.04
　　面；　公分
譯自：The Monopolists: Obsession, Fury, and
　　the Scandal Behind the World's Favorite
　　Board Game
ISBN 978-986-92956-8-0（平裝）

1. 遊戲　2. 社會史
995　　　　　　　　　　　　　　　105004559

定價380元　　　　　　　　　版權所有‧翻印必究
ISBN 978-986-92956-8-0

城邦讀書花園
www.cite.com.tw